# 凤阳花鼓

## 非物质文化遗产建档保护研究

王亚斌 著

中国科学技术大学出版社

## 内容简介

本书基于档案学理论和非物质文化遗产理论,通过文献调查和实地调查,从凤阳花鼓非物质文化遗产的现状和建档保护的现实需要入手,系统梳理凤阳花鼓非物质文化遗产建档保护的总体思路,深入探讨凤阳花鼓非物质文化遗产建档保护的社会协同参与模式、凤阳花鼓非物质文化遗产档案资源共建共享平台以及凤阳花鼓非物质文化遗产建档保护的业务工作等问题。

本书可供从事非物质文化遗产档案管理人员、凤阳花鼓非物质文化遗产保护传承人员查阅参考。

**图书在版编目(CIP)数据**

凤阳花鼓非物质文化遗产建档保护研究/王亚斌著.--合肥:中国科学技术大学出版社,2024.8

ISBN 978-7-312-05961-2

Ⅰ.凤… Ⅱ.王… Ⅲ.凤阳花鼓戏—非物质文化遗产—保护—研究 Ⅳ.J825.54

中国国家版本馆CIP数据核字(2024)第067843号

**凤阳花鼓非物质文化遗产建档保护研究**

FENGYANG HUAGU FEIWUZHI WENHUA YICHAN JIANDANG BAOHU YANJIU

| | |
|---|---|
| 出版 | 中国科学技术大学出版社 |
| | 安徽省合肥市金寨路96号,230026 |
| | http://press.ustc.edu.cn |
| | https://zgkxjsdxcbs.tmall.com |
| 印刷 | 安徽国文彩印有限公司 |
| 发行 | 中国科学技术大学出版社 |
| 开本 | 710 mm×1000 mm 1/16 |
| 印张 | 9.75 |
| 字数 | 166千 |
| 版次 | 2024年8月第1版 |
| 印次 | 2024年8月第1次印刷 |
| 定价 | 52.00元 |

# 前　　言

非物质文化遗产是人类文明的瑰宝,承载着民族的历史记忆与文化基因。国家级非物质文化遗产凤阳花鼓起源于明代,主要流传于安徽凤阳一带,是一种以说唱为主的民间曲艺艺术。其以独特的表演形式、丰富的艺术内涵和深厚的历史文化底蕴,深受人们的喜爱。

随着社会的变迁和现代化进程的加速,凤阳花鼓的传承和发展面临诸多困境,如传承人老龄化、传承方式单一、观众群体萎缩等。这些问题严重威胁凤阳花鼓的生存和发展。在凤阳花鼓历史传播过程中,留下了数量众多的文字记录、档案文献,但缺乏对其档案的建立与管理。因此,对凤阳花鼓进行建档保护,既是传承和弘扬中华优秀传统文化的必然要求,也是维护文化多样性和人类文明多样性的重要举措。

本书基于档案学理论和非物质文化遗产理论,从凤阳花鼓生存现状和建档保护的现实需要入手,探索凤阳花鼓非物质文化遗产建档保护路径,以及凤阳花鼓非物质文化遗产建档保护的业务工作和在现代社会中的传承与创新路径。这不仅可以为凤阳花鼓的保护、传承和发展提供有力的智力支持,还可以为其他非物质文化遗产的建档保护提供有益的借鉴和参考。

本书的出版得到了安徽高校人文社科研究重点项目(SK2021A0675)的支持,在此表示感谢。在撰写本书的过程中,借鉴和吸收了众多前人的研究成果,这为笔者提供了坚实的学术支撑和广阔的思维空间,在此表示真挚的敬意。书中还存在一些不足之处,恳请前辈、同行以及读者不吝赐教,提出宝贵的意见和建议。

<div style="text-align: right;">
王亚斌<br>
2024 年 2 月 1 日
</div>

# 目　录

前言 ·················································································· （ⅰ）

**绪论** ·················································································· （1）
 第一节　研究背景 ································································ （1）
 第二节　概念界定 ································································ （6）
 第三节　文献综述 ································································ （17）
 第四节　研究方案 ································································ （22）

**第一章　现存凤阳花鼓非物质文化遗产档案概况** ························· （24）
 第一节　凤阳花鼓非物质文化遗产概况 ···································· （24）
 第二节　凤阳花鼓非物质文化遗产档案 ···································· （31）
 第三节　凤阳花鼓非物质文化遗产建档保护的现实需要 ············· （46）

**第二章　凤阳花鼓非物质文化遗产建档保护路径** ························· （54）
 第一节　凤阳花鼓非物质文化遗产建档保护的目标 ···················· （54）
 第二节　凤阳花鼓非物质文化遗产建档保护思路框架 ················· （56）

**第三章　构建建档保护工作机制** ················································ （63）
 第一节　建档保护工作机制存在的问题 ···································· （63）
 第二节　构建以政府为主导、社会共同参与的建档保护工作机制 ··· （66）
 第三节　建设信息资源共建共享平台 ······································· （72）

**第四章　凤阳花鼓非物质文化遗产建档保护措施** ························· （82）
 第一节　开展凤阳花鼓非物质文化遗产资源普查工作 ················· （83）
 第二节　明确凤阳花鼓非物质文化遗产档案归档范围 ················· （87）
 第三节　确定凤阳花鼓非物质文化遗产档案分类方案 ················· （92）
 第四节　加强凤阳花鼓非物质文化遗产档案收集工作 ················· （99）

第五节　建设凤阳花鼓非物质文化遗产档案数据库…………………(104)
 第六节　注重凤阳花鼓非物质文化遗产档案信息资源开发利用………(109)

**第五章　建立凤阳花鼓非物质文化遗产口述档案**……………………(121)
 第一节　凤阳花鼓口述档案的价值与作用………………………………(121)
 第二节　凤阳花鼓口述档案的现状………………………………………(125)
 第三节　凤阳花鼓口述档案的访谈准备与流程…………………………(126)

**附录**……………………………………………………………………………(134)
 滁州市国家级非物质文化遗产代表性项目名录…………………………(134)
 滁州市国家级非物质文化遗产代表性项目代表性传承人名录…………(134)
 滁州市省级非物质文化遗产代表性项目名录……………………………(135)
 滁州市省级非物质文化遗产代表性项目代表性传承人名录……………(136)
 滁州市省级非物质文化遗产工坊名单……………………………………(138)
 国家级中华优秀传统文化传承基地………………………………………(138)
 滁州市省级非物质文化遗产传习基地名单………………………………(138)
 滁州市获批曲艺之乡、文化艺术之乡名单………………………………(139)
 2022—2023年度滁州市省级非物质文化遗产传承基地名单……………(139)
 2020—2023年滁州市文化和旅游局开展凤阳花鼓等非物质文化遗产
　　保护活动情况…………………………………………………………(140)
 2020—2023年凤阳县文化和旅游局开展凤阳花鼓保护活动情况………(142)

**参考文献**………………………………………………………………………(145)

# 绪　　论

随着全球化的推进和现代化进程的加速,非物质文化遗产的保护与传承日益受到关注。国家级非物质文化遗产凤阳花鼓作为优秀传统文化的重要组成部分,具有深厚的历史底蕴和独特的艺术魅力。不可忽视的是,凤阳花鼓非物质文化遗产在当代社会却面临着保护与传承的困境。开展凤阳花鼓非物质文化遗产建档保护研究,对于推动其传承和发展、弘扬中华优秀传统文化具有重要意义。

## 第一节　研究背景

联合国教育、科学及文化组织(以下简称联合国教科文组织)大会于2003年9月29日至10月17日在巴黎举行第三十二届会议,通过了《保护非物质文化遗产公约》(以下简称《公约》),自此以后掀起了全世界非物质文化遗产保护的热潮。该公约提出了"非物质文化遗产"的概念:"指被各社区、群体,有时是个人,视为其文化遗产组成部分的各种社会实践、观念表述、表现形式、知识、技能以及相关的工具、实物、手工艺品和文化场所。"2005年10月20日,联合国教科文组织大会第三十三届会议通过了《保护和促进文化表现形式多样性公约》,确认文化多样性是人类的一项基本特性,其目标之一就是保护和促进文化表现形式的多样性。中国作为一个由56个民族组成的历史悠久、统一的多民族国家,各民族都创造了绚丽多彩的文化,非物质文化遗产非常丰富。

非物质文化遗产是世界文化遗产的重要组成部分,是人类智慧与创造的结晶,是人类文化"活的记忆",是世界多样性的重要体现。它记载和传承了国家和民族的历史文化,是民族精神的象征。近年来,很多国家非常重视非物质文化遗产保护

工作,纷纷出台相关法律、政策和措施,强化非物质文化遗产保护和传承,加大非物质文化遗产人才培养力度,运用现代技术创新传统文化,赋予非物质文化遗产恒久不绝的生命力,促进了世界文化多样性的发展。

1950年,日本颁布《文化财保护法》,这部法律以1949年法隆寺金堂壁画被烧毁为契机而制定。这部法律的特点是整理汇集了既存的国宝保存法,而且新添加了无形文化财和埋藏文化财作为保护对象,包括各地的寺院、佛像、绘画、祭典、遗迹等。此后,世界范围内非物质文化遗产研究逐渐兴起。韩国于20世纪60年代制定《韩国文化财保护法》,着力于民族传统文化、民间文化的搜集和整理。法国也有很长的非物质文化遗产保护历史,由法国文化与宣传部组建的本土人种学考察组于20世纪80年代开展本土人种学的研究,并推进文化遗产立法,将国际公约转变为国内法律法规和非物质文化遗产名录标准及执行方式的规定。特别是进入21世纪以后,世界范围内有关非物质文化遗产的研究成果迅速增加。

中华民族具有悠久而璀璨的历史文化遗产和深厚的人文积淀。近年来,我国政府组织开展了一系列卓有成效的非物质文化遗产保护工作,各级党委、政府和全社会保护非物质文化遗产的文化自觉不断提高,非物质文化遗产保护成为中国特色社会主义文化建设的重要组成部分。

2004年8月28日,第十届全国人民代表大会常务委员会第十一次会议表决通过了关于批准加入联合国教科文组织《保护非物质文化遗产公约》的决定,中国成为第6个加入该公约的国家,这标志着我国在保护非物质文化遗产的进程中又迈出了重要一步。加入《公约》符合中国的利益,有利于借鉴国外的经验和做法,并与国际接轨,对更好地保护我国非物质文化遗产起到了极大的推动作用。2005年3月26日,国务院办公厅印发《关于加强我国非物质文化遗产保护工作的意见》,充分表明中国共产党和中国政府对保护中华民族非物质文化遗产的高度重视,成为我国非物质文化遗产保护的主要政策依据。2006年,在联合国教科文组织《保护非物质文化遗产公约》缔约国大会第一次会议上,我国高票入选由18个国家组成的保护非物质文化遗产政府间委员会,为我国积极参与联合国教科文组织非物质文化遗产保护工作创造了有利条件。这既是对我国非物质文化遗产保护工作的肯定,同时也对我国进一步开展传承和保护工作提出了要求。2007年5月23日,以"传承民族文化、沟通人类文明、共建和谐世界"为主题的首届中国成都国际非物质文化遗产节在四川成都拉开帷幕,这是中国也是世界上为非物质文化遗产保护举

办的第一个国际性节庆活动。与会各国共同签订的《成都宣言》,确定将国际非物质文化遗产节永久落户在成都举办,每两年举办一次,并在成都建立了国际非物质文化遗产博览园,大大提高了我国在非物质文化遗产领域的国际知名度和软实力。联合国教科文组织对我国政府高度重视非物质文化遗产保护工作给予了充分肯定和高度赞扬。

2011年2月25日,第十一届全国人民代表大会常务委员会第十九次会议通过《中华人民共和国非物质文化遗产法》,自2011年6月1日正式施行。这部法律是继《文物保护法》出台以来文化领域的第二部法律,标志着党中央关于文化遗产保护的方针政策上升为国家意志,非物质文化遗产保护已上升到法律层面,各级政府部门保护非物质文化遗产的职责上升为法律责任,为科学、规范、有效开展非物质文化遗产保护工作奠定了基础。2018年6月6日,在法国巴黎联合国教科文组织总部举行的《保护非物质文化遗产公约》缔约国大会第七届会议上,中国以高票当选保护非物质文化遗产政府间委员会委员国(任期2018—2022年),与联合国教科文组织和各缔约国在双边、多边层面开展多种形式的非物质文化遗产保护交流与合作,践行对人类非物质文化遗产保护事业的郑重承诺,展示了中国积极履约的负责任大国形象。此外,中国政府在北京建立联合国教科文组织二类中心——亚太地区非物质文化遗产国际培训中心,为实施联合国教科文组织的全球能力建设战略,以更好地服务于非物质文化遗产保护工作为总体目标,致力于提升各会员国非物质文化遗产保护能力。

国内关于非物质文化遗产研究兴起于21世纪初,多年来已取得显著的成果。2023年10月,通过检索中国知网(CNKI)题名中包含"非物质文化遗产"的期刊论文,检索到的较早的研究论文于1997年发表,2005年前后开始呈现快速增长态势,2009年以后进入稳定发展状态,每年保持2000篇以上的发文量(图0.1)。

通过检索中国知网题名中包含"非物质文化遗产"的学位论文,检索到的较早的研究非物质文化遗产的学位论文是在2005年,以后呈现逐年递增的发展态势,在2021年达到418篇,出现研究热潮(图0.2)。通过检索超星数据库题名中包含"非物质文化遗产"的著作,发现自2003年才开始出版有关非物质文化遗产的图书,但以会议文集、名录介绍和申报指南为主,到2005年以后开始出版非物质文化遗产的学术研究论著(图0.3)。

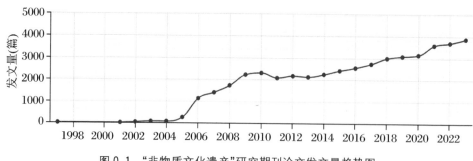

图 0.1 "非物质文化遗产"研究期刊论文发文量趋势图

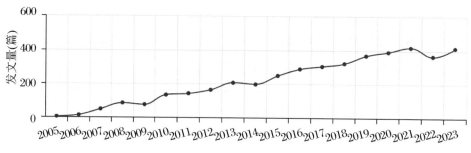

图 0.2 与"非物质文化遗产"研究相关的学位授予年度趋势图

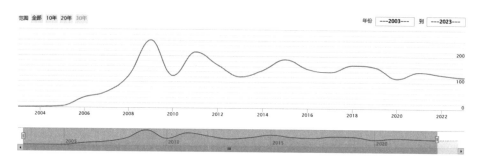

图 0.3 "非物质文化遗产"研究图书出版趋势图

就课题立项而言,随着非物质文化遗产成为政府部门和社会各界关注的焦点,非物质文化遗产学术研究也获得了各级各类研究基金的资助。从国家社科基金层面来看,截至 2023 年 10 月,非物质文化遗产研究获国家社科基金立项 241 项。获得国家社科基金立项始于 2004 年,2011 年以后立项数量出现爆发式增长,特别是 2012 年立项 24 项,2023 年立项 27 项,还出现了一批重点项目和重大项目,足见非物质文化遗产研究越来越受到国家层面的高度重视,推动了我国非

物质文化遗产研究的全面深入开展,非物质文化遗产研究也从单一的基本概念界定和项目介绍逐步扩展为多领域、多视角、跨学科的研究,逐渐成为各学科学术研究的热点问题。

笔者多次深入凤阳等地对凤阳花鼓这一非物质文化遗产进行了详细和深入的调查研究,先后拜访了一些国家级、省级、市级非物质文化遗产传承人,走访了文化和旅游局、非物质文化遗产保护中心、文化馆、图书馆、档案馆、博物馆等机构,对典型非物质文化遗产项目、代表性传承人以及相关非物质文化遗产档案的留存、保管等问题进行调查,较为系统地掌握了凤阳花鼓非物质文化遗产档案的基本情况,收集了一定数量的与凤阳花鼓非物质文化遗产相关的政策文件、申报资料、传承人曲谱、表演视频、传承人访谈录音等宝贵资料。

通过文献收集和田野调查,能够看出凤阳花鼓非物质文化遗产在近些年的传承中呈现出很好的发展趋势,但也面临一些生存和发展的困境,尤其是有的传承人年事已高,而年轻人中又少有人愿意继承。另外,凤阳花鼓作为曲艺类民间艺术表演形式,需要有一定的群众基础才有利于发展和传承,而当前还不具备完善的群众基础。凤阳花鼓非物质文化遗产的发展和传承面临困境与危机,亟须加强保护与传承工作。

针对凤阳花鼓非物质文化遗产的保护问题,地方政府在国家非物质文化遗产法框架下,推出了相关政策措施,尝试通过多种手段加强凤阳花鼓非物质文化遗产的保护和传承工作,取得了一定的成效,但仍存在很多矛盾和问题,有待进一步解决。学术研究领域多从音乐舞蹈、戏剧电影与电视艺术、体育、旅游等角度开展研究,主要研究其文学艺术价值和民俗体育价值等。从档案学视角审视凤阳花鼓非物质文化遗产的保护问题,重点考察凤阳花鼓非物质文化遗产的建档问题,发现其项目档案和相关传承人档案的保护现状不甚理想。因此,凤阳花鼓非物质文化遗产的建档问题亟待解决,值得深入开展研究。本书在《中华人民共和国非物质文化遗产法》的框架内,以档案学基本理论和非物质文化遗产相关理论为基础,对凤阳花鼓非物质文化遗产的建档问题进行系统深入的研究,以期对凤阳花鼓非物质文化遗产的档案资源建设和档案资源开发利用问题提出对策建议。

# 第二节 概念界定

凤阳花鼓、非物质文化遗产、建档保护这三者的概念如何准确表述,在开展本研究之初有必要进行解释和界定,从而明确研究对象、研究范围和研究内容。

## 一、凤阳花鼓

关于"凤阳花鼓"的最早文字记录,见于明万历年间周朝俊《玉茗堂批评红梅记》第十九出《调婢》:"(丑搂朝介)你随我到书房中去来。(朝推介)啐!曹老娘来了。(丑放朝诨下)(内大花鼓介)(丑叫介)"[1]剧中有凤阳花鼓艺人演唱的场景,"杂"唱"紧打鼓儿慢筛锣,听我唱个动情歌。唱得不好休要尝,唱得好时赏钱多"。另外,"丑"问"你是哪里人","杂"答"凤阳人"。说明万历之前凤阳花鼓已经广泛传唱,远播福建沿海。滁州学院艺术馆展陈的凤阳花鼓如图 0.4 所示。

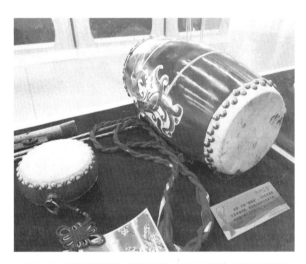

图 0.4 滁州学院艺术馆展陈的凤阳花鼓(王亚斌摄)

---

[1] 周朝俊.玉茗堂批评红梅记[M].明末刻本.

# 绪 论

凤阳花鼓大约产生于明正统年间(1436—1449),至今约有600年的历史,是淮河文化的典型代表,是中华民族民间艺术宝库的组成部分,也是中华优秀传统文化中的一颗耀眼明星。清康熙年间,孔尚任《平阳竹枝词》第一首《踏歌词》写道:"凤阳少女踏春阳,踏到平阳胜故乡。舞袖弓腰都未忘,街西勾断路人肠。"从词中可以看出凤阳少女在平阳(今临汾)表演凤阳花鼓踏歌的情景。清朝末期,凤阳花鼓流传更广,远播新加坡、马来西亚等国家。20世纪30年代,上海的"百代""大中华""胜利"等唱片公司制作了大批唱片,使凤阳花鼓广为流传。1955年,新中国第一代花鼓女欧家林、刘明英等到北京怀仁堂演出,毛泽东、周恩来等中央领导同志观看了凤阳花鼓著名曲目《王三姐赶集》后给予了高度赞扬。这是凤阳花鼓继乾隆年间进入宫廷演出后的又一个辉煌成就。1958年,一部独特的作品《全家乐》惊艳亮相,它巧妙地融入了花鼓灯的多种台步与身段,使传统艺术焕发出新的魅力。1972年,《花鼓新声》以全新的歌舞剧形式登上舞台,这种独特的呈现方式令人耳目一新,歌舞交织,剧情跌宕,为观众带来视觉与听觉的双重盛宴。1981年,《凤姐与阳哥》更是将歌舞、戏剧、音乐和舞美完美融合,打造了一部综合性的艺术作品。1994年,孙凤城、陆中和、夏玉润等人将"凤阳三花"——花鼓灯、花鼓戏、双条鼓巧妙地融入《柳岸春晓》的创作之中。这不仅是对传统艺术的传承,更是一次大胆的创新,极大地丰富了舞蹈语汇。在这部作品中,传统与现代交织,历史与未来相遇,为观众展现了一幅绚丽多彩的艺术画卷。2006年5月20日,凤阳花鼓被列入我国首批"国家级非物质文化遗产"名录。2011年6月10日,凤阳花鼓的音乐——凤阳民歌,被列入我国第三批"国家级非物质文化遗产"名录。2016年6月28日,凤阳花鼓新作《情满小岗村》应邀参加由中国文学艺术界联合会、中国曲艺家协会共同举办的庆祝中国共产党成立95周年优秀曲艺节目展演,这是安徽省唯一入选的作品,也是中华人民共和国成立以来凤阳花鼓第五次应邀进京参加高规格节目展演。

关于"凤阳花鼓"的概念,学界至今没有定论。这是因为凤阳花鼓在近600年的历史长河中,以不同形式出现于诸多艺术领域并广为流传,既有属于曲艺类的"花鼓小锣"(图0.5),又有戏曲类的"卫调花鼓戏",还有属于民间舞蹈类的"花鼓灯"。夏玉润关于"凤阳花鼓"的定义是:明清以来,诞生于凤阳府地区的"花鼓"艺术,在成长、发展过程中,通过民间花鼓艺人到全国各地卖艺,广泛流传于戏曲、曲

艺、音乐、舞蹈、美术、影视以及民俗、礼仪、社会生活等领域中。① 本书所称"凤阳花鼓",不追求全方位、大概念的释义集合,而专指作为第一批国家级非物质文化遗产(曲艺类)的"凤阳花鼓":以明清凤阳府地区为中心广泛流传的以说唱为主、以舞蹈为辅的民间传统艺术。

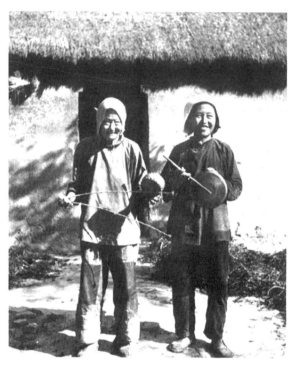

图 0.5 1981年,民间花鼓艺人刘陆氏(鼓)、杨凤英(锣)花鼓小锣表演(夏玉润摄)②

## 二、非物质文化遗产

当下,"非物质文化遗产"已成为社会时尚用语,但是对于什么是"非物质文化遗产",其内涵和特征是什么,公众还缺乏清晰的认识。英文的非物质文化遗产(intangible cultural heritage)术语,最早由1950年日本的《文化财保护法》中日语

---

① 夏玉润.凤阳花鼓全书:史论卷[M].合肥:黄山书社,2016:8.
② 夏玉润,高寿仙.凤阳花鼓全书:文献卷[M].合肥:黄山书社,2016:80.

的"无形文化财"翻译而来。学界普遍认为,"无形文化财"的概念是"非物质文化遗产"概念的主要渊源之一,并且在内涵、外延上与"非物质文化遗产"概念基本相同。在国际层面上,"非物质文化遗产"的概念由联合国教科文组织正式提出。联合国教科文组织对非物质文化遗产的关注和表述经历了一个渐进的过程,从最初的民间文学艺术(folklore),到非物质遗产(non-physical heritage),再到口头和非物质遗产(oral and intangible heritage),最后到非物质文化遗产(intangible cultural heritage)(表0.1)。

表0.1 联合国教科文组织保护非物质文化遗产主要文件

| 时 间 | 文件名称/重要事项 | 主 要 内 容 |
| --- | --- | --- |
| 1972年11月 | 《保护世界文化和自然遗产公约》 | 联合国教科文组织大会在巴黎举行第17届会议,提出"世界遗产"的概念。世界遗产包括自然遗产和文化遗产两个组成部分。文化遗产包括纪念物、建筑群和遗址,仅限于物质形态的文化遗产,不包括非物质形态的文化遗产 |
| 1976年11月 | "教科文组织关于无形(非物质)文化遗产的全面规划项目" | 联合国教科文组织大会在第19届会议上正式发布,旨在促进对文化特性包括不同传统、生活方式、语言等的正确评价和尊重 |
| 1989年11月 | 《保护传统文化和民俗的建议》 | 联合国教科文组织大会第25届会议通过,是对非物质遗产及其保护的必要性的正式承认 |
| 1993年 | 《建立"活的文化财产"保护体系的建议案》 | 韩国政府在联合国教科文组织执行局第142次会议上提交,被认为是目前非物质文化遗产保护工作的直接起源。韩国政府针对1989年《保护传统文化和民间文学艺术建议案》未能引起联合国教科文组织各成员国重视的现实,建议联合国教科文组织建立"活的文化财产"的保护体系 |
| 1997年6月 | 国际保护民间文化场所专家协商会议 | 联合国教科文组织文化遗产处与摩洛哥教科文组织全国委员会在马位喀什举行国际保护民间文化空间专家磋商会。会议产生了"人类口头遗产"这一概念 |
| 1997年11月 | 《人类口头及非物质遗产代表作宣言》 | 联合国教科文组织大会第29届会议正式通过,并决定设立"代表作"项目 |

续表

| 时　间 | 文件名称/重要事项 | 主　要　内　容 |
|---|---|---|
| 1998年 | "口头遗产"和"非物质遗产"密不可分 | 联合国教科文组织执行委员会第154次会议指出，"口头遗产"和"非物质遗产"是不可分的，决定在"口头"之后加上"非物质"的限定 |
| 1998年8月 | 《宣布人类口头和非物质遗产代表作条例》 | 联合国教科文组织执行委员会第155次会议通过，对"口头和非物质遗产"做出如下定义：来自某一文化社区的全部创作，这些创作以传统为依据、由某一群体或一些个体所表达并被认为是符合社区期望的，作为其文化和社会特性的表达形式、准则和价值，通过模仿或其他方式口头相传。它的形式包括语言、文学、音乐、舞蹈、游戏、神话、礼仪、习惯、手工艺、建筑艺术及其他艺术。除此之外，还包括传统形式的传播和信息 |
| 2001年5月 | 第一批《人类口头和非物质遗产代表作名录》 | 联合国教科文组织公布第一批19项代表作，在世界范围内产生强烈反响，各国对非物质文化遗产的认识迅速提升，纷纷制定相关保护政策。这是保护非物质文化遗产进程中关键性的一步，它赋予了民间文学艺术这类形态的文化遗产与物质形态的文化遗产相区别的称呼，实现了"非物质遗产"与"口头遗产"概念的对接，提高了成员国对非物质文化遗产概念的认同度 |
| 2001年11月 | 《世界文化多样性宣言》 | 联合国教科文组织大会第31届会议通过，指出："文化多样性是交流、革新和创作的源泉，对人类来讲，就像生物多样性对维持生物平衡那样必不可少。"同时，重申联合国教科文组织在保护非物质文化遗产方面的特殊职责，并决定通过国际公约来规范这方面的工作 |
| 2002年9月 | 《伊斯坦布尔宣言》 | 联合国教科文组织在伊斯坦布尔召开的题为"保护非物质文化遗产：多样性的折射"的第3次国际文化部长圆桌会议上通过，强调非物质文化遗产是构成文化特性的基本要素，是全人类的共同财富，各国政府有保护的责任，使之不断传承和传播 |

续表

| 时　间 | 文件名称/重要事项 | 主　要　内　容 |
|---|---|---|
| 2003年10月 | 《保护非物质文化遗产公约》 | 联合国教科文组织大会第32届会议通过,将"非物质文化遗产"定义为:各社区、群体,有时为个人视为其文化遗产组成部分的各种社会实践、观念表述、表现形式、知识、技能及相关的工具、实物、工艺品和文化场所 |
| 2005年10月 | 《保护和促进文化表现形式多样性公约》 | 联合国教科文组织大会第33届会议通过,标志着国际社会在保护和促进世界文化多样性方面向前迈出关键性的一步,是对《世界遗产公约》和《保护非物质文化遗产公约》的必要补充 |

从"文化遗产"到"非物质文化遗产",拓展了人类遗产的范围,包含了更加丰富的内容。保护非物质文化遗产是联合国的一项重大文化战略,有利于维护世界文化多样性和推动人类社会可持续发展。

2004年8月,我国正式加入《保护非物质文化遗产公约》,并通过了《关于批准〈保护非物质文化遗产公约〉的决定》,从政策层面开始了我国非物质文化遗产保护的历程。此后,我国政府制发了一系列政策文件推进非物质文化遗产保护工作。2011年2月25日,中华人民共和国第十一届全国人民代表大会常务委员会第十九次会议通过并公布《中华人民共和国非物质文化遗产法》,规定:"非物质文化遗产,是指各族人民世代相传并视为其文化遗产组成部分的各种传统文化表现形式,以及与传统文化表现形式相关的实物和场所。包括:(一)传统口头文学以及作为其载体的语言;(二)传统美术、书法、音乐、舞蹈、戏剧、曲艺和杂技;(三)传统技艺、医药和历法;(四)传统礼仪、节庆等民俗;(五)传统体育和游艺;(六)其他非物质文化遗产。"当前,对非物质文化遗产的概念已基本达成共识,本书在《中华人民共和国非物质文化遗产法》的法律框架下开展学术研究。

## 三、非物质文化遗产档案

联合国教科文组织《保护传统文化和民俗的建议》(1989年)在第三条"民俗的维护"中指出:"建立所收集的民俗得以适当保存和利用的国家档案。"联合国教科文组织《保护非物质文化遗产公约》(2003年)在第二条"定义"中指出:"'保护'指

确保非物质文化遗产生命力的各种措施,包括这种遗产各个方面的确认、立档、研究、保存、保护、宣传、弘扬、传承(特别是通过正规和非正规教育)和振兴。"不难看出,国际社会已将"保存档案""立档"作为保护和传承的重要工作,但鲜有使用"非物质文化遗产档案"的表述。

随着非物质文化遗产档案研究的不断深入,学界不少学者也提出应该为非物质文化遗产建立档案进行保护的观点,并广泛使用"非物质文化遗产档案"的概念。

2003年,冯骥才到维也纳参观了民间博物馆。该馆收藏了很多鞋垫、卖电车票、糖果的小屋子等等独特的东西。他认为:"这些都是档案,不仅包括纸质的东西和数据库,活的东西也是档案,甚至活的空间也是档案。"①冯骥才虽然没有明确提出非物质文化遗产档案概念,但是他的观点很有借鉴意义。

王云庆、赵林林认为:"非物质文化遗产档案,就是指与非物质文化遗产活动有关的那部分档案。确切地说,它是指所有与非物质文化遗产有关的具有保存价值的各种载体的档案材料,应当包括非物质文化遗产活动的道具、实物等,以及对非物质文化遗产进行记录和保护过程中形成的文字记载、声像资料等。对于已经列入非物质文化遗产名录的遗产项目,它的档案还应当包括与'申遗'工作有关的一系列档案文件材料等。非物质文化遗产档案直接反映了文化活动项目的基本面貌、传承状况等,并且是承载将非物质文化遗产由无形转化为有形的实物,保存和利用好这部分档案是非物质文化遗产抢救和保护工作必不可少的重要内容。"②他们认为,非物质文化遗产档案与非物质文化遗产活动相关,同时列举了原始记录的各种载体。这一概念体现了非物质文化遗产档案载体的多样性,反映非物质文化遗产及其相关活动,内涵更为准确。其他学者关于非物质文化遗产档案的定义,或狭义理解为申报过程中和申报成功后产生的记录,或仅进行概括式的界定。

需要注意的是,口述档案、民俗档案、记忆档案等与非物质文化遗产档案既有联系,又有区别,非物质文化遗产档案的内涵比其他档案的内涵更丰富,同时与其他档案又存在交集。

国内有关非物质文化遗产方面的法律法规中也多次提到"建档""建立档案"等词语。2005年3月26日,国务院办公厅《关于加强我国非物质文化遗产保护工作

---

① 吴红,王天泉.为流逝的文明建档:访冯骥才[J].中国档案,2007(2):24-27.
② 王云庆,赵林林.论非物质文化遗产档案及其保护原则[J].档案学通讯,2008(1):71.

的意见》第三条"建立名录体系,逐步形成有中国特色的非物质文化遗产保护制度"提出,"要运用文字、录音、录像、数字化多媒体等各种方式,对非物质文化遗产进行真实、系统和全面的记录,建立档案和数据库"。"附件1"第七条"申报项目须提出切实可行的十年保护计划,并承诺采取相应的具体措施,进行切实保护"提出,保护措施之一就是"建档:通过搜集、记录、分类、编目等方式,为申报项目建立完整的档案"。《关于加强我国非物质文化遗产保护工作的意见》从制度上对建立非物质文化遗产档案提出了明确要求,特别指出要专门为申报项目建立完整的档案。2005年12月,国务院办公厅发布《关于加强文化遗产保护的通知》第四条"积极推进非物质文化遗产保护"指出,"抢救珍贵非物质文化遗产。采取有效措施,抓紧征集具有历史、文化和科学价值的非物质文化遗产实物和资料,完善征集和保管制度。有条件的地方可以建立非物质文化遗产资料库、博物馆或展示中心"。2011年6月1日起施行的《中华人民共和国非物质文化遗产法》第一章"总则"第三条指出,"国家对非物质文化遗产采取认定、记录、建档等措施予以保存,对体现中华民族优秀传统文化,具有历史、文学、艺术、科学价值的非物质文化遗产采取传承、传播等措施予以保护"。第二章"非物质文化遗产的调查"第十二条指出,"文化主管部门和其他有关部门进行非物质文化遗产调查,应当对非物质文化遗产予以认定、记录、建档,建立健全调查信息共享机制";第十三条指出,"文化主管部门应当全面了解非物质文化遗产有关情况,建立非物质文化遗产档案及相关数据库。除依法应当保密的外,非物质文化遗产档案及相关数据信息应当公开,便于公众查阅"。《中华人民共和国非物质文化遗产法》的颁布,标志着从法律层面肯定了建档对非物质文化遗产保护的重要性,并明确了文化主管部门是建立档案、保管档案、开放利用档案的责任主体。地方关于非物质文化遗产的立法中涉及建档的规定(以安徽省和滁州市为例)见表0.2。

综上,在非物质文化遗产建档问题上,从国家到地方自上而下的法律体系已初步建立,非物质文化遗产档案工作已经获得了与其他专门档案同等的业务地位。非物质文化遗产建档保护,简单地说,就是为非物质文化遗产建立档案,以建立的非物质文化遗产档案作为非物质文化遗产保护和传承工作的基础和前提,而建立档案的工作应当是围绕非物质文化遗产保护和传承的中心目标,以档案学基础理论和档案工作实践经验为指导,形成建档工作的总体思路,充分发挥社会参与的作用,科学、合理、高效地开展针对非物质文化遗产的档案资源建设和档案资源开发

利用工作,具体业务工作包括档案收集、档案整理、档案保管、档案开发利用等。

表0.2 地方关于非物质文化遗产的立法中涉及建档的规定(以安徽省和滁州市为例)

| 法律法规名称 | 相关规定的类别 | 责任主体 | 具 体 条 文 |
|---|---|---|---|
| 2014年10月1日起施行的《安徽省非物质文化遗产条例》 | 代表性项目档案 | 保护单位 | 第十四条第三款:收集、保管该项目的实物、资料,并登记、整理、建档 |
| | 代表性项目档案 | 县级以上人民政府及其文化主管部门 | 第十五条第一款:对濒危的、活态传承较为困难的项目,将其内容、表演形式、技艺流程等予以记录、整理,编印图书,制作影音资料,建立档案等,进行抢救性保护 |
| | 非物质文化遗产传承人档案 | 县级以上人民政府文化主管部门 | 第二十八条:县级以上人民政府文化主管部门应当建立本级传承人档案 |
| | 非物质文化遗产相关的专门档案 | 县级以上人民政府 | 第二十九条:县级以上人民政府应当采取有效措施,对与非物质文化遗产直接关联的建筑物、场所、遗迹及其附属物,予以维护、修缮并划定保护范围,作出标志说明,建立专门档案,具备条件的应当向社会开放 |
| 2018年1月1日起施行的《滁州市非物质文化遗产保护条例》 | 非物质文化遗产管理档案 | 档案管理部门 | 第八条:发展改革、财政、教育体育、卫生计生、人社、规划建设、国土房产、民族宗教、商务、旅游、档案、地方志等有关部门应当按照各自职责,做好非物质文化遗产保护的相关工作 |
| | 非物质文化遗产档案利用 | 档案馆 | 第二十二条:文化馆(站)、图书馆、博物馆、美术馆、纪念馆、规划馆、科技馆、档案馆等公共文化场所,非物质文化遗产研究机构和保护工作机构,新闻媒体以及利用财政性资金举办演出活动的文艺表演团体等,应当根据各自业务范围,开展非物质文化遗产代表性项目的研究、展示、传播活动 |

## 四、凤阳花鼓非物质文化遗产档案

"凤阳花鼓非物质文化遗产档案"的概念,只需要在"非物质文化遗产档案"这个"属"的基础上加上种差。凤阳花鼓非物质文化遗产档案指的是以凤阳花鼓为内容的非物质文化遗产档案。

广义而言,国务院批准文化部确定的第一批国家级非物质文化遗产凤阳花鼓,以及与凤阳花鼓有关的、表现传承的历史记录都属于凤阳花鼓非物质文化遗产档案。例如,四川省汉源县九襄节孝牌坊中的清代戏曲"花鼓闹庙"石刻建于清道光二十九年(1849年),现存四川省汉源县九襄镇文物管理所(图0.6)。① 凤阳花鼓石刻是有形的存在,是凤阳花鼓艺术的承载物,离开了凤阳花鼓,石刻就失去了文化价值。所以,凤阳花鼓石刻理应成为本书的研究对象。

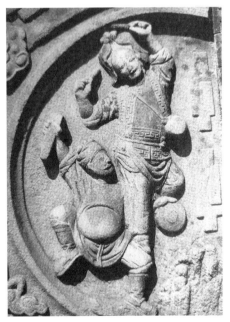

图0.6 四川省汉源县九襄节孝牌坊中的清代戏曲"花鼓闹庙"石刻②

---

① 刘青弋.中国舞蹈通史[M].上海:上海音乐出版社,2010:424.
② 夏玉润,高寿仙.凤阳花鼓全书:文献卷[M].合肥:黄山书社,2016:11.

如果从石刻的实体物质形态进行严格的界定,凤阳花鼓石刻属于有形的石刻档案,而不属于非物质文化遗产的范畴,但是它是对凤阳花鼓发展状况的一种记录,在内容上是反映凤阳花鼓这种非物质文化遗产的,记录了人们对凤阳花鼓的基本认识,所以仍然可以成为本书的研究对象。又如,凤阳花鼓在明清时期颇受关注,现在作为非物质文化遗产也被国家重视,因此形成了一些在内容上涉及凤阳花鼓的管理性档案或文件,所以同样应当成为本书的研究对象。总之,在凤阳花鼓档案研究实践中,不能将物质文化遗产和非物质文化遗产严格地分开,凤阳花鼓在一定程度上还要依托有形的物质,这些有形的物质是为凤阳花鼓服务的,脱离了一定的物质载体,凤阳花鼓就缺少了特有的文化意义。如果只是狭义地界定凤阳花鼓非物质文化遗产档案,就会造成档案管理实践上的困境,致使研究出现偏颇。因此,应对凤阳花鼓非物质文化遗产档案做广义理解:凤阳花鼓非物质文化遗产档案是指能够反映凤阳花鼓这种非物质文化遗产原始记录的各种载体形式档案。

凤阳花鼓作为一种非物质文化遗产,不可避免地具有非物质文化遗产的基本特点。王文章认为,非物质文化遗产具有独特性、活态性、传承性、流变性、综合性和民族性等6个特点。[1] 凤阳花鼓作为非物质文化遗产,其属性主要表现为"道具、艺术表现形态、传播过程和传播形态等方面。道具方面,凤阳花鼓的鼓小而精致,独一无二,敲击技法也独具特色;其艺术表现形态呈现综合性特点,综合了戏曲、曲艺、舞蹈等多种艺术门类;其传播过程不断变化,传播活动呈现明显的季节性"。[2] 这些特点决定了凤阳花鼓非物质文化遗产档案收集与整理的重点是用各种形式保留住这一绚丽多姿的文化形态,保管好在保护和传承中产生的管理性文件资料。

---

[1] 王文章.非物质文化遗产概论[M].北京:教育科学出版社,2008:51.
[2] 苏兆龙.凤阳花鼓非物质文化遗产属性探究[J].民族艺术,2011(1):120.

# 第三节 文献综述

凤阳花鼓的研究虽然起步较早,但在 2000 年以后的 20 多年时间里才取得较大进展。关于将凤阳花鼓作为一种艺术形式或者作为国家级非物质文化遗产方面的研究成果很多,但与档案学研究相结合,特别是与非物质文化遗产档案研究相结合的还很少。对国内外的学术期刊和专著进行学术检索,主要采用"凤阳花鼓"或"凤阳花鼓"+"档案"的关键词在中国知网、国家图书馆、超星等数据库和搜索引擎进行模糊和精确检索,相关研究如下。

## 一、凤阳花鼓研究现状

### (一)凤阳花鼓总体研究情况

通过文献检索发现,凤阳花鼓研究大概始于 20 世纪 30 年代。1933 年,李家瑞编著的《北平俗曲略》对"打花鼓""秧歌"进行了介绍,认为"打花鼓"就是古时的"三杖鼓";又认为以歌唱为主的"打花鼓"通常称为"凤阳花鼓",原本是一种"秧歌"。1933 年 6 月,何如的《花鼓戏的起源》是较早论述凤阳花鼓始于明初的论文。[①] 到 2000 年以后,凤阳花鼓研究出现方兴未艾之势。在中国知网以"凤阳花鼓"为篇名检索发文量,发文趋势如图 0.7 所示。

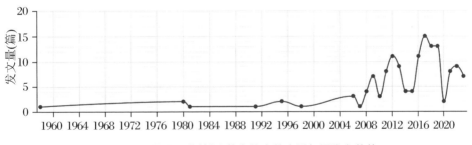

图 0.7　以"凤阳花鼓"为篇名检索的中国知网发文趋势

---

① 何如. 花鼓戏的起源[N]. 申报,1933-06-11.

凤阳花鼓的研究学科主要集中在音乐、舞蹈、戏剧、电影与电视艺术、初等教育、文艺理论、体育等方面,如图0.8所示。

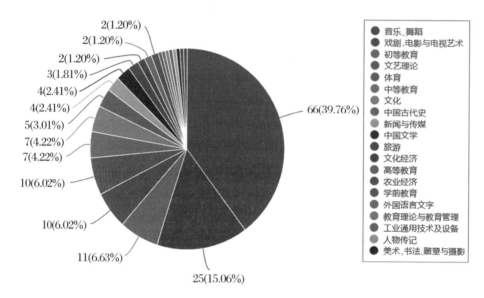

图0.8 凤阳花鼓研究学科分布情况

有关凤阳花鼓研究的论著,不同的学科如文史学、社会学、人类学等从不同的角度切入凤阳花鼓主题,论著数量可观。如《凤阳花鼓全书》共分"文集卷""史论卷""词曲卷""评论集""文献卷",堪称鸿篇巨制,从不同视角对凤阳花鼓进行了探讨,对凤阳花鼓史实进行了考证与史料汇编,还研究了凤阳花鼓传播状况等。"文集卷"是将自清末、民国以来学界研究凤阳花鼓的学术专著、论文汇集起来,展示一百多年来对凤阳花鼓的研究成果。"史论卷"基于"历时性"的源流考辨与分角度阐释,将"凤阳花鼓"作为一种艺术文化事象的整体性进行研究。"词曲卷"是将"原生态'凤阳歌'""流传全国的'凤阳歌'"与"改编创作的'凤阳歌'"集合在一起,形成一座凤阳花鼓词曲音乐宝库。"评论集"汇集不同学科、不同角度的评论文章。"文献卷"汇集明清以来有关凤阳花鼓的美术作品、舞台剧照、词曲唱本等。

另外,一些学者运用文化人类学、舞蹈学等方法对凤阳花鼓进行系统的考察和研究。

## (二) 凤阳花鼓音乐舞蹈方面的研究

吴凡《民歌的流传变异性刍议——以民歌〈打花鼓〉与〈凤阳花鼓〉为例》,以江西民歌《打花鼓》与安徽民歌《凤阳花鼓》为例,从曲式、音域调式、演唱形式等方面阐述民歌流传的变异性。① 丁思文《凤阳花鼓舞蹈中的传统元素分析》,强调传统元素对凤阳花鼓舞蹈创作的推动作用和提高凤阳花鼓舞蹈创作在文化领域的艺术地位。② 曹万玲等《凤阳花鼓的历史渊源与当下音乐审美的价值趋向研究》,在厘清历史渊源的基础上探析了凤阳花鼓的音乐审美价值趋向。③

## (三) 凤阳花鼓传承人研究

在凤阳花鼓的产生和发展过程中,传承人在其流传中发挥了重要的作用。在凤阳花鼓的研究上,传承人研究必不可少。庄虹子《凤阳花鼓代表性传承人的传承实践研究》,对以孙凤城为代表的凤阳花鼓代表性传承人的传承实践研究从三个方面展开:一是分析时代变迁与社会更替下,传承人传承实践的形态与特征;二是通过代表性传承人传承现状,明晰凤阳花鼓当代传承的形态与特征;三是分析当代凤阳花鼓传承人的传承困境与应对策略。④ 马顺龙、王蓓《孙凤城:敲起花鼓40年》,从对凤阳花鼓的创新、情怀等方面对传承人孙凤城进行了报道。⑤ 这对进一步开展传承人研究有一定的借鉴价值。

## (四) 凤阳花鼓保护和传承研究

凤阳花鼓作为国家级非物质文化遗产,其保护和传承研究应当给予重点关注。朱春悦、朱自超、安江峰《非物质文化遗产视野下凤阳花鼓的保护、传承与创新研究》,从建立优化统筹管理机制、完善保障凤阳花鼓传承人机制以及创新凤阳花鼓传播方式三个维度,探讨凤阳花鼓保护、传承与创新的新思路。⑥ 张聪《新时代背

---

① 吴凡.民歌的流传变异性刍议:以民歌《打花鼓》与《凤阳花鼓》为例[J].星海音乐学院学报,2006(3):35.
② 丁思文.凤阳花鼓舞蹈中的传统元素分析[J].北方音乐,2020(1):49.
③ 曹万玲,等.凤阳花鼓的历史渊源与当下音乐审美的价值趋向研究[M].长春:吉林出版集团,2020.
④ 庄虹子.凤阳花鼓代表性传承人的传承实践研究[J].皖西学院学报,2022,38(1):118.
⑤ 马顺龙,王蓓.孙凤城:敲起花鼓40年[N].中国妇女报,2010-08-06.
⑥ 朱春悦,朱自超,安江峰.非物质文化遗产视野下凤阳花鼓的保护、传承与创新研究[J].山东农业工程学院学报,2019,36(7):144-146.

景下凤阳花鼓的传播与传承》,提出在新时代背景下,利用新思维、新创意、新媒体的优势为凤阳花鼓的传播与传承开辟新的道路。① 可见,将凤阳花鼓作为非物质文化遗产进行系统探讨保护和传承的研究还不多见,这是凤阳花鼓研究亟须开展的工作。

## 二、凤阳花鼓非物质文化遗产档案相关研究现状

夏玉润、高寿仙主编的《凤阳花鼓全书:文献卷》中,把明清以来有关凤阳花鼓的美术作品、舞台剧照、词曲唱本收集在一起,采用影印的方式将凤阳花鼓数百年来留下的文化印痕呈现出来,以展示其独特的风采。② 这些文献是对明清以来档案中涉及凤阳花鼓文献的内容发掘,并进行史料整理和分析,为凤阳花鼓非物质文化遗产档案研究奠定了坚实的档案史料基础。目前,还鲜有凤阳花鼓与档案学结合的研究成果。

直接与凤阳花鼓非物质文化遗产档案相关的研究极少。王亚斌在《滁州市非物质文化遗产档案资源开发策略》中提出凤阳花鼓档案编研的方法:"运用可视化技术以图文、音频、视频、虚拟现实技术(VR)、增强现实技术(AR)等,全方面多角度展现凤阳花鼓说唱表演艺术和发展流变及不同时代人们的生活状况,使公众体验不一样的非物质文化遗产。"③这是一篇较早涉及凤阳花鼓档案研究的论文。王亚斌在《非物质文化遗产档案建设原则研究》中提出,要对非物质文化遗产采取保护和利用并举原则,"在妥善保护的前提下,对非物质文化遗产档案进行开发利用尤为必要",并总结了凤阳花鼓保护和利用取得的成果。④ 周熙婷在《非物质文化遗产视域下的凤阳花鼓保护对策研究》中提出凤阳花鼓保护中传承人保护的难题,认为"目前双条鼓的传承工作做得很好,国家级传承人孙凤城的档案记录工作已经开始用数字化手段进行,使她所承载的独到技艺、文化记忆得到记录和保存。而凤阳县对曲艺类凤阳花鼓传承虽然也做了一些工作,但是远远不够"。同时她提出对于传承人及其作品的保护,"首先运用非物质文化遗产'濒危遗产优先保

---

① 张聪.新时代背景下凤阳花鼓的传播与传承[J].艺术评鉴,2019(21):25-26.
② 夏玉润,高寿仙.凤阳花鼓全书:文献卷[M].合肥:黄山书社,2016.
③ 王亚斌.滁州市非物质文化遗产档案资源开发策略[J].滁州学院学报,2018,20(3):134-136.
④ 王亚斌.非物质文化遗产档案建设原则研究[J].黑龙江档案,2019(5):39-40.

护原则''原真性保护原则',将凤阳花鼓曲艺形式的'花鼓小锣'以'建档与保护并重',运用数字化技术对传承人的演唱曲目进行录音、录像,完整保存,建成数字系统,实现资源共享"。[①]

## 三、国内外相关研究存在的问题

凤阳花鼓作为一种民间艺术,其理论体系相对较为薄弱,缺乏系统性和完整性。这导致在对其进行建档保护时,难以找到全面、准确的理论依据,影响了保护工作的深入开展。相关研究主要存在以下问题。

### (一)缺乏跨学科研究

凤阳花鼓涉及音乐、舞蹈、历史、文化等多个学科领域,但目前的保护工作往往只从单一学科角度出发,缺乏跨学科的综合研究。这使得保护工作难以全面揭示凤阳花鼓的艺术特点和文化内涵,也限制了保护工作的广度和深度。

### (二)传统与现代融合不够

在凤阳花鼓的建档保护过程中,如何处理传统与现代的关系是一个重要的理论问题。一方面,需要尊重和保护凤阳花鼓的传统特点和艺术风格;另一方面,也需要适应现代社会的需求和变化,进行必要的创新和发展。如何在传统与现代之间找到平衡点,是建档保护工作面临的一个重要挑战。

### (三)文化传承与发展不足

凤阳花鼓作为一种传统文化遗产,其建档保护工作不仅涉及文化的传承,还涉及文化的发展。如何在保护传统的基础上推动凤阳花鼓的创新发展,使其更好地融入现代社会和文化生活,是建档保护工作需要考虑的重要问题。

综上,尽管学界对凤阳花鼓的内涵及其作为非物质文化遗产档案的基本认识等研究有一定进展,相关研究也关注到了凤阳花鼓的保护和传承问题,但是研究成果多偏重于一般性论述。对于建档保护的研究仍停留在零散的探讨阶段,缺少对

---
① 周熙婷.非物质文化遗产视域下的凤阳花鼓保护对策研究[J].蚌埠学院学报,2019,8(3):111-115.

建档的现状、建档的问题及对策的探讨,缺乏系统性,没有形成建档保护的理论体系。

# 第四节 研 究 方 案

研究旨在通过对凤阳花鼓非物质文化遗产档案进行系统性研究,探寻凤阳花鼓非物质文化遗产档案,挖掘档案信息资源,分析档案文本所记述的主要内容和反映的主题,构建起有形的凤阳花鼓文化记忆,助力对中华优秀传统文化的认同。

## 一、研究思路

首先,以凤阳花鼓非物质文化遗产建档保护理论为支撑,分析建档保护涉及的基本问题。其次,到文化主管部门、档案管理部门、图书馆、博物馆开展实地调研,对代表性传承人进行访谈调研。最后,形成凤阳花鼓非物质文化遗产建档保护的总体思路。

## 二、研究内容

绪论部分主要介绍研究背景、研究意义,厘清相关概念,综述国内外的相关研究成果。在此基础上确立研究方案:

(1) 凤阳花鼓非物质文化遗产档案的保存现状。对明清以来凤阳花鼓非物质文化遗产档案保存现状进行调查,探讨现存档案的特点和价值。这部分资料获取途径有限,调研量和数据整理工作量比较大,是研究难点之一。

(2) 凤阳花鼓非物质文化遗产建档中的几个关键问题。由于凤阳花鼓非物质文化遗产档案的稀缺,建档成为保护和传承中应当解决的重要问题。探讨凤阳花鼓非物质文化遗产档案管理主体多元化、分类方案、归档范围、档案征集等问题。这些解决档案的实体建构问题是研究的重点。

(3)凤阳花鼓非物质文化遗产口述档案的建立。研究通过口述方式记录和保存关于凤阳花鼓的口述档案。凤阳花鼓非物质文化遗产口述档案包括项目的历史渊源、传承谱系、技艺特点、文化内涵等方面的信息,通常由传承人、研究者、历史见证人等提供。

## 三、研究方法

### (一)文献调查法

通过文献调查,获取非物质文化遗产保护档案管理方面的研究资料和有关凤阳花鼓的信息资源。对凤阳花鼓非物质文化遗产建档保护的相关理论进行深入研究和梳理,包括非物质文化遗产的概念、特征、价值以及建档保护的原则、方法等。这些理论将为后续的实地调研和访谈提供指导。

### (二)实地调研法

深入走访凤阳花鼓流传地区,并访谈传承人,获取第一手资料。到文化主管部门、档案馆、图书馆、博物馆等机构开展实地调研,了解凤阳花鼓的历史沿革、传承现状、保护措施等。访谈相关政府工作人员和学术研究人员,获取政府文件和研究资料。通过与相关人员的交流,收集第一手资料,为建档保护提供数据支持。

### (三)个案研究法

选择部分凤阳花鼓非物质文化遗产传承人作为个案进行深度访谈,获取第一手资料,深入了解他们对凤阳花鼓的认知、传承经验以及面临的困难和挑战。传承人是非物质文化遗产的重要载体,他们的经验和见解对于建档保护具有重要的参考价值。

# 第一章　现存凤阳花鼓非物质文化遗产档案概况

凤阳花鼓非物质文化遗产档案见证了凤阳花鼓的形成与发展过程,也为我们提供了深入了解和研究这一传统艺术表演形式的重要途径。这些档案是我们保护和传承凤阳花鼓这一非物质文化遗产的重要参考和依据。

## 第一节　凤阳花鼓非物质文化遗产概况

### 一、凤阳花鼓的源流

凤阳花鼓又称"花鼓""打花鼓""花鼓小锣""双条鼓"等,是一种集曲艺和歌舞为一体的民间表演艺术,以曲艺形态的说唱表演最为重要和著名。凤阳花鼓主要分布于凤阳县燃灯、小溪河等乡镇一带。其曲艺形态的表演形式是由一人或二人自击小鼓和小锣伴奏,边舞边歌。清代康熙、乾隆年间,许多文人的诗文记录了凤阳花鼓表演时载歌载舞的热闹场面。清代中期以后,舞蹈因素逐渐从民间的凤阳花鼓中淡出,仅剩下唱曲部分,分为"坐唱"和"唱门头"两种形式。①

凤阳花鼓历史悠久,关于其产生的年代问题,学界有不同的观点,主要有宋代说、明代说、清代说。

持宋代说的学者认为,在南宋时期曾有较早对"花鼓"的文献记载。宋代张宪

---

① 凤阳花鼓[EB/OL].[2023-10-25].https://www.ihchina.cn/project_details/13651.

的词《李天下》中有"花鼓"的表述："歌吴歈,习赵舞,吹玉笙,击花鼓。十万貔貅介胄雄,三千粉黛烟花主。呼优名,李天下,龙颊轻批面如赭。法刀不斩敬心磨,镜破铜光解如瓦。"①宋时,花鼓属勾栏瓦舍中的小戏,后从民间传入宫廷。此时的花鼓与凤阳花鼓明显不同,二者并没有深层次的关联,但在经过朝代更迭之后为凤阳花鼓的出现奠定了基础。

清代康熙年间青花瓷碗中的《红梅记·打花鼓》图如图1.1所示。此碗现藏于江西省景德镇市陶瓷博物馆。碗高20厘米,口径为35厘米,口沿外撇,实圈底,内外釉色光亮,画工精细,碗的外围以青花绘《红梅记》戏曲画面4帧,分别为《游湖》《算命》《放裴》《打花鼓》。

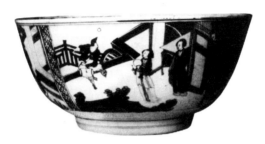

图1.1 清代康熙年间青花瓷碗中的《红梅记·打花鼓》图②

持明代说的学者认为,"凤阳花鼓"的最早文字记载出自明朝宁波籍戏曲家周朝俊(生卒年不详,约1573年前后)所著的《红梅记》中。《曲海总目提要》云："系明隆、万前旧本,袁宏道删润。裴禹、卢昭容以红梅作合,故名。其第一折白云：读书则师前汉后汉,吟诗独数初唐盛唐。宏道当万历时有盛名,其前李梦阳、李攀龙辈,文必宗两汉,诗必宗初盛,宏道心以为非,每排诋之,盖借此寓意也。中间李慧娘等数折,借用《绿衣人传》。"③也就是说,凤阳花鼓在明万历年间已经流行,成为时曲,这是最直接的证据。明末清初,金堡《遍行堂集》记录了传奇《红梅记》在社会上的影响："今日中秋佳节,举两则看戏因缘,少伸供养。有一官人赴宴,看了一本《红梅记》,唤正生、正旦来,赞叹道：'今日却苦了你二人。'便将席而赏他；又唤小丑来骂道：'人家有了你者样奴材,致使骨肉生离。'便拿下去打。那主人着忙了便劝道：

---

① 张宪.玉笥集[M].上海：商务印书馆,1935：42.
② 景德镇市文化局戏曲志编纂委员会.景德镇市戏曲志[Z].2003：封面.
③ 董康.曲海总目提要[M].北京：人民文学出版社,1959：301-302.

'者是做戏,如何便好认真?'"①

持清代移民返乡说的学者认为凤阳花鼓产生于清代。清代乾嘉性灵派赵翼在《凤阳丐者》中言及:"江南诸郡,每岁冬必有凤阳人来,老幼男妇,成行逐队,散入村落间乞食,至明春二三月间始回。其唱歌则曰:'家住庐州并凤阳,凤阳原是个好地方。自从出了朱皇帝,十年倒有九年荒。'以为被荒而逐食也,然年不荒亦来乞食如故。"②赵翼特意引用清人王逋所著《蚓庵琐语》中的记载加以佐证:"明太祖时,徙苏、松、杭、嘉、湖富民十四万户以实凤阳,逃归者有禁,是以托丐者潜回省墓探亲,遂习以成俗,至今不改。"③其指出明代凤阳人流亡乞食活动乃是移民假托乞食之名返回故乡探亲,而并非出自灾荒所迫。

持清代水患说的学者也认为凤阳花鼓产生于清代雍正、乾隆时期。光绪年间的学者徐珂认为:"打花鼓,本昆戏中之杂出,以时考之,当出于雍、乾之际。盖泗州既沉,治水者全力注重高家堰,而淮患悉在上流,凤、颖水灾,于兹为烈。是剧以市井猥亵之谈,状家室流离之苦,殆犹有讽人之旨焉。歌中有曰:自从出了朱皇帝,十年倒有九年荒。"④徐珂认为花鼓源于昆曲,后流传到凤阳。泗州在洪水中沉入水底,而凤阳也为洪水波及,当地百姓流离失所后以凤阳花鼓为谋生方式,凤阳花鼓才得以传播四方。1927年,佟赋敏在《新旧戏曲之研究》一书中也支持了这一观点。

综上所述,凤阳花鼓文献史料最早出现于明万历年间,作为一种艺术形式在明中叶风行全国。因此,仅就史料考证即可断定,凤阳花鼓至少在明初已经产生,而非清朝。

## 二、凤阳花鼓的音乐特征

凤阳花鼓通常由一人或二人自击小鼓和小锣伴奏,边舞边歌,节奏明快有力,富有动感和张力。这种强调节奏感和韵律感的表演方式,使得凤阳花鼓的音乐更加生动活泼,具有很强的感染力。

凤阳花鼓曲目应用了宫、商、角、徵、羽五种调式,即五声宫调式。凤阳花鼓曲目音阶主要应用了五声、六声、七声三种类型。调式音阶特征主要包括调式、音阶、

---

① 金堡.遍行堂集[M].清乾隆五年刻本.
②③ 赵翼.陔余丛考[M].清乾隆五十五年湛贻堂刻本:965.
④ 郝玉麟.清稗类钞[M].清乾隆刻本:6439.

守调和范调等方面。

（1）调式：凤阳花鼓中的徵调式特征最多，如《王三姐卖鞋》《打莲厢》等。宫调式特征也比较常见，如《凤阳歌》《秧歌调》等。此外，凤阳花鼓少量曲目涉及羽调式、商调式、角调式。

（2）音阶：凤阳花鼓曲目的音阶主要有五声音阶、六声音阶、七声音阶，其中五声音阶为多，六声音阶和七声音阶较少，体现出一定的地域特色。

（3）守调和范调：守调指单一调性，范调指转调。由于凤阳花鼓音乐基本结构的乐段一般规模较小，因此多运用守调。

除上述调式、音阶、守调和范调外，凤阳花鼓在音腔、节奏等方面也有鲜明的特点。在音腔方面，凤阳花鼓的唱腔丰富多样，包括男腔、女腔（图1.2）、哭皮腔等不同的分类。这些唱腔在音高、音色和演唱技巧上都有所不同，使得凤阳花鼓的音乐更加富有层次感和表现力。同时，花鼓戏的音乐中还有各种板式的变化，如吟腔、起板、数板等，这些板式在音乐节奏和旋律上都各具特色，为凤阳花鼓的音乐增添了更多的变化和魅力。

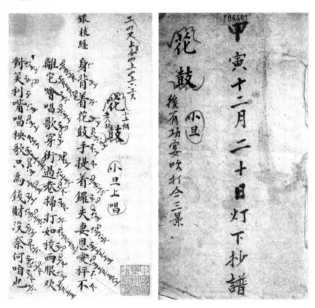

图1.2　清宫升平署《花鼓》"旦角本"（现藏于中国艺术研究院图书馆）①

---

① 夏玉润，高寿仙.凤阳花鼓全书：文献卷[M].合肥：黄山书社，2016：416.

在节奏方面,凤阳花鼓富有动感和张力的节奏感不仅体现在音乐的旋律和节拍上,还贯穿于舞蹈和表演中。凤阳花鼓的表演者通过手鼓、堂鼓等打击乐器的运用,以及身体的律动和舞姿的变化,将节奏感表现得淋漓尽致。

## 三、凤阳花鼓的曲目

凤阳花鼓的曲目主要叙述旧社会底层人民悲惨凄苦的生活。故事的主人公大多是旧社会劳苦妇女,主要分为以下几类:

一是生活之苦。如《讨饭歌》,主要内容是主人公家中无米无柴无被子,就连门也是芦苇所做,不得不外出逃荒讨饭。① 这是一首深刻反映旧社会人民生活苦难的曲目。它通过朴实的语言和哀婉的曲调,生动地描绘了旧社会穷苦人民为了生计而四处乞讨的悲惨景象。音乐方面,《讨饭歌》采用了凤阳花鼓特有的曲调,旋律哀婉凄凉,节奏缓慢沉重,营造出一种悲伤而压抑的氛围。表演者运用颤音、哭腔等演唱技巧,进一步增强了歌曲的感染力和表现力,使观众能够更深刻地感受到乞讨者的悲惨境遇和内心情感。表演者辅以蹒跚的步伐、佝偻的身姿和颤抖的双手等肢体语言,形象地表现出乞讨者在困苦中挣扎求生的状态。《老凤阳歌》的主人公身背花鼓走四方,晚上住在孤庙寒凉的亭子里,唱出了主人公的穷苦生活(图1.3)。

二是光棍之苦。如《光棍哭妻》,写了妻子逝去以后,光棍从1月到12月的艰难生活,通过音乐和唱词表达了失去伴侣的悲痛和对伴侣的思念。② 这一主题不仅体现了凤阳花鼓作为民间艺术形式在情感表达上的丰富性,也展示了其深厚的社会文化底蕴。凤阳花鼓的曲调为这一主题提供了丰富的情感表达空间。悲伤的旋律、缓慢的节奏和哀怨的音色共同营造出一种凄凉而感人的氛围。表演者通过身体语言和面部表情来传达光棍内心的痛苦和无助,使观众在视觉上也能感受到这一主题的深刻内涵。

三是身世之苦。如《烟花女子自叹》,在三声叹息中,唱出女子因家贫在幼时被卖,天涯漂泊,为花言巧语所骗,伤心流泪之情。③ 这是凤阳花鼓中一首富有深刻社会意义和人文关怀的曲目,它通过朴实的唱词和哀婉的曲调,生动地反映了旧社

---

① 周熙婷.凤阳花鼓全书:词曲卷[M].合肥:黄山书社,2016:201.
② 周熙婷.凤阳花鼓全书:词曲卷[M].合肥:黄山书社,2016:210.
③ 周熙婷.凤阳花鼓全书:词曲卷[M].合肥:黄山书社,2016:37-38.

会烟花女子的悲惨命运和无奈心声。这首曲目不仅让人们了解到烟花女子所处的社会环境和面临的生存状态,也引发了人们对自由、尊严等问题的思考。

**老凤阳歌**

（曲谱）

图 1.3 《老凤阳歌》曲谱(魏郑氏唱,夏玉润记)①

---

① 周熙婷.凤阳花鼓全书:词曲卷[M].合肥:黄山书社,2016:3.

此外,还有劝诫恶习的《劝世文》(图1.4)、《嫌穷爱富》等,宣扬孝道的《报娘恩》《二十四孝》《王祥悟冰》等,描述打情骂俏等日常生活的《大发财》《卖饺子皮》等。

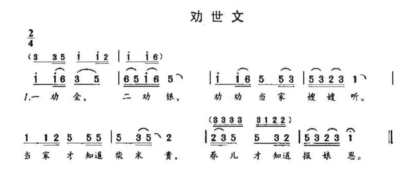

图1.4 《老凤阳歌》曲谱(钱绍英唱,夏玉润、吴长俊、周其芳记)[①]

---

[①] 周熙婷.凤阳花鼓全书:词曲卷[M].合肥:黄山书社,2016:14.

凤阳花鼓曲艺表演的唱词一般有几十段,内容丰富的则多达一百多段。凤阳花鼓曲目内容随着时代的发展也在发展和变化,呈现动态传承和传播的特点。

# 第二节 凤阳花鼓非物质文化遗产档案

非物质文化遗产档案主要包括三个部分:一是非物质文化遗产产生、传承、保护档案。它体现为记录和反映非物质文化遗产传承发展全部过程的文字、声像等各种载体形式材料,包括从各种文献中提取出来与之相关的整合史料、项目实物档案等。这部分非物质文化遗产档案是管理的重点,因其来源广泛,常给实际的管理工作带来不小的挑战。二是非物质文化遗产申报档案。非物质文化遗产申报档案是记录非物质文化遗产申报过程中产生的档案,如申报单位准备的非物质文化遗产项目申请报告、项目申报书、保护计划以及申报资料实物(如照片、光盘)等。三是非物质文化遗产传承人档案。非物质文化遗产和人的活动密不可分,离开传承人,非物质文化遗产就可能断绝。因此,传承人档案是非物质文化遗产档案的重要部分。传承人档案是记录和反映非物质文化遗产传承人的生活状况、传承活动,以及在传承人认定和管理过程中形成的各种资料,如政府批文、传承人证书、各种奖励等。凤阳花鼓非物质文化遗产档案同样包含上述内容。

## 一、凤阳花鼓非物质文化遗产档案的构成

凤阳花鼓非物质文化遗产档案的内容丰富、载体形式多样、数量众多。明确非物质文化遗产档案包括哪些方面,是开展凤阳花鼓建档保护的前提。凤阳花鼓非物质文化遗产档案的构成如下。

### (一)凤阳花鼓非物质文化遗产产生、传承、保护档案

凤阳花鼓非物质文化遗产产生、传承、保护档案是记录和反映凤阳花鼓的产生、发展和变化的完整过程的所有档案材料。从载体形式来看,这部分档案既有词曲唱本、手稿等纸质档案,也有双条鼓、演出服装、表演舞台、传承场所、石刻、木雕、

瓷器等实物档案,还有唱片、磁带、光盘等音像档案。从分布来看,这部分档案主要存于一些图书馆、档案馆、博物馆、文物管理场所、研究机构、电视台及艺人、私人藏家手中。从内容来看,这部分档案主要可分为记录和反映凤阳花鼓历史和文化的档案、音乐和唱腔的档案、曲目和唱词的档案、舞蹈和表演的档案等。

### (二)凤阳花鼓非物质文化遗产申报档案

2006年5月20日,凤阳花鼓被国务院公布为第一批国家级非物质文化遗产。2006年12月14日,凤阳花鼓被安徽省人民政府公布为安徽省第一批省级非物质文化遗产。2008年9月3日,凤阳花鼓被滁州市人民政府公布为滁州市首批市级非物质文化遗产。

在申报这些各级非物质文化遗产保护名录的过程中,申报单位提交的项目书、相关支撑材料、照片、音视频,以及各级政府印发公布的保护名录文件都属于凤阳花鼓非物质文化遗产申报档案。此外,还包括政府部门制定颁布的法律、意见、办法等政府文件,如保护规划、扶持办法等。这类档案以文书档案为主,多保管在档案馆、各级文化部门。

### (三)凤阳花鼓非物质文化遗产传承人档案

凤阳花鼓非物质文化遗产传承人档案是凤阳花鼓传承人在从事凤阳花鼓表演、传授、制作、宣传等活动中直接形成的,或与传承人直接相关的,能够记录和反映传承人从事凤阳花鼓相关活动历史状况的各种形式和载体的档案。这类档案主要包括:一是传承人生平档案。如户口簿、家谱、个人履历、毕业证及其他证书、日记、书信、手稿等。如中央电视台制作的《中国影像方志:凤阳篇·鼓韵记》,记录了孙凤城的花鼓艺术生涯。[①] 二是从事凤阳花鼓艺术活动的档案,表演和传承活动形成的照片(图1.5)、音频、视频,创作或抄录的曲谱。如2018年6月9日"全国非物质文化遗产曲艺周"上孙凤城表演的《王三姐赶集》视频。[②] 又如肖庆红在黑龙江卫视《一起传承吧》节目中的凤阳花鼓现场教学视频。三是凤阳花鼓传承人社会

---

[①] 中国影像方志:凤阳篇·鼓韵记[EB/OL].[2023-10-30]. http://m.app.cctv.com/video/detail/c4ba646a24c1452c8b7affd7a749667b/index.shtml#0.

[②] 孙凤城表演《王三姐赶集》[EB/OL].[2023-10-30]. https://v.youku.com/v_show/id_XMzY1NjI3NTg0OA==.html.

评价类档案,主要包括各类传统纸质媒体、新媒体上刊发的对传承的研究、宣传、评价等文章和音视频等。例如,刘汉寿、马顺龙的《誓与凤阳花鼓终身相伴的人——凤阳花鼓传承人孙凤城》①,刘汉寿的《国家级非物质文化遗产传承人——情满花鼓》②,马顺龙、王蓓的《孙凤城:敲起花鼓 40 年》等③,这些文章可归入孙凤城的传承人评价类个人档案。

图 1.5 传承人孙凤城与母亲、女儿为三代花鼓女(左起:孙凤城母亲、孙凤城、孙凤城女儿。刘国安摄)④

## 二、凤阳花鼓非物质文化遗产档案及史料分布

清代以前几乎没有凤阳花鼓档案。清代凤阳花鼓档案也极少,主要存于中国第一历史档案馆。20 世纪以来,凤阳花鼓档案存于中国艺术研究院、安徽省徽京剧院、政府部门等机构和民间个人手中。以下为依据各机构公开目录查询到的部

---

① 刘思祥.凤阳花鼓全书:文集卷[M].合肥:黄山书社,2016:550-555.
② 刘思祥.凤阳花鼓全书:文集卷[M].合肥:黄山书社,2016:556-558.
③ 马顺龙,王蓓.孙凤城:敲起花鼓 40 年[N].中国妇女报,2010-08-06.
④ 夏玉润,高寿仙.凤阳花鼓全书:文献卷[M].合肥:黄山书社,2016:95.

分凤阳花鼓档案(表1.1~表1.4)例举。

**表1.1 中国艺术研究院所藏凤阳花鼓录音档案**

| 序 号 | 录音名称 | 作 者 | 时 长 |
|---|---|---|---|
| 1 | 花鼓一打颤嗦嗦 | | 00:00:39 |
| 2 | 花鼓 | 瞿维曲、刘诗昆 | 00:03:30 |
| 3 | 凤阳花鼓 | | 00:02:10 |
| 4 | 毛委员派来学生军(第一曲) | 湖北省麻城县东路子花鼓剧团 | 00:01:52 |
| 5 | 凤阳花鼓 | 东京爱乐交响乐团、刘德义、若松正司 | 00:04:08 |
| 6 | 凤阳花鼓 | | 00:02:32 |
| 7 | 拥军花鼓 | 海政歌舞团、于昕、付斯仪、张云路、赵媛 | 00:02:24 |
| 8 | 十谢毛主席 | 湖北省麻城县东路子花鼓剧团、罗学春 | 00:03:42 |
| 9 | 打花鼓 | 王效瑞 | 00:00:22 |
| 10 | 打花鼓 | 王效瑞 | 00:00:30 |
| 11 | 送郎花鼓 | 曾昭德 | 00:02:23 |
| 12 | 凤阳花鼓 | 龚顺太、聂荣根 | 00:03:14 |
| 13 | 打花鼓(一面) | 赛黄陂、汪天中 | 00:03:24 |
| 14 | 花鼓 | | 00:03:57 |

**表1.2 中国第一历史档案馆所藏凤阳花鼓档案**

| 档 号 | 题 名 |
|---|---|
| 03-2374-018 | 奏为拿获叠次抢劫杀死事主兵丁凶盗林花鼓等审明正法事 |
| 02-01-007-017868-0019 | 题为审理增城县沈亚三因索欠被拒争角伤毙花鼓生一案事 |
| 04-01-01-0568-041 | 奏为拿获迭次抢劫杀死事主兵丁之凶盗林花鼓等审明定拟办理事 |
| 02-01-07-05218-002 | 题为审理增城县民沈亚三因索欠未得伤毙乞丐花鼓生案依律拟绞监候请旨事 |

第一章 现存凤阳花鼓非物质文化遗产档案概况

续表

| 档　号 | 题　　名 |
|---|---|
| 02-01-007-024462-0012 | 题为审理长治县梁小保则因扮唱花鼓被讥笑伤毙王向作一案依律拟绞监候事 |
| 02-01-007-027757-0002 | 题为审理龙溪县盗犯林俨听从林花鼓行劫唐川染店银物一案依律拟斩立决请旨事 |
| 02-01-007-020955-0015 | 题为会审湖北荆门州民邓三因令打花鼓未允踢伤张氏身死案依律拟绞监候请旨事 |
| 02-01-007-024658-0009 | 题为会审湖北襄阳县犯人陈居虔戏舞花鼓踢伤彭友纲身死一案依律拟绞监候请旨事 |
| 02-01-007-027043-0007 | 题为会审福建龙溪县贼犯颜六等听从林花鼓伙劫韩廷迁北等缎店银货一案依例分别定拟事 |
| 02-01-006-004314-0026 | 为核议正白旗满洲步军协尉社礼不思查拿普庆轩杂耍茶园内翻准演唱彩衣花鼓题请参处事 |
| 02-01-007-023521-0018 | 题为会审湖北沔阳州民朱立中固被索观看打花鼓钱文戳伤罗洪材身死案依律拟绞监候请旨事 |
| 02-01-007-026514-0007 | 题为审理扶沟县民李喜等因王改生唤打花鼓人前往伊村不依争闹将其伤毙一案依律分别定拟事 |

表1.3 《申报》中有关"凤阳花鼓"的记录

| 期和页码 | 有关"凤阳花鼓"的记录 |
|---|---|
| 1881年3月26日 第5页 | "方永吉吴左塘擒方腊应明福徐珍庆小来发凤阳花鼓方永吉陈太正古城会大观戏园二月" |
| 1887年7月3日 第5页 | "家楼铁面无情张生游殿竹中藏令杀嫂上山凤阳花鼓大闹江洲宋江题诗三讨荆洲　天仙茶" |
| 1890年5月23日 第5页 | "四月初五夜演　一出祁山海瑞朝顶凤阳花鼓汴梁巧图四郎探母新排文武灯戏斗牛宫外加" |
| 1890年6月24日 第5页 | "五月初八夜演　单鞭救主破曾头市凤阳花鼓杀狗劝妻打皱骂曹新修阴劝排得功人全一积" |

续表

| 期和页码 | 有关"凤阳花鼓"的记录 |
|---|---|
| 1890年11月4日 第5页 | "柳阳关四郎探母贵妃醉酒扫雪打碗畲塘关凤阳花鼓回申汪桂芬准演鱼藏剑大四杰村楼会折书花" |
| 1891年3月8日 第5页 | "八日演富贵长春白虎堂四郎探母忠孝节义凤阳花鼓拿一支挑送亲演礼天雄聚会正月廿八夜演焚" |
| 1891年3月20日 第5页 | "打差对刀步战刺虎伏虎玩笺错梦水斗断桥凤阳花鼓召登荣归天仙茶园 二月十" |
| 1891年5月10日 第5页 | "三夜演北海回朝水漫金山寺雪梅吊孝凤阳花鼓黄忠代箭游龙戏凤杀嫂上山御碑亭金榜乐一" |
| 1891年5月23日 第5页 | "元谱定军山四月十六夜演御林郡凤阳花鼓文昭关打灶分家回申九反仙延且安四泗洲城" |
| 1891年10月17日 第5页 | "十五夜演马芳困城六出祁山辕门斩子凤阳花鼓子都夺帅双三上吊闹嘉兴府徐园内醉仙" |

表1.4 中国金石总录数据库检索"花鼓"记录

| 金石名称 | 金石又称 | 年号 | 朝代 |
|---|---|---|---|
| 清同治六年严禁演唱花鼓滩簧杂曲告示碑 | 严禁演唱花鼓滩簧杂曲告示碑 | 清 | 同治六年(1867年) |

政府部门凤阳花鼓档案以现行文件为主,见表1.5。滁州市非物质文化遗产保护中心、凤阳县非物质文化遗产保护中心成立以来,对项目开展建档工作,保管有一套完整的项目申报材料,成为凤阳花鼓非物质文化遗产档案最为集中的地方。

民间凤阳花鼓非物质文化遗产档案主要分布于个人手中,收藏量很丰富,但是较少经过系统整理,有的处于濒危状态,应该引起重视。民间凤阳花鼓非物质文化遗产档案的个人收藏者中以夏玉润的藏品数量和种类为多,如录音、视频、人物照片、曲本、烟标、剪纸等。

表 1.5　滁州市制定的制度法规等指导性文件

| 出台时间 | 施行时间 | 制定者 | 政策法规名称 |
| --- | --- | --- | --- |
| 2005年12月8日 | 2005年12月8日 | 滁州市人民政府办公室 | 关于加强我市非物质文化遗产保护工作的通知 |
| 2008年9月3日 | 2008年9月3日 | 滁州市人民政府 | 关于公布滁州市首批市级非物质文化遗产名录的通知 |
| 2010年7月5日 | 2010年7月5日 | 滁州市文化广电新闻出版局 | 关于印发《滁州市非物质文化遗产项目代表性传承人认定与管理暂行办法》的通知 |
| 2011年8月5日 | 2011年8月5日 | 滁州市人民政府 | 关于公布第二批市级非物质文化遗产名录的通知 |
| 2013年10月24日 | 2013年10月24日 | 滁州市人民政府 | 关于公布滁州市第三批市级非物质文化遗产名录的通知 |
| 2016年10月20日 | 2016年10月20日 | 滁州市文化广电新闻出版局 | 关于公布第三批滁州市非物质文化遗产项目代表性传承人的通知 |
| 2016年10月28日 | 2016年10月28日 | 滁州市人民政府 | 滁州市人民政府关于公布第四批滁州市非物质文化遗产名录的通知 |
| 2017年9月29日 | 2018年1月1日 | 滁州市人民政府 | 滁州市非物质文化遗产保护条例 |
| 2021年1月22日 | 2021年1月22日 | 滁州市人民政府办公室 | 关于公布第五批滁州市非物质文化遗产名录的通知 |
| 2021年11月1日 | 2021年11月1日 | 滁州市文化和旅游局 | 关于公布第四批滁州市非物质文化遗产项目代表性传承人的通知 |

## 三、凤阳花鼓非物质文化遗产档案的特征

### （一）建档主体多元化

凤阳花鼓非物质文化遗产的建档主体呈现多元化状态,主要有文化行政管理

部门、档案馆、博物馆、图书馆、学术研究机构、媒体机构、文化旅游公司、保护单位、传承人、民间组织和个人等。由于不同的主体有不同的工作目的,其档案工作的重点也不同。文化行政管理部门主要负责建立项目档案和传承人档案;档案馆、图书馆、博物馆等部门和学术研究机构主要是为保存和传承社会历史记忆而开展档案管理工作;保护单位职责主要是为建立、管理、利用凤阳花鼓非物质文化遗产保管档案;传承人职责则在于留念和演出需要保存道具、曲谱、照片等;媒体机构主要是为弘扬优秀历史文化传统进行凤阳花鼓音频、视频制作;文化旅游公司关注的是商业目的。

### (二) 载体形式多样

现存的凤阳花鼓非物质文化遗产档案载体形式丰富多样,主要有纸质、实物、照片、磁带、光盘、硬盘等载体形式。纸质档案主要有凤阳花鼓曲谱手稿、政府文件、申报书、报纸等;实物档案主要有凤阳花鼓表演用的服装、道具(花鼓、小锣)、场地和设备等;照片档案主要包括凤阳花鼓表演、传承、交流等活动的照片;磁带档案主要是传承人的演唱录音;光盘档案主要是由音像出版公司制作的一些知名艺人的表演视频或传承视频(图1.6、图1.7)。

图1.6 宇宙唱片公司邓丽君主唱唱片光盘封套(含《凤阳花鼓》曲目)①

---

① 夏玉润,高寿仙.凤阳花鼓全书:文献卷[M].合肥:黄山书社,2016:53.

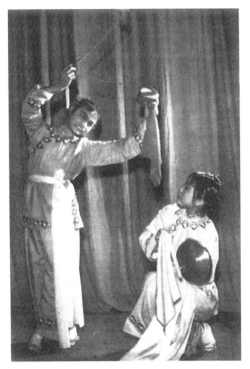

图 1.7 1955 年,欧家林、刘明英在北京演出双条鼓《王三姐》
(《人民画报》1955 年 5 月号,敖恩洪摄)

## (三) 区域性特征

滁州市位于北纬 31°51′—33°13′、东经 117°09′—119°13′之间。滁州市滨临长江,坐落于安徽省东部,是六朝古都南京的江北门户,素有"江淮翡翠、金陵锁钥""江淮保障"之称。东与江苏省南京市、扬州市、淮安市接壤,西与安徽省淮南市、合肥市毗邻,南与巢湖市相连,北与蚌埠市交界。华夏南北文化在此交融,生发出光辉灿烂、源远流长的滁州文化。

凤阳花鼓所在的凤阳县地处滁州地区的东北部,地形南高北低,南部多为山区,中部多为丘陵,北部为沿淮冲积平原,气候四季分明。明朝以前,凤阳曾先后称"涂山氏国""钟离""怼州""临濠",一直为淮河中游政治经济文化中心,曾多次为中国农民战争的策源地和两军对垒战场。宋濂在《凤阳府新铸大钟颂》中记述,凤阳为明洪武七年(1374 年)朱元璋对家乡的赐名:"皇帝既正大统,建都江表。德绥威

峇,万邦咸臣。用群臣奏,临濠为龙飞之地,赐名曰凤阳。"①洪武四年(1371年)二月癸酉,《明太祖实录》记载了中都的建置情况:"上谓中书省臣曰:临濠为朕兴王之地,今置中都,宜以傍近州县通水路漕运者隶之。于是省臣议以寿、邳、徐、宿、颍、息、光、六安、信阳九州,五河、怀远、中立、定远、蒙城、霍丘、英山、宿迁、睢宁、砀山、灵璧、颖(颍)上,泰(太)和、固始、光山、丰、沛、萧一十八县,悉隶中都。"到弘治九年(1496年)十月,亳县升为州,凤阳府开始统领五州十三县,成为淮河流域中心区域的政治、军事、经济、交通、文化中心,这一地位一直延续至明代末期,影响余绪波及清代(图1.8)。

图1.8 凤阳明中都鼓楼(王亚斌摄)

凤阳的自然地理和丰厚的历史形成了独具特色的区域性文化,孕育出了凤阳花鼓艺术(图1.9)。

图1.9 《中国青年报》报道滁州学院传承花鼓技艺(王亚斌摄于滁州学院国家级中华优秀传统文化传承基地展厅)

---

① 陈子龙.明经世文编[M].北京:中华书局,1962:3.

#### (四) 传承性特征

从历时性的角度来看,非物质文化遗产的传承主要靠人的口传心授沿袭不断,体现出以人为载体的知识技能传承。传承主要体现为在家族内部成员之间传承,当然,传承人也会在家族之外选择有天赋和适宜继承的人选。凤阳花鼓融入了政治文化、地理文化、人文的内涵,具有多元文化的融合和浓郁的地域特征。凤阳花鼓传承人使用的鼓、锣等只是这门曲艺的物质载体,说唱艺术才是这项非物质文化遗产的灵魂所在,才是最具价值的宝贵财富。凤阳花鼓完全依靠民间的传承得以流传和保存下来,不断形成当地文化传统的一部分。

### 四、凤阳花鼓非物质文化遗产档案的价值

非物质文化遗产是人类文明的重要财富,"非物质文化遗产在满足人类文化需要、促进社会团结与增强社会凝聚力、维护社会秩序、促进社会和谐以及在历史与文化研究和传承方面都具有重要功能,所以其价值意义不容小视。"[①]非物质文化遗产是一种稀缺的人类文化遗存资源,具有丰富的历史价值、文化价值、精神价值、科学价值、经济价值和社会价值。凤阳花鼓非物质文化遗产档案兼具档案和非物质文化遗产的双重属性,而档案的基本价值主要是凭证价值和情报价值。因此,综合而言,凤阳花鼓非物质文化遗产档案具有以下价值。

#### (一) 凭证价值

凤阳花鼓非物质文化遗产档案的凭证价值是其作为证据作用的价值,与其原始性密切相关,且不可替代。主要体现在:作为记录文化行政管理部门组织开展凤阳花鼓非物质文化遗产项目申报,传承人申报、认定、管理工作的查考凭据;作为传承人从事凤阳花鼓表演、传承、获奖等活动的查考凭据;作为从事凤阳花鼓学术研究的参考资料,分析其中的音乐特点、表演特点、曲谱内容;作为凤阳花鼓传承的教材,特别是其中的音频、视频档案,有利于传承活动的深入开展。

---

① 王鹤云.非物质文化遗产的多元价值分析[N].中国文化报,2008-07-23.

## (二)历史价值

非物质文化遗产的历史价值是非物质文化遗产在帮助人类认识自身历史过程中所体现出来的独特价值。① 非物质文化遗产承载着丰富的历史文化资源,是了解特定历史时期社会生产力发展水平和发展状况的一扇窗户。凤阳花鼓非物质文化遗产档案的历史价值集中体现在其原始记录性,它是研究、保护和传承凤阳花鼓的第一手资料。凤阳花鼓反映了历史变迁,承载了丰富的历史信息,透过凤阳花鼓能够了解不同历史时期凤阳地区的政治、经济、文化等情况,比如明清时期江淮地区的自然灾害、音乐流变等。如《王三姐赶集》,改编自"凤阳花鼓——花鼓小锣"的"坐场"曲目《王三姐卖鞋》,整首歌的歌词产生于20世纪50年代初,反映的是群众性的反匪反霸运动和宣传婚姻法的时代背景。1955年,高介云将《中国民歌选——王三姐》曲谱改编成安徽民歌《王三姐赶集》。1982年,夏玉润在《双条鼓曲词——王三姐》的基础上吸收高介云的《王三姐赶集》以及曾加庆的《赶集》旋律,创作了这首女声独唱的民族歌曲。《王三姐赶集》出现在中华人民共和国成立之初,经过多次改编,正是中国农村改革曲折发展的真实写照。

再如,从凤阳花鼓女服饰实物档案看,服饰是随着时代的变化而变化的(图1.10)。自20世纪80年代以来,随着改革开放的推进和经济的发展,人们的物质生活得到极大改善,对服饰的需求和审美观念也发生巨大变化。20世纪80年代初期,由于物质条件相对匮乏,人们的服饰比较单一。随着改革开放的深入,国外的时尚元素开始进入中国,人们开始接触到更多的服装款式和颜色。这一时期的代表性服饰有喇叭裤、蝙蝠衫等,它们打破了传统的审美观念,成为时尚的代表。20世纪80年代中后期,随着市场经济的发展和人们收入的增加,服饰开始变得更加多样化和个性化。人们开始注重服装的品牌、质量和设计感,对服饰的搭配也更加注重。进入21世纪,随着国际交流的增多和时尚产业的快速发展,中国的服饰市场变得更加繁荣和多元化。各种风格的服饰开始涌现,如摇滚风、波西米亚风、复古风等,为人们提供了更多的选择。

凤阳花鼓女服饰的变化不仅反映了人们物质生活水平的提高,也体现了人们审美观念的变化,具有历史价值。

---

① 苑利,顾军.非物质文化遗产学[M].北京:高等教育出版社,2009:37.

第一章　现存凤阳花鼓非物质文化遗产档案概况

图1.10　从左到右分别为20世纪80年代、20世纪90年代、21世纪初凤阳花鼓女服饰(王亚斌拍摄制作)

### （三）艺术价值

非物质文化遗产在不同历史时期不同地域审美生成规律与演变规律过程中，形成了独具特色的艺术价值。凤阳花鼓非物质文化遗产档案是凤阳花鼓艺术的重要载体，具有重要的艺术价值。虽然凤阳花鼓是作为曲艺类非物质文化遗产，但是在表演过程中我们能够明显感受到它所具有的综合性艺术特征，在说唱中蕴含优美的舞蹈元素和民歌元素。凤阳花鼓非物质文化遗产档案能够展现当地人民的生活风貌、审美意识、思想情感以及凤阳花鼓的艺术特点。

某种意义上，如果将凤阳花鼓看成整体性艺术文化现象，那么它已经出现分流繁衍，分别独立成为花鼓小锣或凤阳花鼓、凤阳锣鼓、凤阳歌、花鼓灯，以及卫调或花鼓戏等曲艺、音乐、舞蹈、戏曲和歌舞艺术形态，蕴含了这些非物质文化遗产中的艺术元素。凤阳花鼓中也蕴含了大量的艺术创作原型和素材，为新的艺术创作提供了前所未有的潜质与可能性。如凤阳花鼓对沪剧的影响："它的最初阶段叫'对子戏'，只要有一块场地、一把胡琴、一副鼓板、一面小锣，两个男演员扮成一男一女，即可就地设摊演唱。沪剧起源于山歌，原来只有歌没有舞，更没有音乐，后来受到凤阳花鼓等的影响，使山歌遂变为有歌有舞的花鼓戏。"[①]沪剧借鉴了花鼓戏所

---

① 吴贵芳.上海风物志[M].上海：上海文化出版社，1982：269.

具有的一男一女"对子戏"的特征。

### (四) 文化价值

有学者认为:"档案的文化价值主要是指档案作为人类所创造的一种宝贵的精神文化财富,以及对于人类社会的存在、发展、变革与进步所具有的各种有用性、效益性。"[①]档案具有文化属性,它的文化价值具体体现在其文化载体作用。凤阳花鼓非物质文化遗产档案发挥了承载凤阳地域文化的载体作用,其中蕴含着丰富的地域历史人文资源,反映多种文化内涵。档案的文化积淀作用是在实践活动中形成的。凤阳花鼓非物质文化遗产档案是凤阳花鼓文化积淀的具体表现。档案的文化传播作用是以档案文化为核心内容的信息交流与共享。凤阳花鼓非物质文化遗产档案文化传播是凤阳花鼓传承人极具个性化的传承传播与媒介融合下的立体网络传播。例如,从小在花鼓小调熏陶中成长的省级传承人肖庆红,在前人成果的基础上,将凤阳花鼓与凤阳民歌进行融合,创作出多首具有鲜明时代特点的凤阳花鼓曲目,其中的《鼓乡情韵》《花鼓声声》因欣赏性强而被反复传唱成为经典。

### (五) 经济价值

覃兆刿认为档案具有旅游价值,在旅游中可以充当文化介质,也可以充当导游素材。[②] 从经济学的视角来看,非物质文化遗产可以转化为生产力带动经济发展,充分发挥非物质文化遗产的经济开发价值。非物质文化遗产的经济价值能给人们带来直接的经济利益,提高人们的经济收入。政府也投入资金加大对非物质文化遗产的保护力度,以保护好这一资源。

凤阳花鼓非物质文化遗产档案的经济价值主要体现在其作为旅游资源的价值。在滁州市非物质文化遗产展览馆、凤阳县文化馆、滁州学院艺术馆展出了凤阳花鼓的曲谱、道具、照片等档案材料,一些传承人还在文化节、旅游景点表演,开展非物质文化遗产传播活动,吸引游客参观游览(图1.11),收到了良好的经济效益。凤阳县多次举办的"中国凤阳花鼓文化旅游节",借力凤阳花鼓,提高了凤阳的知名度和美誉度,增强了企业家的投资信心。凤阳花鼓非物质文化遗产档案的文化产

---

[①] 王英玮. 档案文化论[M]. 北京:中国人民大学出版社,1998:3.
[②] 覃兆刿. 论档案的旅游文化价值[J]. 档案学研究,1997(1):23-25.

业价值也值得深入挖掘,因为曲谱中的很多故事内容题材独特,具有改编成影视剧的潜在价值。

图 1.11　小岗村唱响凤阳花鼓发展乡村旅游(王亚斌摄)

### (六) 精神价值

档案体现了民族特殊的历史环境和民族的社会生产与生活方式,这些维系民族或群体的文化基因和精神特质不断塑造并延续一脉相承的生活态度和社会行为,形成一个民族的民族精神。赵文静认为:"同一民族之间,必须具有相同的文化意识、生活习俗、道德规范、忧患心态和哲学思想,否则会形成民族间的分歧。因此,民族精神是一个民族的命脉所系,是民族同心、同德的关键,更是民族绵延、发展的重要枢纽。"[1]

在新时代,我国越来越重视文化艺术事业,包括非物质文化遗产凤阳花鼓在内的中华优秀传统文化获得了难得的发展机遇。一些老艺人在中华人民共和国成立前曾经身背花鼓走四方,中华人民共和国成立后开始打着花鼓歌唱新社会,见证了时代变迁。凤阳花鼓已经成为宝贵的精神财富,激励奋斗的强大力量,鼓舞人们去追求美好的生活,值得永续传承。

---

[1] 赵文静.马克思主义的文化理论[M].长春:吉林出版集团,2014:35.

# 第三节　凤阳花鼓非物质文化遗产建档保护的现实需要

凤阳花鼓虽然已经是闻名于世的国家级非物质文化遗产,但是面临保护、建档方面的问题,开展建档保护成为现实需要。

## 一、凤阳花鼓非物质文化遗产保护面临的问题

### (一)传承人经济收入不高

目前,没有职业凤阳花鼓传承人。主要原因是通过凤阳花鼓表演获得的经济收入不多,全职表演无法支撑家庭用度花销。因此,大多数传承人都是处于兼职取酬的状态,表演只是副业,还有其他主业。凤阳花鼓的表演一般都有固定表演场所,如凤阳县文化馆,有的还受文化旅游公司邀请到旅游景点进行商业表演。除此之外,还有政府邀请或其他社会组织邀请的表演。但是,他们通过表演获得的收入并不高,影响其全身心投入传承和表演活动,一定程度上阻碍了凤阳花鼓的保护和传承。

### (二)传承队伍力量薄弱

非物质文化遗产传承人、保护管理人员和学术研究人员共同构成非物质文化遗产的人才队伍,这三个方面的力量在非物质文化遗产的保护与传承方面发挥着重要的作用。当前,凤阳花鼓非物质文化遗产人才队伍存在力量薄弱的现象。首先,凤阳花鼓非物质文化遗产保护管理人员的学历、专业、技术职称、年龄等人才结构不尽合理,专业素养和工作能力有待提高,人才培训体系有待完善。管理人员也存在专业不对口、老龄化严重、缺乏领军人物和复合型人才等问题。比如,2008年4月,凤阳县非物质文化遗产保护中心正式挂牌成立,挂靠在县文化馆,机构等级不高,工作人员大多没有专业背景且数量较少。专业人才的缺乏一定程度制约了凤阳花鼓非物质文化遗产保护的进展。其次,在凤阳花鼓非物质文化遗产传承人队伍建设方面,国家级、省级传承人数量少,年龄普遍偏大,文化程度普遍较低,整

体水平不高。由于受现代多元文化的冲击,年轻一代更钟情于潮流文化,同时也因不能获得稳定的经济来源,凤阳花鼓传承人越来越少,长久下去或将出现后继无人、传承人队伍面临断层的问题。

(三) 认识不足

在全球一体化趋势下,数智时代使人们的生活方式正在不断地被改变。随着生活方式的日益改变,人们对非物质文化遗产的认识也在发生潜移默化的变化。非物质文化遗产的生存、保护和传承正在面临着严峻的考验。多年来,在广泛宣传下,人们对凤阳花鼓这一国家级非物质文化遗产的保护意识不断提高,但是仍然存在部分公众不清楚非物质文化遗产为何物的尴尬,甚至认为这是"乞丐歌"而对其持一种漠然的态度。凤阳花鼓已经成为许多老一辈人的精神寄托,然而他们对什么是"非物质文化遗产"知之甚少。在现代化进程的不断推进下,有些年轻人往往忽视或轻视传统文化,他们也许知晓凤阳花鼓是非物质文化遗产,但是关注重点多是其舞蹈,而对其说唱艺术一无所知,导致出现对凤阳花鼓认识及记忆的断层。总体来看,凤阳花鼓的群众基础呈现日渐衰退的态势。

(四) 保护的信息化建设水平不高

在数智时代,利用数字技术能够为非物质文化遗产保护创造有利条件和争取更大生存空间。非物质文化遗产保护的信息化建设包括信息调查、采集、存储、转换、管理和传播等方面,凤阳花鼓的信息化建设水平与自身及社会需求尚有不小差距。一是数据收集整理不够规范。保存的大量文字、录音、录像、照片等载体的非物质文化遗产种类、分布状况、传承人信息的资料,收集和整理没有统一技术标准。二是数据库建设速度慢,更新不及时。三是没有专门的网站或新媒体客户端。非物质文化遗产网站是非物质文化遗产信息资源数据库和理论科研数据库的延伸。[1] 目前,仅在文化馆网站上开设非物质文化遗产栏目,凤阳花鼓仅将项目简介作为其一部分内容。四是信息化建设人员培训缺失。凤阳花鼓非物质文化遗产内涵的丰富性要求信息管理者同时具备信息技术处理能力和非物质文化遗产学、人

---

[1] 魏学宏,姚雪.非物质文化遗产保护的信息化建设:以甘肃省非物质文化遗产保护为例[J].辽宁医学院学报(社会科学版),2009,7(2):117.

类学、民族学等学科专业素养,才能更好地对凤阳花鼓资源进行整合、利用和开发。因此,亟须大力培养这类复合型人才。

### (五) 保护资金短缺

充足的保护资金是开展非物质文化遗产保护工作的基础。政府应当设立抢救与保护专项资金,纳入财政预算,同时积极吸纳社会资本参与和投入。滁州市人民政府办公室于2005年印发《关于加强我市非物质文化遗产保护工作的通知》,第四条"增加投入,建立非物质文化遗产保护工作保障机制"规定:"各县、市、区政府要根据本地实际情况,将保护工作所需经费纳入财政预算,给予支持。鼓励个人、企业和社会团体对非物质文化遗产保护工作进行资助。"但是,2005—2018年期间,从滁州市在非物质文化遗产经费投入方面情况看,大多没有纳入财政预算,也没有设立专项资金。2018年1月1日施行的《滁州市非物质文化遗产保护条例》,规定将保护资金纳入财政预算,才使开展传承和保护工作的资金投入有法可依。其后,滁州市对非物质文化遗产保护给予财政支持,但是投入资金量与保护任务不成比例,仍有较大的资金缺口。另外,保护资金基本全部依靠财政支持,社会资金极少。

从2022年度凤阳花鼓国家级非物质文化遗产专项资金使用情况看,资金总量不多,在凤阳花鼓传承人补贴、展示馆建设、传习所运转等方面投入不够(表1.6)。2023年度凤阳花鼓国家级非物质文化遗产专项资金使用情况见表1.7。

**表1.6 2022年度凤阳花鼓国家级非物质文化遗产专项资金使用情况**①

| 经费项目 | 金额 | 用途 | 说明 |
|---|---|---|---|
| 调查立档 | 1.5万元 | 凤阳花鼓老艺人调查记录视频拍摄 | 2022年凤阳花鼓项目共支付资金47.759992万元,其中中央拨付凤阳花鼓专项资金33万元,多出14.759992万元由凤阳县文化强县资金支付 |
| 研究出版 | 16.686万元 | 《花鼓传天下》教材出版、凤阳花鼓学术研讨会等活动 | |
| 开展传承实践活动 | 6.452792万元 | 凤阳花鼓传习基地再投入、凤阳花鼓培训等活动 | |
| 展示展演和宣传普及 | 19.4304万元 | 凤阳花鼓"四进"活动、"文化遗产日"系列宣传展示活动、凤阳花鼓健身操宣传活动以及凤阳花鼓参加各级各类展示展演活动等 | |
| 必要传承实践用具购置 | 3.6908万元 | 凤阳花鼓相关道具购买 | |

---

① 2022年度凤阳花鼓国家级非物质文化遗产专项资金使用情况[EB/OL].[2023-02-27]. https://www.fengyang.gov.cn/public/161055504/1110523684.html.

表1.7　2023年度凤阳花鼓国家级非物质文化遗产专项资金使用情况①

| 经费项目 | 金　额 | 用　途 | 说　明 |
|---|---|---|---|
| 开展传承和实践活动 | 12.5万元 | 凤阳花鼓作品创作、举办凤阳花鼓项目培训班等 | 合计37万元，其中24.5万元为上级拨付的非物质文化遗产专项资金，12.5万元为县级财政资金 |
| 展示展演和宣传普及 | 19.270884万元 | 举办凤阳花鼓项目系列宣传展示活动、完成凤阳花鼓视频拍摄工作、组织凤阳花鼓参加各级交流展示展演活动等 | |
| 必要传承实践用具购置 | 0.729116万元 | 采购凤阳花鼓演出服装等 | |
| 2023年度国家级非物质文化遗产传承人补助资金 | 4.5万元 | 凤阳花鼓"四进"活动、"文化遗产日"系列宣传展示活动、凤阳花鼓健身操宣传活动以及凤阳花鼓参加各级各类展示展演活动等 | |

## 二、建档对保护凤阳花鼓非物质文化遗产具有重要意义

建档保护有以下重要性：

其一，建档保护是《中华人民共和国非物质文化遗产法》规定的非物质文化遗产保护的重要措施。《中华人民共和国非物质文化遗产法》明确规定要采取认定、记录、建档等措施予以保存，进行保护，在法律层面明确了建档工作是非物质文化遗产保护工作中的重要措施。对被认定为非物质文化遗产的项目，都应当进行记录和建档。当然，非物质文化遗产建档的范围不应仅限于已被认定的项目，暂时未被认定的项目也应当进行培育，提前开展建档工作，形成完整、全面的档案体系有利于项目的申报和认定。凤阳花鼓非物质文化遗产建档保护是有法可依的。

其二，建档保护是凤阳花鼓非物质文化遗产活态保护的必要条件。"'活态保护'是伴随着世界范围内的遗产保护运动而产生的一种保护理念，从物质文化遗产到非物质文化遗产的保护实践逐步确证了'活态传承'和'活态保护'的重要价

---

① 2023年度凤阳花鼓国家级非物质文化遗产专项资金使用情况[EB/OL].[2024-03-28]. https://www.fengyang.gov.cn/public/161055504/1111763352.html.

值。"①在保护文化遗产过程中，联合国教科文组织推动了遗产保护从物质到非物质的逐步深化。2003年的《保护非物质文化遗产公约》"总则"第二条指出，"保护"即"指采取措施，确保非物质文化遗产的生命力，包括这种遗产各个方面的确认、立档、研究、保存、保护、宣传、弘扬、传承和振兴"。"确保非物质文化遗产的生命力"是确保非物质文化遗产能够在当代生活中"活态传承"。"活态保护"已经成为一种保护理念，其本质是保护遗产持有者活态的记忆和技艺。凤阳花鼓活态保护主要是围绕活态性的特点开展，特别是注重传承人的保护。凤阳花鼓的档案是开展保护传承工作的必要支撑，比如将曲谱档案、传承人表演视频档案传之后人，有利于原生态的保护和传承。凤阳花鼓档案是记录凤阳花鼓表演技艺、传承谱系、发展历史等情况的原始凭证，在项目和传承人的认定等工作中具有重要的查考作用。

目前，凤阳花鼓非物质文化遗产活态保护工作开展较好。活态保护包括传承人的保护和生产性保护等。由于凤阳花鼓的传承长期以来一直都依靠口传心授，所以对传承人的保护就显得尤为重要。"我国政府十分重视对非物质文化遗产传承人的保护，在政治上，给予他们较高的社会地位和声望评价；在经济上，给予他们一定的生活补贴和文化传承与利用的资金资助，其目的是更好发挥他们保护和传承非物质文化遗产的积极性。"②在活态保护中，凤阳县政府采取了多项激励措施，如每年拿出专门资金支持鼓励传承人外出深造，邀请传承人参加各种演出活动，给予专项补贴，请传承人坐班授课等，让凤阳花鼓传承人从事表演和传承活动，同时培养新的传承人。

其三，建档保护是凤阳花鼓非物质文化遗产静态保护的主要途径。凤阳花鼓建档在内容上应从管理、业务、技术三个维度，对项目和传承人两大层面，构建一个层次分明、相互协调、组成合理的有机整体，进而实现对凤阳花鼓的静态保护，助力凤阳花鼓的传承和发展。非物质文化遗产的"静态保护是指将散存在民间的非物质文化遗产转化为有形形式进行抢救性挖掘、收集、整理，并积极搜集与之相关的各类器具、实物、手工制品等，使之得以较为完整的记录和保存，是一种基于'博物馆'式的保护"。③

---

① 孙发成.非物质文化遗产"活态保护"理念的产生与发展[J].文化遗产,2020(3):35.
② 黄永林.非物质文化遗产传承人保护模式研究:以湖北宜昌民间故事讲述家孙家香、刘德培和刘德方为例[J].中国地质大学学报(社会科学版),2013,13(2):95.
③ 徐用高.羌族非物质文化遗产静态保护和活态传承结合模式构建研究[D].重庆:西南大学,2011:38.

凤阳花鼓非物质文化遗产静态保护工作存在不足。从现有材料看,以文字、图片、音频、视频等静态保护方式记录凤阳花鼓非物质文化遗产还有欠缺,材料缺乏一定的连续性、完整性和系统性,在一定程度上制约了保护和传承。因此,在凤阳花鼓非物质文化遗产的静态保护中,在保证其原始记录性的基础上建立档案,开展建档保护,形成系统的档案体系就显得极其重要。凤阳花鼓非物质文化遗产的建档保护还鲜有提及,建档的重要性在凤阳花鼓非物质文化遗产保护中还未被充分认识。

## 三、凤阳花鼓非物质文化遗产建档存在的问题

### (一)多元建档主体各自为政

主要有文化行政管理部门、图书馆、档案馆、博物馆、学术研究机构、传媒机构、文化旅游企业、传承人等建档主体,多元化带来各主体各自为政的情况。文化行政部门具有建档法律政策优势,传承人具有建档资源优势,传媒机构具有表演和采访的音视频建档资源优势,图书馆、档案馆和博物馆具有建档专业技术优势。不可否认,这些建档主体在凤阳花鼓的保护中发挥了重要作用。但是,由于非物质文化遗产本身所具有的复杂性,凤阳花鼓建档也具有复杂性。因此,部分建档主体之间开展的互动和合作还远不能满足凤阳花鼓档案体系的形成。比如,文化行政管理部门和传承人之间在有演出活动时,会保持紧密的合作关系,但当演出结束后,关系就变得疏远。再如,文化行政管理部门和图书馆、档案馆的联系也非常少。可见,凤阳花鼓的多元建档主体存在各自为政的情况,相互之间还缺乏统一的协同机制。

### (二)一些珍贵的凤阳花鼓档案没有留存下来

凤阳花鼓已经流传了几百年,而记录和反映凤阳花鼓历史的档案数量却不多。《凤阳花鼓全书:词曲卷》收录的曲目不限上溯,下至 2012 年,较早的曲目也是 20 世纪 70 年代采录的。中华人民共和国成立前的凤阳花鼓档案留存至今的极少。一些传承人的档案,如曲谱、唱腔、实物、手稿、照片等,没有得到很好的保存,一旦传承人过世,这些材料面临失传和损毁。在《凤阳花鼓全书:词曲卷》编纂过程中,夏玉润发现,1973 年起采风形成的录音带,在时隔 30 余年后几乎全部损坏,无法编纂《音像卷》。因此,不得不进行第二次录音录像工作。遗憾的是,30 多年前采访的民间艺人除 2 人在世外,其余全部过世。而在世者因年龄均在 80 岁以上,所

演唱曲目在数量、质量上已大不如前。正如李晴海先生所说:"我感到不失时机地为民间曲艺优秀艺人建立艺术档案(包括立传、文字资料积累、录音录像等),探讨、总结民间曲艺自身的艺术规律,以及总结民间曲艺艺人的创作、表演等方面的经验,仍是今天继承传统、开拓曲艺新局面的至关重要的工作之一。"①

### (三) 档案保管状况堪忧

在凤阳花鼓档案建档主体中,官方建档主体具备良好的基础设施设备,保管情况相对较好,但这部分档案的数量还不多,价值还不够凸显。以传承人为主的民间建档主体拥有一些价值宝贵的档案,如曲谱、磁带、光盘、服装、道具等,这部分档案损坏较为严重,保存状况很不乐观。

## 四、凤阳花鼓非物质文化遗产建档是法律政策要求

滁州市政府和凤阳县政府高度重视非物质文化遗产保护工作,文化行政管理部门积极制定各类政策法规等指导性文件,推进非物质文化遗产保护的法制化进程。滁州市制定的制度法规等指导性文件见表1.5。

2005年12月8日,滁州市人民政府办公室印发《关于加强我市非物质文化遗产保护工作的通知》,要求成立组织、开展普查、编制名录、增加投入,建立非物质文化遗产保护工作保障机制。2010年7月5日,滁州市文化广电新闻出版局出台《关于印发〈滁州市非物质文化遗产项目代表性传承人认定与管理暂行办法〉的通知》,对非物质文化遗产传承人的认定、支持、资助、权利与义务等作出了明确规定,对推动传承人保护工作的科学化和有序化具有十分重要的意义。2017年9月29日,安徽省第十二届人民代表大会常务委员会第四十次会议批准,《滁州市非物质文化遗产保护条例》(以下简称《条例》)于2018年1月1日起正式施行。《条例》未设章节,共32条,详细规定二十余条法律条款,适用于本市行政区域内非物质文化遗产的传承、传播、利用和发展等保护活动以及相关管理工作。《条例》有几个方面的突出特点:一是设立"非物质文化遗产月",将每年的农历正月初二至二月初四确定为"非物质文化遗产月"。二是分记忆性、抢救性、传承性、生产性等四种类别进行分

---

① 李晴海.杨汉与大本曲艺术[Z].昆明:云南艺术学院研究室,1986:36.

类保护。三是设立非物质文化遗产保护专项资金。四是非物质文化遗产知识进校园。五是新设行政处罚条款。《条例》标志着滁州市非物质文化遗产保护走上立法保护之路,具有里程碑式的意义。

近年来,凤阳县实施了凤阳花鼓艺术保护工程,成立了凤阳花鼓研究会和凤阳花鼓乡艺术团,组建凤阳花鼓艺术学校,建设凤阳花鼓艺术博物馆,组织凤阳花鼓民间艺人及专家对花鼓进行深入研究,搜集和整理相关资料,妥善归档保存。通过将凤阳花鼓融入群众生活、乡村振兴和城市发展之中,走出"中国民间文化艺术之乡"建设新路径。凤阳县政府出台了《凤阳县非物质文化遗产项目代表性传承人认定与管理办法》《非物质文化遗产项目长期保护规划书》《凤阳县民间文化艺术保护发展规划》等,对建档保护提出要求。

滁州学院注重发挥文化传承作用,重视中华优秀传统文化传承与创新,长期开展凤阳花鼓传承工作,将凤阳花鼓文化传承融入人才培养体系,纳入实践教学。2019年,滁州学院获批全国普通高校中华优秀传统文化传承基地(图1.12)。

图1.12　滁州学院国家级中华优秀传统文化传承基地展厅(王亚斌摄)

# 第二章　凤阳花鼓非物质文化遗产建档保护路径

做好凤阳花鼓非物质文化遗产建档工作,要立足其作为非物质文化遗产档案自身特点,遵循非物质文化遗产工作的规律,以档案管理基本理论为指导,开展建档保护工作。凤阳花鼓非物质文化遗产建档保护需要解决目标定位和路径,以及建档保护过程中的具体问题。

## 第一节　凤阳花鼓非物质文化遗产建档保护的目标

明确凤阳花鼓非物质文化遗产建档保护的目标定位,是事关建档保护的方向问题。凤阳花鼓非物质文化遗产建档保护总体目标,是使用最佳技术手段,对正在逐渐老化、损毁、消失的凤阳花鼓文献记录进行抢救,使人们对于凤阳花鼓的记忆更加完整,从而实现凤阳花鼓的保护与传承。这些记录不仅包括传统的纸质文献,也包括录音录像、电影胶片、光盘等。通过保存于图书馆、档案馆和博物馆等机构中的珍贵文献遗产,向人们宣传凤阳花鼓建档保护的重要性,提高人们对文献遗产重要性的认识,并促进文化遗产的利用。这一目标不仅聚焦于文化艺术层面,从某种意义上而言,更涵盖了社会文化价值的延续和民族精神的传承。在凤阳花鼓非物质文化遗产建档保护与传承这一总体目标下,各个建档主体各司其职,各负其责。文化行政部门建档目标是系统全面地收集和保存项目档案和传承人档案,从政府层面全面推动保护和传承活动。传承人要充分利用自身的资源优势,对已有的档案资源进行科学保护和合理利用。档案馆、图书馆和博物馆利用专业的建档

技术优势,尽可能收集、整理和保管凤阳花鼓档案。只有各建档主体共同合力,才能实现凤阳花鼓建档保护的总体目标,推动凤阳花鼓的传承和发扬(图2.1)。

凤阳花鼓非物质文化遗产建档保护具体目标,是实现凤阳花鼓的立档存史和开发利用,这两个具体目标相辅相成,共同构成了凤阳花鼓非物质文化遗产保护工作的核心任务。立档存史的目标旨在通过系统、全面的收集和整理工作,为凤阳花鼓建立起完整、准确的档案记录。开发利用的目标则

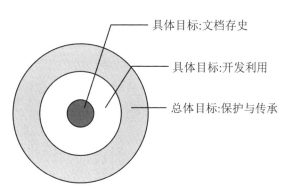

图2.1 凤阳花鼓建档保护目标示意图

是在保护的基础上,充分挖掘凤阳花鼓的价值和潜力,推动其更好地融入现代社会和文化生活。要实现具体目标,就必须要解决好凤阳花鼓建档主体、归档范围、档案整理、档案保管、档案资源开发利用等具体问题。主要涵盖两个方面:一是为凤阳花鼓非物质文化遗产存档留史。完成凤阳花鼓非物质文化遗产档案资源建设的任务,开展档案收集、档案整理、档案保管、档案数字化等工作,系统科学地构建档案资源体系。二是对凤阳花鼓非物质文化遗产档案资源开发利用。档案资源建设是开发利用的基础和前提,开发利用是档案资源建设的目的,二者密切相关。凤阳花鼓非物质文化遗产档案内容丰富、形式多样,具有重要的艺术价值、凭证价值、历史价值、文化价值,是宝贵的文化财富,对其开发利用是充分发掘其各类价值的重要途径。只有利用多种手段进行开发利用,才能扩大宣传,使之成为群众喜闻乐见的艺术形式,才能夯实生存基础。

凤阳花鼓非物质文化遗产建档保护总体目标是带全局性和综合性的目标,代表建档保护的总体方向和水平。凤阳花鼓非物质文化遗产建档保护具体目标是在总体目标指导下制定的建档保护实施目标。总体目标决定具体目标,是制定具体目标的依据,具体目标是实现总体目标的基础。

## 第二节　凤阳花鼓非物质文化遗产建档保护思路框架

在我国转向高质量发展的新阶段,国家治理体系和治理能力现代化的进程加速推进,档案工作在党和国家各项事业发展中的基础性、支撑性作用日益凸显,档案工作的高质量发展、档案工作的与时俱进和治理效能提升成为新时代的迫切要求。2021年,中共中央办公厅、国务院办公厅印发《"十四五"全国档案事业发展规划》(以下简称《规划》)。《规划》在继承和发展档案资源体系、档案利用体系、档案安全体系建设的基础上,首次提出档案治理体系建设,位列四个体系建设之首,旨在构建以党的领导为根本的档案治理新格局。《规划》第三部分"主要任务"中,提出"八个推进":全面推进档案治理体系建设,提升档案治理效能;深入推进档案资源体系建设,全面记录经济社会发展进程;深入推进档案利用体系建设,充分实现档案对国家和社会的价值;深入推进档案安全体系建设,筑牢平安中国的档案安全防线;加快推进档案信息化建设,引领档案管理现代化;加快推进档案科技创新,助力档案工作转型升级;加快推进档案人才培养,提升档案智力支撑能力;深入推进档案对外交流合作,提升国际影响力和贡献力。[①] 具体到凤阳花鼓非物质文化遗产建档保护,应当在推进档案资源体系建设、档案利用体系建设、档案安全体系建设、档案信息化建设思想(以下简称"四个推进")的指导下,以档案多元论和档案管理理论为理论基础,以社会协同参与为工作模式,以共建共享平台为主要抓手,围绕凤阳花鼓非物质文化遗产,完成档案收集、整理、保管和利用等工作,实现保护和传承的目标。

### 一、以"四个推进"为抓手

《"十四五"全国档案事业发展规划》提出的主要任务,是推动"十四五"时期档

---

① "十四五"全国档案事业发展规划[EB/OL].[2021-06-09]. https://www.saac.gov.cn/daj/toutiao/202106/ecca2de5bce44a0eb55c890762868683.shtml.

案事业高质量发展,适应国家治理体系和治理能力现代化的要求。《"十四五"全国档案事业发展规划》把档案事业发展同国家治理体系和治理能力现代化联系起来,体现了档案工作的新站位、新定位、新认识。因为档案作为国家各项工作的原始记录,是国家治理的基本数据和可靠凭证。发展档案事业,做好档案工作,是国家治理体系和治理能力现代化的基础。

在新时期,怎样解决馆藏内容和结构与社会利用需求之间日益突出的矛盾,怎样解决充分发挥档案对国家和社会的价值为国家和社会服务的问题,怎样解决总体国家安全观下强化档案安全保护和提升档案数字资源安全管理能力的问题,怎样解决电子文件归档和电子档案管理实现突破的问题,需要稳步推进,将工作落到实处。"四个推进"是我国在新时期档案事业建设中总结出来的规律性理论,是新时期推动档案事业科学发展的行动指南。

以"四个推进"为抓手,对凤阳花鼓非物质文化遗产建档保护具有以下指导意义:

一是有助于明确凤阳花鼓非物质文化遗产建档保护的目标。档案工作的"四个推进"——推进档案资源体系建设、档案利用体系建设、档案安全体系建设、档案信息化建设,实际上为我们明确了凤阳花鼓非物质文化遗产建档的目标。凤阳花鼓非物质文化遗产总体目标对应的是档案安全体系建设,立档存史的具体目标对应的是档案资源体系建设,开发利用的具体目标对应的是档案利用体系建设、档案信息化建设。

加强凤阳花鼓非物质文化遗产档案资源建设,拓展档案资源收集范围、加强档案资源质量管控、优化档案资源结构、强化档案数字资源建设,是实现立档存史的必由之路。加强凤阳花鼓非物质文化遗产档案利用体系建设,扩大档案开放,提升档案服务能力和开发能力,是充分发挥中华优秀传统文化独特优势的目的所在。贯彻总体国家安全观,加强凤阳花鼓非物质文化遗产档案如凤阳花鼓曲谱、传承人录音录像等的安全保护,具有重要意义。

二是有助于明晰凤阳花鼓非物质文化遗产建档保护的路径。凤阳花鼓非物质文化遗产建档保护工作绝非一朝一夕可以完成,这是一个具有长期性和复杂性的系统工程,只有明晰建档工作方向和路径,才能更加科学、高效、有计划地开展相关具体工作。"四个推进"的主要任务不但为我们明确了凤阳花鼓非物质文化遗产建档保护的总体目标和具体目标,还有助于明晰建档保护的总体思路。以凤阳花鼓非物质文化遗产建档现状为基础,通过分析问题,以"四个推进"为抓手,建档保护

的思路和路径便一目了然。

三是有助于明确凤阳花鼓非物质文化遗产建档保护的工作重点。"四个推进"明确了凤阳花鼓非物质文化遗产档案资源体系建设、档案利用体系建设、档案安全体系建设和档案信息化建设四个方面的工作,也是建档保护的工作重点。

## 二、以档案多元论和档案管理理论为理论基础

### (一) 档案多元论

从20世纪60年代开始,西方的后现代主义思潮席卷社会生活的各个方面,主张以多元性的思维方法、多维视角和多元概念来认识事物、解释世界,反对一个中心、一个文本和固化的结构,深刻影响了当代政治、经济、哲学、文化、艺术的发展。[①] 西方后现代主义思潮对档案领域档案多元现象研究也产生了深刻的影响,为档案多元论的提出提供了哲学和方法论层面的指导。与此同时,以美国为代表的欧美国家在历史、文化领域研究的繁荣对档案工作提出新要求,直接推动了档案多元论的形成与发展。这种"解构主义"和"去中心化"的理念引入档案工作,人们开始注重以多样化的视角去思考档案工作。

美国加州大学洛杉矶分校教授安·吉利兰是档案多元论系统观点的提出者。在2011年美国档案教育与研究学会年度会议上,他和其他学者联名发布《多元环境下档案多元化工作进展报告》,首次对档案多元论的内涵做出明确界定。其后,他又将档案多元论的观点加以体系化。安·吉利兰认为,从研究对象看,档案多元论的研究对象是存在于多样性的社会、文化和技术环境中的复杂档案现象[②];从思维框架看,档案多元论是从多视角、多维度、多层面对档案及档案工作的研究[③];从适用范围看,档案多元论的理论观点对档案馆和档案工作者的业务活动、档案研究和教育机构的工作进行渗透和应用,为其提供新的方法论指导和实施路径参考[④]。

---

① 徐拥军. 档案记忆观的理论与实践[M]. 北京:中国人民大学出版社,2017:60-61.
② Gilliland A, Mckemmish S. Building an infrastructure for archival research[J]. Archival Science,2004, 4(3/4):149-197.
③ Andersen K, et al. The archival education and research institute and pluralizing the archival curriculum group. educating for the archival multiverse[J]. American Archivist,2011,1:69-101.
④ Gilliland A, Mckemmish S. Pluralising the archives in the multiverse: a report on work in progress [J]. Atlanti: Review for Modern Archival Theory and Practice,2011(21):177-185.

近年来,国外学者深化了档案多元论的研究,在档案多元论视域下档案馆业务拓展、电子文件管理与长期保存、社会记忆构建和非主流群体历史文化留存、全球范围内档案研究与教育活动的发展等方面进行拓展。档案多元论现已成为一种内容丰富、结构完备的理论体系。

近年来,国内学者逐渐关注档案多元论。王丽认为,档案多元论的研究范畴和议题主要有四个方面:一是档案属性多元论观点,强调档案外在形式的多样性以及内在属性的多元性;二是档案价值多元论,主张放弃档案一元论,从档案的内容、来源、形成时间、形式、作用等多种角度来判断档案的价值;三是档案功能多元论,认为档案在国家和社会治理领域能够担当多种社会功能,可以通过档案管理和服务多样化,满足社会发展对档案管理的多样化需求;四是档案管理模式和研究方法多元论,主张档案存储和管理手段多元化,主张采用多学科视角对档案进行跨学科研究。① 这一观点多为学界所认同,表明档案的多元性体现在载体形式、内在价值、主要功能和管理手段等各方面。

档案多元论为凤阳花鼓非物质文化遗产建档保护提供档案学理论支持和理论指引。凤阳花鼓非物质文化遗产建档保护的多元性具体体现在以下方面(图2.2)。

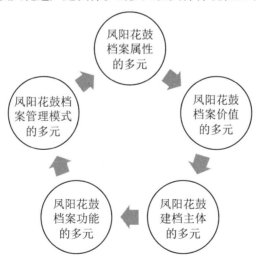

图2.2 凤阳花鼓建档保护的多元性

---

① 王丽.论档案在边疆多民族地区社会秩序建构中的文化功能:基于档案多元论的阐释[J].档案学通讯,2016(4):101.

一是凤阳花鼓非物质文化遗产档案属性的多元性,具有外在形式的多样性以及内在属性的多元性。从外在形式看,凤阳花鼓非物质文化遗产档案既有曲谱、手稿、公文等纸质档案,也有表演道具、舞台等实物档案,还有照片、光盘等音像档案,这要求在建档工作中应当根据形式多样性有针对性地开展管理工作。从内在属性看,凤阳花鼓非物质文化遗产档案具有原始记录性、信息性、文化性。原始记录性是凤阳花鼓非物质文化遗产档案的本质属性,即使是在当下的数智时代,这一本质属性仍然没有改变。

二是凤阳花鼓非物质文化遗产档案价值的多元性。要从凤阳花鼓非物质文化遗产档案的内容(发展历史、表演、唱腔、保护与传承活动等)、来源(官方机构、民间个人等)、形成时间(明清时期、中华人民共和国成立后)、形式(即载体形式)、作用(繁荣文化、满足人民群众精神生活等)等多种角度,来判断所具有的凭证价值、历史价值、文化价值、艺术价值等多元价值。

三是凤阳花鼓非物质文化遗产建档主体的多元性。以档案多元理论为指导,对凤阳花鼓非物质文化遗产建档保护应该跳出仅有档案部门建档的一元视角,拓展到有多元主体参与的跨部门、跨领域的社会协同建档。

四是凤阳花鼓非物质文化遗产档案功能的多元性。档案在国家和社会治理领域能够担当多种社会功能,科学管理档案能够有效提升档案功能,满足社会发展对档案管理的多样化需求。凤阳花鼓非物质文化遗产档案是民族优秀文化的载体,延续民族记忆,具有弘扬和培育民族精神的文化功能;凤阳花鼓非物质文化遗产档案可以用来进行思想、道德和爱国主义教育,促进人民群众了解家乡、了解社会变迁,具有教育功能;凤阳花鼓非物质文化遗产档案对于人们了解凤阳花鼓的情况具有信息功能。

五是凤阳花鼓非物质文化遗产档案管理模式的多元性。存储和备份是凤阳花鼓非物质文化遗产档案得以长久保存的重要手段,存储方式包括数字档案存储(在线存储、离线存储、近线存储)、纸质档案存储、实物档案存储等。

(二)档案管理理论

档案管理学是中国档案学最基本的学科。档案管理学的主要内容是阐述档案信息系统的运行规律,研究档案管理的一般原理、技术和方法。20世纪30年代,中国档案学研究肇始,档案管理就成为中国档案学的主要研究内容。从周连

宽《县政府档案处理法》(1935年),殷钟麒《中国档案管理新论》(1949年),陆晋遽《档案管理法》(1953年),陈兆、和宝荣《档案管理学基础》(1986年),一直到王英玮、陈智为、刘越男《档案管理学》(第五版,2021年),这门学科在我国档案学发展过程中一直居于主导地位,成为档案学中最先建立、历史最长、发展最成熟的一门分支学科。

在档案管理学的结构中,档案管理的过程是稳定的主要结构。也可以说,档案管理学实际上是以档案管理过程为主要研究内容的学科,主要研究的就是档案管理工作的基本程序及其原则、方法问题。档案管理学所要解决的实际上就是档案如何管的问题。档案管理过程即档案收集、整理、价值鉴定、保管、统计,以及编目、检索和利用的过程。从管理学科的角度来考量,档案管理过程既是文件的延续过程,也是管理资源重组的过程,这是档案管理学与其他管理类学科的区别所在。

凤阳花鼓非物质文化遗产建档保护目标的实现,要以档案管理理论为依据,以档案资源建设和档案资源开发利用为基础。只有用科学的理论为指导,凤阳花鼓非物质文化遗产建档保护的路径才具有可行性。基于档案管理理论,结合凤阳花鼓非物质文化遗产档案的现状,凤阳花鼓非物质文化遗产档案资源建设主要包括档案收集、整理和保管等工作,凤阳花鼓非物质文化遗产档案资源开发利用主要包括档案编研、利用等工作。

## 三、以政府为主导、社会共同参与的建档工作机制

《中华人民共和国档案法》在"总则"中,明确提出坚持中国共产党对档案工作的领导,强调各级人民政府应当加强档案工作,县级以上地方档案主管部门主管本行政区域内的档案工作,对本行政区域内机关、团体、企业事业单位和其他组织的档案工作实行监督和指导。凤阳花鼓非物质文化遗产隶属凤阳县,凤阳县人民政府应当加强凤阳花鼓档案工作,由凤阳县档案馆主管凤阳花鼓档案工作。也就是说,凤阳花鼓建档工作是以政府为主导的,政府应当在凤阳花鼓建档保护工作中发挥主导和引领作用。政府的职责包括制定政策与法规、提供资金支持、建立保护机构、推动交流与合作等。

社会参与理论是指在社会事务的治理中,应当从以往以政府或市场为中心的

单一参与模式,向以政府、市场、社会、公民等多个群体或组织为中心的多元参与模式转变。① 社会参与理论认为,参与公共事务是公民个体的权利,也是个体自我发展的需要。非物质文化遗产是人类社会宝贵的文化遗产,建档保护需要全社会的参与。从社会参与理论的视角看,凤阳花鼓非物质文化遗产建档保护需要社会的参与。近年来,档案学界也逐步认可社会参与建档工作。联合国教科文组织《保护非物质文化遗产公约》第十五条规定:"缔约国在开展保护非物质文化遗产活动时,应努力确保创造、延续和传承这种遗产的社区、群体,有时是个人的最大限度的参与,并吸收他们积极地参与有关的管理。""个人的最大限度的参与"表明了社会公众参与的重要性。社会共同参与是凤阳花鼓建档保护工作的重要基础。社会各界的广泛参与能够形成强大的合力,推动建档工作的深入开展。

用社会参与理论指导凤阳花鼓非物质文化遗产建档保护工作,形成以政府为主导、社会共同参与的建档工作机制,具有现实意义。

## 四、以共建共享平台为载体

随着数字技术的发展与云计算时代的到来,社会信息化在各领域呈指数级发展,人类已经进入了全新的数字王国,信息技术成为人们开展各种活动和检索利用信息资源的主要手段。在档案数字化和信息化的背景下,利用信息技术搭建凤阳花鼓非物质文化遗产档案资源共建共享平台是大势所趋。该平台致力于传承和发扬凤阳花鼓艺术,以共建共享为原则,汇集凤阳花鼓的各类档案资源,包括历史资料、曲目曲谱、演出视频、学术论文等,为研究者、艺术家和爱好者提供便捷的资源获取和交流渠道。

该平台的建设旨在推动凤阳花鼓艺术的传承与创新,促进凤阳花鼓文化在国内外的传播与交流。通过平台的共建共享,既可以整合复杂、多元、分散的档案资源,又可以显著提高档案资源的收集、整理、保管和利用效率,保障政府职能的实现,满足存史、利用等多样化的社会需求,从而保护和抢救濒临失传的凤阳花鼓艺术资源,促进凤阳花鼓艺术的创新与发展,推动其与现代文化的融合。

---

① 周悦,崔炜.社会参与理论下的农村社区建设现状分析与机制构建[J].前沿,2012(17):116-119.

# 第三章 构建建档保护工作机制

构建凤阳花鼓非物质文化遗产建档保护工作机制具有重要意义,关乎工作效率提升、信息资源利用和保护传承以及保障个人隐私权等。只有建立完善的建档保护工作机制,才能确保档案信息的完整性、可靠性和安全性,确保凤阳花鼓得以传承和发展。

## 第一节 建档保护工作机制存在的问题

在凤阳花鼓非物质文化遗产建档保护工作机制中,多元建档主体看似能够保管更多档案,实则存在管理上的挑战和困难。主要存在以下问题。

### 一、建档规范难以统一

由于没有统一的制度规范,凤阳花鼓非物质文化遗产建档主体之间无法形成稳定的合作关系,导致在实践中不可能形成统一的建档规则和方法。有的建档主体能够意识到档案材料分类和组织方面的作用和意义,制定内部管理规定,对凤阳花鼓非物质文化遗产档案进行管理。

文化行政部门对凤阳花鼓非物质文化遗产的建档工作主要是以传承人建档和非物质文化遗产项目建档,对传承人的建档重点是对被认定为传承人的艺人建立档案,对项目建档的重点是对项目申报材料建立档案。这在内容上不能全面反映传承人信息,主要原因在于凤阳花鼓非物质文化遗产中包含的艺术资源,也是花鼓灯、花鼓戏等其他非物质遗产项目的重要组成部分。

在各建档主体中,档案馆开展的工作主要是对非物质文化遗产项目进行一定的收集和整理工作,涉及凤阳花鼓的档案材料不多。图书馆基本没有直接开展凤阳花鼓非物质文化遗产的建档工作,主要是按照图书馆业务工作方式对相关文献进行采购、编目、流通等操作。凤阳县博物馆开展了一些凤阳花鼓非物质文化遗产的档案展览工作。传承人对凤阳花鼓建档的意识参差不齐,部分传承人有一定的建档意识,多数传承人建档意识薄弱。

总体来看,各建档主体只是开展了一些零散的建档工作,没有形成统一、规范的建档规则、建档方法以及建档制度。

## 二、档案信息资源缺乏共享

随着数字技术的突飞猛进,档案信息资源共享得到了极大的便利。档案事业的发展必须积极迎合这一社会进步潮流,大力推进档案信息的共享进程。非物质文化遗产档案是我们共同的宝贵遗产,唯有通过构建档案信息的共享体系,我们才能更有效地推进非物质文化遗产的保护与建档工作。简而言之,数字技术的助力以及档案信息资源的共享,对于保护和传承非物质文化遗产至关重要。

当前,凤阳花鼓非物质文化遗产档案信息资源的共享现状并不理想,主要体现在共享意愿不足。主要有以下原因:

(1) 就像全国在建的很多档案信息资源数据库,数量很多,但因利益分配、安全保障等问题很少实现数据库的全文上网,共享的实质性成效有限。凤阳花鼓非物质文化遗产同样存在这样的问题,档案信息资源可能分散在多个部门或机构手中,由于缺乏有效的信息共享机制和平台,各个建档主体的资源库往往形成一个个"信息孤岛",存在"信息孤岛"现象,难以被其他需要者获取和利用。在信息学科中有一个形象的比喻,信息共享就像一个"苹果",当某个人拥有"苹果"时,仅仅是一个人拥有过"苹果",而当大家互相传递"苹果"时,那么每个人都拥有过"苹果"。档案信息资源共享的问题是,各个建档主体都手握一个或大或小的"苹果",有的自我满足不想交换,有的担心吃亏不愿意换,有的担心"苹果"丢了不敢换。

(2) 凤阳花鼓档案信息在收集、整理、保存等方面缺乏统一的标准和规范,不同来源的信息在格式、内容、质量等方面存在差异,这增加了信息共享的难度。

（3）凤阳花鼓的版权、知识产权问题抑制共享意愿。在没有明确的版权归属和授权机制的情况下，相关机构可能不愿意或不敢随意共享这些信息资源，以免引发法律纠纷。很多掌握凤阳花鼓档案资源的传承人由于担心知识产权被侵犯或泄密，不愿意共享档案资源。

（4）技术和资金限制了信息共享。由于缺乏必要的数字化设备、网络平台和专业人员，凤阳花鼓的档案信息资源无法有效地转化为易于共享的数字资源，也无法通过互联网等渠道进行广泛传播。

（5）意识和观念问题。在一些地区或机构中，可能存在对凤阳花鼓档案信息资源共享重视不够的情况。相关人员可能缺乏共享意识，或者担心信息共享会损害自身利益，从而不愿意主动参与共享活动。

## 三、协同建档机制不健全

从建档的实际情况看，文化行政管理部门、档案馆等建档主体都建立、保管凤阳花鼓非物质文化遗产档案，但因缺乏统筹而处于各自为政的状态，协同建档机制不健全。

各建档主体主要是根据自己对权利义务的理解和实际情况来开展建档工作，建档主体之间只有一些零星的合作。文化行政管理部门在保管项目申报材料时，会与传承人之间有短期的合作关系。学术研究机构在邀请传承人作讲座、授课时，和传承人之间有交流。如滁州学院多次邀请凤阳花鼓非物质文化遗产国家级传承人孙凤城到校为音乐学院音乐学专业学生授课，讲解凤阳花鼓知识，并以现场教学的方式教授凤阳花鼓的传统打法，传授凤阳花鼓丹凤朝阳、凤凰展翅、凤凰三点头、上山步、风摆柳等经典动作（图3.1）。电视台、报社等传媒机构以及档案馆、图书馆、博物馆等部门与传承人之间的合作和互动较少。

在凤阳花鼓非物质文化遗产建档工作中，主要是各建档主体围绕传承人的活动而展开。这主要是因为传承人具有无法替代的资源优势，某种意义上说，离开了传承人的活动也就不存在建档工作。总体而言，建档主体之间明显缺乏统一、稳定的合作建档机制，处于一种分散、零星的合作关系之中。

图3.1　2006年12月7日,凤阳花鼓非物质文化遗产国家级传承人孙凤城在滁州学院授课(周子翔摄)

## 第二节　构建以政府为主导、社会共同参与的建档保护工作机制

为避免多元建档主体带来的问题,可以构建以政府为主导、社会共同参与的建档保护工作机制,充分发挥政府的主导作用,同时广泛动员社会各方面的力量参与建档保护工作,形成合力。

### 一、以政府为主导的建档保护

《中华人民共和国档案法》规定,我国坚持中国共产党对档案工作的领导。各级人民政府应当加强档案工作,把档案事业纳入国民经济和社会发展规划,将档案事业发展经费列入政府预算,确保档案事业发展与国民经济和社会发展水平相适应。《中华人民共和国档案法实施办法》规定,县级以上各级人民政府应当加强对档案工作的领导,把档案事业建设列入本级国民经济和社会发展计划,建立、健全

档案机构,确定必要的人员编制,统筹安排发展档案事业所需经费。《中华人民共和国档案法》作为法律,《中华人民共和国档案法实施办法》作为行政法规,都明确了中国共产党在档案工作中的领导地位,以及各级人民政府在档案工作中的行政职能,体现了以政府为主导的档案工作思想。以政府为主导开展凤阳花鼓非物质文化遗产建档保护工作是题中应有之义。

为加强对艺术档案的管理,文化部和国家档案局于2001年发布了《艺术档案管理办法》。这是一部结合艺术档案的特点制定的管理办法,也是国家档案工作的组成部分。《艺术档案管理办法》规定,在国家档案行政管理部门的统筹规划、组织协调、统一制度和监督指导下,文化部负责对全国文化系统艺术档案工作的指导和管理。各级文化行政管理部门应把艺术档案工作列入本部门整体发展规划,在业务上接受同级档案行政管理部门的监督与指导。文化艺术单位应当对本单位的艺术档案实行集中统一管理,保证必要的经费,确保艺术档案的完整、安全和有效利用。凤阳花鼓作为一种艺术形式,《艺术档案管理办法》适用于其档案管理工作,应当以政府为主导开展档案工作。

2011年国家颁布的《非物质文化遗产保护法》,明确规定各级政府保护传承非物质文化遗产的法律职责,为各级政府部门履行保护传承非物质文化遗产的职能提供了重要法律依据。该法也要求以政府为主导加强对非物质文化遗产的有效管理、保护传承、建立档案,不仅具有现实意义,也是建设高效政府的必然要求。

上述法律和行政法规规定了凤阳花鼓非物质文化遗产建档保护必须以政府为主导,开展相关工作。

## 二、社会共同参与的建档保护

随着政府职能的不断优化,要求把加快政府职能转变放在更加突出的位置,坚持以人民为中心的发展思想,更多地从管理向服务进行转变。档案是服务群众的重要载体,在政府职能转变中显现越来越多的重要作用。但是,在以政府为主导的档案管理服务工作中,往往存在一些亟须破解的难题。一是政府对非物质文化遗产建档保护动力不足。不可忽视的现实是,政府往往更注重经济发展,而对于文化艺术则热情不高。加之档案部门本身地位不高,常被理解为保管资料的场所,作用有时也被弱化。当然,档案部门自身也有传统的建档思想,对非物质文化遗产的建

档保护意识还不够。二是政府管理不足。非物质文化遗产档案是不同类的档案集合体,来源广泛,类别繁多。政府管理还不能及时跟上,缺乏有针对性的管理办法。

对于政府管理不足的问题,一些专家学者进行了理论探讨。周耀林等提出"建立基于群体智慧的非物质文化遗产档案管理体制",该模型的构建思想是应用互联网等互动渠道,利用一定的系统平台,在一定的协调机制下,调动公众参与非物质文化遗产档案管理,通过公众群体智能的发挥实现高效的非物质文化遗产相关资料聚合和非物质文化遗产档案管理决策。[①] 陈祖芬认为非物质文化遗产多元主体合作建档的关键是建立分工协作、协调发展的合作模式,采取立足形成者的合作模式、立足档案馆的合作模式、立足非物质文化遗产保护中心的合作模式等三种可能的合作模式。[②] 总体而言,学者们认为,非物质文化遗产建档保护需要广泛的社会参与,应当开展合作建档(共同建档、协同建档)。

2004年,中国签约加入《保护非物质文化遗产国际公约》。该公约约定,各缔约国应竭力采取种种必要的手段,以便使非物质文化遗产在社会中得到确认、尊重和弘扬,使非物质文化遗产在社会中发挥应有的作用。非物质文化遗产保护已经成为一项新兴的、涉及多方利益的、复杂的社会公共事务。[③] 凤阳花鼓作为国家级非物质文化遗产,建档保护工作理应成为全社会的责任,需要广泛的社会参与。

## 三、构建以政府为主导、社会共同参与的建档保护工作机制

当前,凤阳花鼓非物质文化遗产建档保护工作面临的重要问题之一是工作机制不健全。构建以政府为主导、社会共同参与的工作机制是一项重要任务。通过形成稳定、长效的工作机制,各建档主体的法律地位更加明确,权利和义务更加明晰。

### (一)加强制度建设

《中华人民共和国非物质文化遗产法》《中华人民共和国档案法》等法律法规在法律层面明确了文化行政管理部门、档案管理部门、非物质文化遗产传承人等建档

---

① 周耀林,等.非物质文化遗产档案管理理论与实践[M].武汉:武汉大学出版社,2013:294-295.
② 陈祖芬.妈祖信俗非物质文化遗产档案研究[M].北京:世界图书出版社,2015:114.
③ 王巧玲,孙爱萍,陈考考.档案部门参与非物质文化遗产保护工作的现状及对策研究[J].北京档案,2015(1):28-30.

主体的法律地位。2016年,滁州市出台《关于加强和改进新形势下档案工作的实施意见》(以下简称《意见》)。《意见》第三部分"建立健全覆盖人民群众的档案资源体系"第八条"科学整合档案信息资源"规定,"做好非物质文化遗产档案、实物档案和口述档案征集,积极开展'城市记忆工程'、美丽乡村建设档案工作。要打破部门和条块分割,全方位整合不同专业、门类和载体档案资源,推动档案资源科学配置和高效保护利用"。《意见》第六部分"加大对档案工作的支持保障力度"第十四条"加强对档案工作的领导"规定,"各地各单位要把档案工作纳入本地经济社会发展规划和本单位事业发展规划、工作计划,纳入年度目标管理综合考核,将档案部门纳入相关专项工作机构或协调机构,确保档案工作与各项事业同步建设、同步发展。定期听取档案工作专题汇报,定期开展档案工作督促检查,及时研究解决档案事业发展中的问题,为档案工作顺利开展提供人力、财力、物力等方面保障"。《意见》明确了档案部门对本行政区域内档案工作的领导,以及对非物质文化遗产档案的征集和监督指导职责。《滁州市非物质文化遗产保护条例》第八条规定,"发展改革、财政、教育体育、卫生计生、人社、规划建设、国土房产、民族宗教、商务、旅游、档案、地方志等有关部门应当按照各自职责,做好非物质文化遗产保护的相关工作"。《滁州市非物质文化遗产保护条例》也明确了档案部门在非物质文化遗产档案建设工作中应有的位置。2022年3月1日,中共滁州市委办公室、滁州市人民政府办公室印发《"十四五"滁州市档案事业发展规划》,提出"鼓励开展口述材料、城市(乡村)记忆、名镇名村名人档案、非物质文化遗产建档等工作",开始重视非物质文化遗产建档工作。综上,非物质文化遗产档案管理还缺少一部专门的非物质文化遗产档案保护和利用的技术规范,还需要以制度明确非物质文化遗产档案工作的责任主体,并区分文化行政主管部门、非物质文化遗产保护中心和项目保护单位等在档案建设中的职责,还需要对采集、归档、保管、利用等工作进行明确规定。

制度是规范各建档主体协同开展凤阳花鼓非物质文化遗产建档保护工作的基本依据。制度建设的重点是通过完善国家和地方的法律、法规、规章制度,明确不同建档主体的法律地位,规定不同建档主体的权责范围,并在政策、制度、经费、人员、技术和设备等方面给予支持和保障。从国家层面而言,档案工作的统一领导,就是对全国档案工作实行全面规划和统筹安排,制定统一的档案法规和业务标准,提出统一的方针政策,实行统一的指导、监督和检查。档案工作要遵循这一原则,凤阳花鼓非物质文化遗产建档保护工作也应遵循这一原则,必须充分发挥政府及

相关部门的主导作用,建立统一、协调有效的凤阳花鼓非物质文化遗产建档保护工作机制,明确各自职责,细化社会共同参与的运行规则。

### (二)统一建档规范

目前,以多元建档主体零散开展的凤阳花鼓非物质文化遗产建档工作没有形成统一的建档规范,存在以下问题:一是档案资料采集不充分、不完整。缺乏体现项目和传承人核心技艺与价值的关键资料,有的传承人档案资料极少,甚至没有。二是档案整理不规范。有的随意堆放资料,也没有实施分类、整理、编目;有的虽然进行了分类归档,但分类不科学,查找不方便;还有的是将档案资料与一般工作资料混合存档。三是档案保管存在安全隐患。一些单位没有建立专门的档案室,档案基础设施设备不够完善,电子档案缺少备份,采取的防盗、防火、防潮、防虫蛀、防消磁等必要措施不够。四是对滁州市域的一些单位、社会组织、民营企业和个人等从事凤阳花鼓保护传承活动的资料采录不够,对社会收藏的凤阳花鼓实物登记、备案不到位。五是利用效率普遍较低。

统一凤阳花鼓非物质文化遗产建档规范是构建以政府为主导、社会共同参与工作机制的前提和基础,是各建档主体业务协同、资源共享、开发利用的保障。只有统一建档规范,才能统一业务需求和标准建设,消除"信息孤岛"现象,避免档案信息资源重复建设,才能提升档案资源开发利用的效果。档案管理部门应当积极发挥自身档案分类与整理、档案存储与保管、档案数字化与信息化、档案利用与开发、档案教育与宣传等专业知识优势,会同其他建档主体共同明确凤阳花鼓建档原则、建档范围界定、分类标准、保管规范、信息平台建设规范、信息共享标准等。

### (三)搭建社会共同参与建档的平台

社会共同参与建档模式是一种有效的档案管理方式,它能够促进社会各界力量的协同合作,提高档案管理的效率和效果。这种模式的构建需要依赖于以下几方面的机制和规范:

一是社会共同参与建档机制的形成。档案管理部门应该积极推动建立社会共同参与建档的机制,包括制定相关的法规和政策,明确社会力量参与档案管理的权利和义务,建立合作机制和平台,促进社会各界力量的协同合作。

二是社会共同参与建档规范的统一。为了保障社会共同参与建档的规范性和

有效性,档案管理部门应该制定统一的规范和标准,包括档案分类、整理、存储、数字化、利用和开发等方面的规范,以确保档案管理的质量和效率。

三是社会共同参与建档平台的搭建。档案管理部门应该积极搭建社会共同参与建档的平台,包括线上和线下的平台,为社会各界提供参与档案管理的渠道和机会,促进档案信息的共享和利用,提高档案管理的效率和效果。可以说,社会共同参与建档的机制是保障,统一的规范是前提和基础,社会共同参与建档平台是落脚点。只有建立完善的机制、规范和平台,才能够有效地推动社会协同参与建档模式的构建和发展,提高档案管理的水平和效果。

凤阳花鼓非物质文化遗产社会共同参与建档机制和规范的统一需要一个共建共享平台作为载体,以便高效地整合、存储、管理和利用凤阳花鼓非物质文化遗产档案信息资源,这不仅有助于提高档案管理的效率和效果,还可以增强公众对这一非物质文化遗产的认识和保护意识,为文化事业的发展做出更大贡献。数字技术的飞速发展为社会共同参与建档平台的搭建提供了强有力的支持。在构建这一平台的过程中,可以借鉴国内外成功的信息资源共建共享平台的经验,结合凤阳花鼓非物质文化遗产的特色和实际需求,制定相应的建设方案和实施计划。同时,还需要关注平台的可扩展性和可维护性,确保平台能够适应未来发展的需求和变化。

2021年,中共中央办公厅、国务院办公厅印发《"十四五"全国档案事业发展规划》,在"主要任务""加快推进档案信息化建设,引领档案管理现代化"部分第19条指出,"推进档案信息资源共享平台建设。各省(自治区、直辖市)综合档案馆加强本区域档案信息资源共享平台建设,实现本区域各级综合档案馆互联互通,推动共享平台向机关等单位延伸,促进档案信息资源馆际、馆室共建互通,推进档案信息资源跨层级跨部门共享利用。加大跨区域档案信息资源共享平台建设力度,扩大'一网查档、异地出证'惠民服务覆盖面。依托全国档案查询利用服务平台建立更加便捷的档案信息资源共享联动新机制,推动国家、地区档案信息资源共享平台一体化发展,促进档案信息资源共享规模、质量和服务水平同步提升,实现全国档案信息共享利用'一网通办'"。这一举措旨在提高档案管理的效率和效果,促进社会信息资源的共享和利用。对于凤阳花鼓非物质文化遗产档案信息资源共建共享平台的构建,这是一个系统性的工程,需要充分借鉴已有的成功案例和经验并结合实际情况进行创新和发展,需要加大与社会其他行业系统的协同合作力度,明确平台建设的原则、总体架构、功能模块和运行机制等重要问题。

# 第三节 建设信息资源共建共享平台

信息平台作为凤阳花鼓非物质文化遗产档案信息资源共建共享活动的载体，可以借助计算机、网络、多媒体等信息技术，实现凤阳花鼓非物质文化遗产档案信息资源的数字化采集、整理、存储和共享。通过构建一个界面友好、交互性强、方便快捷、使用安全的共享平台，可以为凤阳花鼓非物质文化遗产建档保护的社会共同参与提供有效的实现方式。在这个过程中，数字化采集、整理和存储是非常重要的环节。通过数字化转换和专门的数字化处理软件或工具，可以将凤阳花鼓非物质文化遗产档案信息资源进行分类、编目、整理等操作，并存储在安全可靠的网络存储设备或云存储空间中。这不仅可以保护档案信息资源的完整性和安全性，还可以提高信息资源的可检索性和可利用性，为后续的共享和利用提供便利。

档案信息资源共建共享平台的建设作为一项系统工程，需要以政府为主导、社会各界共同参与。作为学术研究者，我们从理论层面提出建设构想，为实际构建提供决策参考。以下是对凤阳花鼓非物质文化遗产档案信息资源共建共享平台建设的基本思路的梳理，重点探讨平台的建设原则、总体架构、功能模块、运行机制等问题。

## 一、平台建设原则

### （一）政府主导

政府在非物质文化遗产保护工作中扮演着非常重要的角色，其作用主要体现在制定法律法规、提供保护与传承保障、保护传承人、举办大规模展演活动等。凤阳花鼓非物质文化遗产档案信息资源共建共享平台的建设也需要政府的主导。政府部门在非物质文化遗产保护工作中具有明显的法律政策优势和资金支持保障，文化行政管理部门和档案管理部门可以协调各方资源具体发挥主导作用，同时引导社会各界力量参与平台建设，形成政府与社会协同参与的建设格局。文化行政管理部门是非物质文化遗产保护的主管部门，对非物质文化遗产保护工作负有直

接责任。档案管理部门则具有档案管理的专业知识和经验,可以为平台建设提供业务指导和支持。

要发挥政府的主导作用,成立专门的组织机构是必要的。这个组织机构的人员应以文化行政管理部门、档案管理部门为主,同时吸纳图书馆、博物馆、传媒机构、学术研究机构人员。这样的安排有利于整合政府部门的专业知识和资源,确保平台建设工作的顺利开展。

统筹规划是实现凤阳花鼓非物质文化遗产档案信息资源共建共享的关键步骤。实现凤阳花鼓非物质文化遗产档案信息资源的共建共享,是档案信息化建设的长期目标之一,并非一朝一夕可以完成,需从行政区域、档案范围、共享程度等各方面制定分阶段、分目标的实施计划和稳健可行的拓展计划,进行统筹规划。通过统筹规划明确平台建设的目标和任务、实施计划、技术方案、团队建设等问题,同时要加强对平台的用户管理、资源管理和绩效评价等环节的统一管理,加强业务运行监督。

(二) 社会参与

政府主导的凤阳花鼓非物质文化遗产档案信息资源共建共享平台建设,可以解决政策、资金、技术、管理等支持。但是,政府主导的平台建设也存在一些不足之处:侧重于满足政府的需求,而非社会公众的需求,导致档案信息资源的利用受到限制,难以满足公众的多元化需求;存在管理体制和流程不完善的问题,例如缺乏有效的监督机制、审批流程烦琐等,都影响效率和效果;存在信息不对称的问题,例如政府与公众之间的沟通不畅、信息传递不及时等,导致公众对建档工作的参与度和满意度不高。因此,平台的内容建设仍然要依靠广泛的社会参与。

凤阳花鼓非物质文化遗产档案资源散存于多元主体手中,如何集成这些"碎片化"的档案资源,必须鼓励和引导广大社会力量积极参与,形成社会参与、共同构建机制。社会参与在构建凤阳花鼓非物质文化遗产档案信息资源共建共享平台中占据着举足轻重的地位。为了推动这一原则的实施,关键在于如何有效地引导社会力量融入这一协同共建的过程中。这种参与不仅能增强社会公众对非物质文化遗产的认知和珍视,还能为保护和传承工作注入新的活力。要确保社会力量的有效参与,关键在于设计合理的激励机制和平衡各方利益,特别是对于那些掌握凤阳花鼓非物质文化遗产档案资源的传承人。建立清晰的产权制度,确定产权归属,有助

于激发传承人参与平台建设的积极性。提供资助、版权保护、市场推广等适当的经济激励,可以增加传承人的收益,同时也能鼓励他们积极分享和整理凤阳花鼓非物质文化遗产档案资源。创造良好的社会环境,让传承人的劳动成果得到尊重和认可,也是必要的激励措施。

### (三) 统一规范

统一的建档规范和统一的建档标准是实现凤阳花鼓非物质文化遗产档案资源共享和协同的基础,可以提升多元建档主体间的档案信息兼容性,进而实现各建档主体间的档案信息资源共享。参考《电子档案管理系统基本功能规定》《档案信息系统安全保护基本要求》等规范性文件,推动凤阳花鼓非物质文化遗产档案的建档规范和建档标准建设,对于保障档案的完整性、准确性和可检索性具有至关重要的作用。这些规范和标准不仅为档案工作者提供明确的指导,还将推动档案管理工作的标准化和规范化,进而提升档案管理的效率和质量。数字档案建设规范针对数字化档案的管理提出具体要求,纸质档案建设规范详细规定纸质档案的整理、装订等方面的操作标准,档案信息资源平台体系建设规范为构建一个高效、便捷的档案信息查询和服务体系提供指南,档案数据交换与档案资源共享规范规定了档案数据交换的格式和流程。

### (四) 聚合资源

凤阳花鼓非物质文化遗产档案资源的整合需要多方面的努力和合作,鼓励政府、学术机构、社会组织、个人等多方参与,加强文化、档案、教育、旅游等领域跨领域合作,包括打破各种限制、制定规范标准、建立数据库和数字化保护等措施。只有通过全面、系统地整合和利用凤阳花鼓非物质文化遗产档案资源,才能更好地保护和传承这一珍贵的文化遗产。整合资源需要打破不同主体、空间和资源的限制,实现广泛征集、即时记录、实物登记,做到有据可依,尽可能地全面整合资源;需要多主体、跨空间协同挖掘各种类型档案资源;需要建立非物质文化遗产项目数据库标准,规范数据库的建设和管理,便于进行数据挖掘、分析和共享。通过全方位的资源整合,使平台成为凤阳花鼓非物质文化遗产档案信息资源的共享库。各建档主体既是档案信息资源的提供者,也是档案信息资源的利用者,需要充分发挥他们的作用,共同推进凤阳花鼓非物质文化遗产的保护和传承工作。

## 二、平台顶层设计

在国家机构改革的背景下,国家档案局原局长李明华指出,重组后的档案行政管理部门要重点抓好顶层设计、完善法规体系、开展档案执法、履行指导职能、开展档案宣传教育,为档案事业发展营造良好环境。[①] 凤阳花鼓非物质文化遗产档案信息资源的平台顶层设计是构建一个高效、共享、可持续发展的凤阳花鼓非物质文化遗产保护体系的关键。档案行政管理部门应当做好这一顶层设计。

凤阳花鼓非物质文化遗产档案信息资源平台设计目标可参照 OAIS 模型(open archival information system,即开放档案信息系统)。OAIS 模型是一个开放式数字信息存取与保存参考模型,主要用于组织和规范数字资产的存储、管理和分发,强调数字资产的完整性、可靠性和持久性。通过这一平台,实现档案业务的全过程管理和安全监控,确保档案安全。

### (一)平台架构设计

凤阳花鼓非物质文化遗产档案信息资源平台总体架构设计主要包括五个层次:基础设施层、信息资源层、服务支撑层、业务应用层、应用层(图3.2)。

| 基础设施层 | 信息资源层 | 服务支撑层 | 业务应用层 | 应用层 |
| --- | --- | --- | --- | --- |
| □ 计算 | □ 分类 | □ 身份认证 | □ 档案收集 | □ Web界面 |
| □ 存储 | □ 编目 | □ 权限管理 | □ 档案整理 | □ 移动端界面 |
| □ 网络 | □ 元数据管理 | □ 数据交换 | □ 档案存储 | □ API接口 |

图3.2 凤阳花鼓非物质文化遗产档案信息资源平台总体架构

(1)基础设施层:这一层主要负责平台的运行环境和基础设备的管理,包括计算、存储、网络等资源。

(2)信息资源层:这一层主要负责档案信息资源的组织、描述和管理工作,包括档案的分类、编目、元数据管理等功能。

---

[①] 李明华.在全国档案局长馆长会议上的工作报告[EB/OL].[2019-04-09].https://www.saac.gov.cn/daj/yaow/201904/2d342fff80f845709782fd023b925536.shtml.

(3) 服务支撑层：这一层主要提供各种服务支撑功能，例如身份认证、权限管理、数据交换、检索服务、报表生成等。

(4) 业务应用层：这一层主要负责具体的业务逻辑和功能实现，包括档案的收集、整理、存储、检索、利用和销毁等业务过程。

(5) 应用层：这一层主要负责与用户的交互，包括各种界面和接口，例如 Web 界面、移动端界面、API 接口等。

这五个层次共同构成了档案管理平台的总体架构，每个层次都有其特定的职责和功能，相互之间协同工作，使得平台能够实现完整的功能和性能。

## （二）平台功能设计

### 1. 收集模块

收集模块由立档单位以 OAIS 参考模型为基础。档案收集设计主要是针对数字化档案的收集，通常采用以下步骤：

(1) 确定收集范围：明确需要收集的档案类型和来源，包括文件、照片、音频、视频等。

(2) 选择采集工具：根据收集范围和数字化需求，选择合适的采集工具，如扫描仪、数码相机、录音设备等。

(3) 制订采集计划：确定采集的时间、地点、人员和数量，以及数字化处理的方案和标准。

(4) 实施采集：按照采集计划进行数字化处理，确保采集数据的质量和完整性。

(5) 数据校验与整理：对采集的数据进行校验和整理，确保数据的准确性和一致性。

(6) 数据存储与管理：将采集的数据存储在适当的存储介质中，并建立相应的档案管理系统，以便后续的查询和使用。

在 OAIS 档案平台中，收集模块通常会提供以下功能：

(1) 批量导入：支持将多个文件或文件夹一次性导入到档案管理系统中。

(2) 手动添加：支持手动添加单个文件或文件夹到档案管理系统中。

(3) 自动追踪：支持对特定文件或文件夹进行自动追踪，一旦文件或文件夹发生更改或移动，系统会自动更新档案信息。

（4）采集规则设置：支持设置采集规则，可以根据文件类型、大小、日期等条件自动将文件归类到相应的档案分类中。

（5）版本管理：支持对档案进行版本管理，可以记录档案的修改历史记录。

（6）标签管理：支持对档案进行标签管理，可以方便地对档案进行分类和检索。

（7）权限管理：支持对档案的访问权限进行管理，确保档案的安全性和保密性。

2. 存储模块

OAIS 档案存储设计主要是针对数字化档案的存储和管理，通常提供以下功能：

（1）确定存储方案：根据数字化档案的类型、数量和使用需求，确定合适的存储方案，包括在线存储、离线存储和近线存储等。

（2）选择存储介质：根据存储方案和数据安全要求，选择合适的存储介质，如硬盘、光盘、磁带等。

（3）存储空间管理：对存储空间进行管理和优化，包括对存储设备进行监控和维护，确保存储设备的稳定性和可用性。

（4）数据备份与恢复：对数字化档案进行备份和恢复，以防止数据丢失和灾难性故障，包括定期备份、远程备份和快速恢复等。

（5）数据迁移与转换：对数字化档案进行迁移和转换，以支持不同平台和格式的兼容性，包括对文件格式的转换、数据结构的调整等。

（6）数据安全管理：对数字化档案进行安全管理，包括对数据的加密、权限控制和访问控制等，确保数据的安全性和保密性。

（7）数据生命周期管理：对数字化档案进行生命周期管理，包括对档案的归档、整理、保存、利用和销毁等，确保档案的完整性和可用性。

（8）数据统计与报告：支持对数字化档案的数据进行统计和分析，生成相应的报告和报表。

3. 管理模块

在 OAIS 的档案管理设计中，文件级文件管理、照片档案管理、视频档案管理、档案划控管理、销毁管理是其中的重要部分。

（1）文件级文件管理：通过按件的方式为每个文件分配一个唯一的编号，以便

于跟踪和管理,主要包括档案信息的著录(著录过程中,需要对文献的题名与责任说明、版本、文献特殊细节、出版发行、载体形态、丛编、附注、文献标准编号与获得方式等项目进行详细记录)、检索(便捷的检索工具)、鉴定(能够对档案的内容和形式特征进行分析和比较,以确定其真伪和价值)等功能。

(2)照片档案管理:将照片档案按照不同的主题、时间、地点等进行分类和整理,可以按照时间顺序、重要程度等进行排列,以便于查找和利用。为每张照片进行标注和注释,包括时间、地点、人物、事件等信息,以便于识别和理解。做好备份和存储,将照片档案备份和存储在安全的地方,以防止照片档案损坏或丢失。建议使用云存储或专业的照片存储软件,且需定期检查和更新照片档案,以确保其完整性和准确性。利用照片档案进行回忆、记录、展示等活动,也可以将照片档案分享给亲朋好友或其他人,以充分发挥其价值。

(3)视频档案管理:采用专业的视频管理软件或云存储等方式进行管理,按要求进行分类和整理、格式转换、标注和注释,以确保视频档案的完整性和安全性。

(4)档案划控管理:对档案进行分类、标识、编号、整理等操作,以方便查找、使用和管理。同时,对档案的利用进行一定程度的限制和控制,以满足特定的目的和要求。档案开放是指将档案馆中保存的档案,在满足一定条件下,向社会公众开放利用。档案开放可以满足公众的知情权和利用权,促进档案资源的开发利用。而受控是指对档案的利用进行一定程度的限制和控制,以满足特定的目的和要求。受控可以是出于安全和保密考虑,也可以是为了保护知识产权或其他合法权益。在档案工作中,开放和受控是相辅相成的两个方面。一方面,档案开放可以促进档案资源的共享和利用,提高档案的利用效率;另一方面,受控也是必要的,可以确保档案的安全和合法利用。因此,在档案开放的同时,也需要采取一定的措施进行管理和控制,以确保档案的安全和合法利用。总之,档案开放和受控都是档案工作的重要方面,需要根据实际情况进行科学合理的管理。

(5)销毁管理:对于档案的销毁,特别是数字档案的销毁,需要考虑几个关键因素。首先,对于任何形式的档案,销毁必须是一个高度安全且符合法律的过程。其次,对于数字档案,销毁必须是永久性的,以防止可能的恢复或数据泄露。最后,销毁过程也必须考虑到环境保护的因素。销毁管理包括定义各种角色和责任、规定销毁策略的开发和实施(数据擦除、文件删除、文件加密)以及监控和报告销毁过程等步骤。

## 三、平台运行机制

### (一) 共建共享机制

凤阳花鼓非物质文化遗产多主体建档共建共享机制是多个机构或个人共同参与凤阳花鼓档案的建立、管理和共享,以实现档案资源的最大化利用和价值发挥。这种机制强调的是合作与协作,通过共同的努力,提高档案管理的效率和档案资源的利用效率。各建档主体在合作模式设计、资源整合与共享、知识管理与创新、服务模式创新、政策支持与监管、绩效评估与改进等方面,共建共享平台资源。

共享凤阳花鼓非物质文化遗产档案信息资源,要制定档案共享规则和标准,规范档案资源的共享行为,确保档案资源的正确使用和合理利用。同时,可以明确各方的权责和利益,避免出现不必要的纠纷和矛盾。另外,要以档案资源共享的法律法规为准绳,明确档案资源共享的合法性和权益保障,规范档案资源共享的行为和程序。同时,可以加强对违法行为的打击和惩处力度,保障档案资源的安全和完整。

### (二) 技术保障机制

凤阳花鼓非物质文化遗产档案信息资源技术保障必须依靠先进的信息技术,主要是信息技术标准和信息安全标准的管控。

(1) 信息技术标准是规范平台建设和管理的重要依据,可以确保档案信息的采集、存储、管理和利用等环节的标准化和规范化。平台信息技术标准应遵循国际标准、国家标准和行业标准,确保档案信息的共享和互操作性。同时,应遵循通用的标准化原则,避免出现不兼容和重复投资等问题。平台应采用规范的数据格式标准,包括文本、图像、音频、视频等格式,以确保不同类型档案信息的正确性和可读性。平台应支持通用的数据交换标准,如 XML、CSV、JSON 等,以实现不同系统之间的数据交换和信息共享。

(2) 信息安全标准是确保平台信息安全的重要保障,可以防止档案信息被非法获取、泄露和利用。因此,平台应建立完善的安全管理机制,包括安全策略、安全制度、安全培训等,确保档案信息的安全管理;采用严格的身份认证和访问控制机制,只有经过授权的用户才能访问和操作档案信息;采用多层次的权限管理,根据

用户角色和权限范围进行控制,防止非法访问和操作;采用数据完整性保护机制,确保档案信息的完整性;采用哈希算法、数字签名等技术手段,防止档案信息被篡改或损坏;采用数据加密和保密性保护机制,确保档案信息不被非法获取和泄露;采用加密算法、安全协议等技术手段,保护档案信息在存储和传输过程中的机密性;建立安全审计和监控机制,实时监测系统的运行状态和数据操作;保存完整的日志记录,包括用户操作、系统事件等,以便于安全审计和故障排查;建立安全漏洞管理制度,及时发现和处理系统漏洞和安全隐患;定期进行漏洞扫描和安全测试,及时发现并修复漏洞,防止黑客攻击和数据泄露;制定应急响应与恢复预案,确保在安全事件发生时能够及时响应和处理;建立应急响应小组,明确应急响应流程和责任人,以便于快速响应和处理安全事件;制订备份恢复计划,确保在数据丢失或系统故障时能够及时恢复数据和服务。

### (三)评价激励机制

凤阳花鼓非物质文化遗产档案信息资源管理平台评价激励机制是促进平台持续改进和优化、提高管理水平和效率的重要手段。评价激励机制应明确评价的目标和重点,包括资源建设、服务质量、用户满意度等方面,如对于凤阳花鼓各建档主体、传承人的激励。根据评价目标,建立科学合理的评价指标体系,包括资源数量、质量、更新率、利用效果等指标。评价指标应具有可操作性和可量化性。通过数据采集、统计和分析,了解平台的资源建设、服务质量、用户满意度等情况。在评价结果反馈与利用上,将评价结果及时反馈给管理者和使用者,以便于了解优势和不足之处,并针对问题采取改进措施。同时,评价结果还可以用于评估平台绩效、推动创新和发展等方面。根据评价结果,采取相应的激励措施,包括奖励、表彰、政策倾斜等。评价激励机制应是一个动态的过程,需要定期对评价指标、方法进行评估和调整,以适应平台的发展需求和变化,应关注平台的持续改进和创新发展,鼓励探索新的管理模式和服务方式。

### (四)人才培训机制

建立完善的凤阳花鼓非物质文化遗产档案信息资源管理平台人才培训机制对于提高相关人员的专业素质和能力具有重要意义,需要在明确培训目标、设计有针对性的培训内容、采用多种培训方式、建立专业的师资队伍、制订合理的培

训计划、进行培训效果评估和反馈、完善激励机制以及合作与共建等方面进行综合施策。

凤阳花鼓非物质文化遗产档案信息资源管理平台人才培训机制的目标是提高相关管理人员、研究者和保护者的专业素质和能力,使其能够更好地收集、整理、研究和利用非物质文化遗产档案。培训内容应针对非物质文化遗产档案的特点和需求,包括档案管理的基本理论、实践技能、相关法规和标准等。采用多种培训方式,包括面授、网络教育、实践操作等,以满足不同层次和不同需求的受训人员。注重理论与实践相结合,加强受训人员的实际操作能力和问题解决能力。建立专业的培训师资队伍,包括档案管理专家、非物质文化遗产研究专家、实践经验丰富的保护工作者等。师资队伍应具备较高的教学水平、实践经验和专业素养,以保证培训质量和效果(图3.3)。建立完善的激励机制,包括培训考核与晋升机制、奖励与表彰制度等,以激发受训人员的学习积极性和主动性。激励机制应与个人职业发展、福利待遇等挂钩,以实现个人和组织的共同发展。

图3.3 陆中和向学员传授凤阳花鼓艺术(刘国安摄)①

---

① 滁州市文化广电新闻出版(版权)局.国家级非物质文化遗产代表性传承人推荐表(陆中和)[Z].2011:6.

# 第四章　凤阳花鼓非物质文化遗产建档保护措施

建档是凤阳花鼓非物质文化遗产各建档主体的重要任务。对于传承单位，因其主要职能就是保护和传承凤阳花鼓，更应该重视建档保护工作。

非物质文化遗产档案与一般档案相比，既有相同点，也有不同点。相同之处在于：它们都是对人类历史、文化和社会活动的记录和保存，具有历史和文化价值；都需要进行整理和保存，以保护和利用这些信息资源。不同点在于：一是内容不同。一般档案主要记录机构的行政、业务活动，非物质文化遗产档案主要是关于民间传统技艺、民俗活动、民间音乐、舞蹈、传统医药等非物质文化遗产内容的记录和保存。二是形式不同。一般档案通常采用文字、数字、图表等形式进行记录，具有明确的结构和格式。而非物质文化遗产档案则可能包括图片、音频、视频、口述历史等多种形式，以便更全面地记录和展示非物质文化遗产的多样性和生动性。三是目的和作用不同。一般档案的目的是记录和保存历史和文化信息，为后人留下宝贵的文化遗产，而非物质文化遗产档案的目的是保护和传承非物质文化遗产，维护文化的多样性和人类文化的生态平衡。四是管理方式不同。一般档案通常由国家机构或企业等组织进行管理，而非物质文化遗产档案则通常由政府机关、民间组织或个人进行管理，具有较为分散的特点。

在凤阳花鼓非物质文化遗产档案管理上，既要遵循普通档案的一般管理原则和方法，同时还应注意一些特殊的关键问题，并积极开展档案数字化建设。

# 第一节 开展凤阳花鼓非物质文化遗产资源普查工作

开展凤阳花鼓非物质文化遗产资源普查工作是保护和发展的重要基础,也是抢救、保护、发展和开展档案建设工作的前提。通过普查可以全面了解凤阳花鼓非物质文化遗产的分布情况、生存环境、传承人等信息,为制定保护规划和措施提供科学依据。

## 一、凤阳花鼓非物质文化遗产普查基本情况

1973—1981年,夏玉润与其他有关同志在凤阳县开展了广泛的凤阳花鼓采风活动,收集了包括"花鼓小锣""花鼓灯""花鼓戏""秧歌""号子"等各类民间音乐近200首,其中"花鼓小锣"有近百首。因时间久远,很多磁带已损坏,无法使用。

2009年,滁州市非物质文化遗产保护中心开展首次非物质文化遗产普查工作,进行了广泛的数据和信息搜集,不仅深入了解了凤阳花鼓的分布和传承状况,还对传承人和相关资料进行了系统的整理和记录。普查过程中,工作人员通过采访、拍摄和录音录像等手段,获取了大量珍贵的第一手资料,为后续的研究和保护工作提供了重要的参考依据。普查情况见表4.1~表4.3。

2010年6月,大型资料性丛书《滁州遗韵——非物质文化遗产田野调查汇编》出版(图4.1)。全书以各县、市、区为单位编写分册,全套九册,共157.5万字。全书包括民间文学、民间音乐、民间美术、民间舞蹈、民间杂技、传统戏曲、曲艺、手工技艺、生产商贸、岁时节令、消费习俗、人生礼俗、民间信仰、民间知识、游艺竞技等15大类非物质文化遗产,共882项。

2010年12月上旬,夏玉润再次赴凤阳花鼓民间艺人的集中地——凤阳县小溪河镇,对当地民间艺人进行全面普查,基本掌握了民间艺人演唱曲目及其全部信息。2011年3月,夏玉润分别用录音机、录像机对民间艺人演唱的所有曲目及表演进行录音录像。由于电脑硬盘出现故障,大部分录像文件受损。2012年5月,夏玉润再次进行录音、录像,增加10多首新发现的"花鼓小锣"曲目及凤阳锣鼓演奏曲目。

## 表4.1　凤阳县非物质文化遗产项目调查表1(凤阳花鼓)①

[曲艺]

种类：其他　　　　　　　　　　　　　　　　　　　编号：07—079—0791

<table>
<tr><td colspan="2">项目名称</td><td colspan="3">凤阳花鼓</td><td>演唱语言</td><td>凤阳方言</td></tr>
<tr><td rowspan="3">传承人</td><td>姓　　名</td><td>孙凤城</td><td>性别</td><td>女</td><td>出生年月</td><td>1951年6月</td><td>民族</td><td>汉</td></tr>
<tr><td>文化程度</td><td></td><td colspan="2">从艺时间</td><td colspan="2">1971年</td><td>健康状况</td><td></td></tr>
<tr><td>家庭地址</td><td colspan="3"></td><td>电话</td><td colspan="3"></td></tr>
<tr><td>主要艺术成就</td><td colspan="8">　　30多年来编导或参与演出的凤阳花鼓曲目有一百多个，获国家、省、市级奖项60多项；曾走进中央电视台《实话实说》栏目表演凤阳花鼓；2007年代表安徽省参加北京奥组委"火炬手选拔赛"，并表演凤阳花鼓。<br>　　积极开展凤阳花鼓传承发展工作，几十年来举办一百多期凤阳花鼓培训班，培养了一批又一批凤阳花鼓人才；深入基层认真辅导凤阳花鼓表演</td></tr>
<tr><td>历史沿革</td><td colspan="8">　　凤阳花鼓亦称"花鼓小锣"，起源于明代，是农村农民破产的衍生物。农村遭受灾害，农民为了生存，带着一鼓一锣外出演唱要饭谋生。明代的花鼓为腰鼓。演唱者多为夫妻或姑嫂二人。目前已知记录凤阳花鼓的资料，是明隆庆、万历年间的传奇剧本《红梅记》，记有凤阳人在扬州打花鼓的内容。明末，顾见龙绘有一幅《花鼓子》图，生动地描绘出凤阳花鼓女在江苏卖艺的情景。清代凤阳花鼓流行更广，袁启旭、孔尚任等文人墨客都在诗中提及凤阳花鼓。凤阳花鼓曾作为歌舞进入清宫廷演出。清末，凤阳花鼓的鼓衍变为现在的双条鼓。<br>　　19世纪30年代，凤阳花鼓歌被录成唱片流传，并在电影《大路》中出现。中华人民共和国成立前，凤阳花鼓艺人仍然打着花鼓、唱着民歌四处流浪。中华人民共和国成立后，凤阳花鼓在内容和形式上都有所变化，开始演唱新歌新词，形式也由原来的两人演唱衍变为群舞。1955年，凤阳花鼓曾赴京在怀仁堂为毛泽东等国家领导人演唱《王三姐赶集》，引起轰动。改革开放以来，凤阳县成立了凤阳花鼓艺术团，曾数次参加国家、省、市各级文化艺术活动并获奖，成为凤阳文化艺术领域的一张名片，影响中外。凤阳花鼓现已被列入国家级非物质文化遗产项目</td></tr>
<tr><td>演出(书)曲目</td><td colspan="8">　　《王三姐赶集》《嫌贫爱富》《凤阳花鼓》《十杯酒》《姑娘吵架》《送郎》《打菜薹》《土改歌子》《治淮四封家书》《茉莉花》《凤阳歌》等百余首</td></tr>
<tr><td>声腔与流派</td><td colspan="8">　　凤阳花鼓演唱的民歌均为民歌体</td></tr>
</table>

---

① 凤阳县非物质文化遗产保护中心.滁州遗韵:非物质文化遗产田野调查汇编:凤阳卷[Z].2010:207.

表 4.2　凤阳县非物质文化遗产项目调查表 2(凤阳花鼓)①

| 道具与服装 | 凤阳花鼓演员为女性,服饰有老式和现代两种:<br>老式:传统花鼓女多为姑嫂两人,服饰有所区别:<br>姑:上衣多为花平布或蓝士林布大襟褂,小围裙,裤为黑色或深灰色,黑色圆口带袢布鞋,长袜颜色不一。头扎红花,长辫子扎红头绳垂于脑后。<br>嫂:上衣为蓝士林布大襟褂,黑围裙,裤为黑色或深蓝色,黑色圆口带袢布鞋,长袜。头扎白色或花毛巾。<br>现代:彩色汉装:上衣斜襟短褂,小袖窄腰;下衣筒裤或长裙;色彩各异,均有彩色亮片装饰;头部装饰:盘髻插花饰;足穿带袢布鞋或轻便皮鞋,颜色以黑色为主。<br>道具:原始的是腰鼓、小铜锣;现代是双条鼓 |
|---|---|
| 伴奏乐器 | 原生态演唱的伴奏是花鼓、小锣,或加以笛子、二胡;现代伴奏变为较大型的民乐或西洋乐队,以伴奏带为多 |
| 传统演出场所 | 原生态的演出场所在住户门前、市井街头、场院,无正规舞台 |
| 生存现状 | 目前,已在凤阳花鼓发源地燃灯乡的部分村庄及临淮镇胡府村、板桥镇晏公村、大庙镇东林村等地建立了"凤阳花鼓艺术保护点";同时针对青少年相对集中的特点,已在十多所学校建立了凤阳花鼓培训基地,有计划地开展凤阳花鼓的基本功训练、表演技巧的传授培训,并经常组织演出活动,让青少年在实践中不断提高凤阳花鼓的艺术水平。近 10 年来,已培养出凤阳花鼓表演人才 1000 多名。<br>凤阳花鼓艺术活动如火如荼,很多机关、学校、企事业单位和乡镇建立了凤阳花鼓艺术表演队伍,经常开展活动。全县计有花鼓表演团体 30 多个。近 5 年来,凤阳花鼓演出团体接待来访和旅游观光人员演出在两百场以上。<br>除在当地参加各种文化活动外,凤阳花鼓还经常受邀参加国家或其他省市举办的文化艺术活动,受到高度赞扬。2008 年,凤阳花鼓《王三姐赶集》赴山西大冶参加全国曲艺"牡丹奖"比赛,获节目入围奖。凤阳花鼓还先后数次进京演出,多次走进中央电视台,在 CCTV-3《梦想剧场》《民歌中国》和上海电视台《这里有戏》摄播。2009 年,凤阳花鼓又应邀赴福建东南电视台《走南闯北》栏目演出,表演者现场介绍了凤阳花鼓的渊源、发展和现状,引起轰动。为迎接奥运会在北京举行,凤阳县文化部门编排的《花鼓声声迎奥运》两次赴京参加北京奥组委举办的"迎奥运文化艺术节",在京城引起轰动。<br>展望未来,凤阳花鼓生存状态良好 |

---

① 凤阳县非物质文化遗产保护中心.滁州遗韵:非物质文化遗产田野调查汇编:凤阳卷[Z].2010:208.

表 4.3 　凤阳县非物质文化遗产项目调查表 3(凤阳花鼓)[①]

| 相关资料 | 凤阳花鼓申报国家级非物质文化遗产项目申报书 | | | | |
|---|---|---|---|---|---|
| | 记录稿 | 3 页 | 录音光碟 | 1 张 | 照片 | 20 张 |
| 调查人 | 姓　名 | 于家乐 | 文化程度 | |
| | 详细住址或工作单位 | | 电话 | |
| | 调查时间 | 2009 年 6 月 18 日 | 调查地点 | 凤阳县文化馆 |

2019 年 7 月,滁州市非物质文化遗产保护中心开展第二次非物质文化遗产普查工作,这是时隔十年后的又一次全面普查,对摸清"家底"、整理发掘非物质文化遗产项目具有十分重要的意义。普查期间,各县市区非物质文化遗产保护工作者克服新冠肺炎疫情影响,深入田间地头,收集整理了 256 项田野调查资料,经筛选共有 183 项编入《滁州市第二次非物质文化遗产普查田野调查汇编》。从普查过程和成果看,工作者们取得了丰富而翔实的资料,但也发现一些资料损毁的现象。因此,开展常规性的普查工作是必要的。

图 4.1　《滁州遗韵——非物质文化遗产田野调查汇编》

## 二、凤阳花鼓非物质文化遗产普查措施

普查重在实地走访记录,还原项目真实原貌。在普查过程中,需要采取科学的方法和技术手段,确保结果的真实性和可靠性。为在今后更好地开展凤阳花鼓非物质文化遗产普查工作,可以采取以下措施:

---

① 凤阳县非物质文化遗产保护中心.滁州遗韵:非物质文化遗产田野调查汇编:凤阳卷[Z].2010:209.

（1）制订科学的普查计划：以凤阳地区为主，根据不同地区的实际情况，制订符合当地情况的普查计划，包括普查的目的、内容、时间、地点、人员、预算等。

（2）加强合作与交流：加强与相关机构、专家学者的合作与交流，共同推动凤阳花鼓非物质文化遗产普查工作的开展，提高普查工作的专业性和科学性。

（3）注重记录和整理：与传承人及传承群体面对面访谈，坚持看原物、查原貌、录原态，详细了解项目的主要特征、存续情况及其重要价值，拍摄记录项目图片、视频、音频和实物场景资料。对普查到的凤阳花鼓非物质文化遗产信息进行及时记录和整理，建立完善的档案管理制度，确保信息的完整性和可追溯性，尤其要注重信息的安全性。

（4）加强宣传和推广：通过各种渠道宣传和推广凤阳花鼓非物质文化遗产普查工作的成果，提高公众的认识和关注度，增强社会参与度和保护意识。

## 第二节　明确凤阳花鼓非物质文化遗产档案归档范围

随着人们越来越重视凤阳花鼓非物质文化遗产的保护与传承，当代凤阳花鼓非物质文化遗产档案的数量与日俱增，各建档主体都可能保存了各种载体形式的原始记录。这些原始记录包括曲目和歌词、乐器和演奏技巧、表演形式和舞蹈动作等内容。凤阳花鼓非物质文化遗产档案归档范围按载体形式分为以下几类。

### 一、文书类归档范围

凤阳花鼓非物质文化遗产文书档案的归档范围，可依照《机关档案管理规定》《电子公文归档管理暂行办法》等进行确定。

凤阳花鼓的文书档案归档范围包括以下内容：

（1）官方文件：与政府、文化机构、非物质文化遗产保护组织等相关的文件，如政策文件、保护计划、认定证书等。

（2）演出与活动文档：包括演出的策划方案、节目单、宣传材料，以及各类活动

的通知、邀请函、报告等。

（3）传承和培训资料：有关凤阳花鼓传承人的培训、学习、交流等资料，如传承计划、培训材料、传承人履历等。

（4）学术研究资料：学者、研究人员对凤阳花鼓进行研究的论文、调查报告、著作等。

（5）合作与交流资料：与其他艺术团体、机构或国际间的合作交流资料，如合作协议、会议纪要等。

（6）媒体报道与公关资料：包括报纸、杂志等传统媒体以及网络媒体上的报道。

（7）观众与反馈资料：包括观众的反馈、建议、调查问卷等资料，用于了解凤阳花鼓的受众群体和观众满意度。

这些文书档案归档范围能够全面反映凤阳花鼓的传承、发展、保护和研究等方面的情况，为后续的学术研究、文化传承和宣传推广提供宝贵的资料和参考。这些档案也有助于机构内部的管理和决策，确保凤阳花鼓有效传承和发展。

## 二、声像类归档范围

凤阳花鼓非物质文化遗产声像类档案归档范围，可依照《照片档案管理规范》《数码照片归档与管理规范》《录音录像档案管理规范》《档案数据硬磁盘离线存储管理规范》等确定。

凤阳花鼓非物质文化遗产声像类档案归档范围包括：

（1）录音档案：包括对凤阳花鼓演出、教学、研究等活动的录音资料（图 4.2）。这些录音资料可以完整地保存凤阳花鼓的音乐元素和艺术风格。

（2）录像档案：涵盖凤阳花鼓的各类公开演出、教学示范、传承仪式、研讨会等活动的录像资料。这些录像能够直观地展现凤阳花鼓的表演技巧、舞蹈动作和演出场景。

（3）照片档案：包括凤阳花鼓的各类活动、人物、场景等的照片，表演、乐器、服饰等的照片，或者与凤阳花鼓相关的艺术作品、宣传海报等。这些照片可以从视觉角度记录凤阳花鼓的历史瞬间和传承风貌。

这些声像类档案是凤阳花鼓传承、研究和推广的重要资料，能够为其传承发展提供更丰富、更直观的素材，同时也有助于提升凤阳花鼓的知名度和影响力。在归

第四章　凤阳花鼓非物质文化遗产建档保护措施

档这些声像资料时,应注重其真实性、完整性和系统性,以便后续的高效利用和管理。

图4.2　《传统民歌》唱片封面①

## 三、实物类归档范围

实物档案是指国家机构、社会组织或个人在社会活动中制作或获取的,以特定有形物品存在的具有保存价值的实物。凤阳花鼓实物类档案归档范围可参照《实物档案数字化规范》《博物馆档案管理规范》等确定。

凤阳花鼓实物类档案归档范围主要包括:

(1) 乐器与道具:用于演奏凤阳花鼓的各种乐器,如鼓、锣等,以及用于表演的各种道具。早期的道具花鼓,形状为小腰鼓,至清末时期,花鼓艺人为外出卖艺方便,将腰鼓改为小手鼓。鼓条以竹鞭(竹根)制作为佳,藤条次之,为使之经久耐用常经蒸煮加工制成。条梢以彩线绕成纺缍状,有红穗、白穗之分。白穗表明是贫苦人家,清白无瑕;红穗表明卖艺不卖身。小锣为铜质制作,一为镋锣,一为巴狗锣;

---

① 夏玉润,高寿仙.凤阳花鼓全书:文献卷[M].合肥:黄山书社,2016:55.

锣签用木或竹制成(图4.3)。

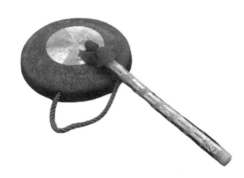

图 4.3 花鼓小锣(王亚斌制图)

（2）服饰与装扮：表演者的服饰、头饰、面饰等都能展示凤阳花鼓表演者的身份和角色特点。如通过服饰与装扮能够分辨人物角色，清初表演者多为夫妻或兄妹两人，女的拿鼓，男的持锣。其后，表演者逐渐演变为姑嫂、母女、姊妹、亲邻等，有时人数多达6～8人。

（3）手稿与谱籍：传承人、研究者或相关机构对凤阳花鼓的原始记录和研究成果，包括历史遗留下来的凤阳花鼓乐谱、舞蹈图谱、传承谱系等珍贵手稿，这些手稿包含文字、图像、图表、曲谱等内容(图4.4)。

图 4.4 20世纪50年代徽剧《打花鼓》手抄本(现藏于安徽省徽京剧院资料室)[①]

---

① 夏玉润,高寿仙.凤阳花鼓全书：文献卷[M].合肥：黄山书社,2016:230.

(4) 艺术品与工艺品:是对凤阳花鼓相关的艺术品和工艺品进行详细记录和整理的文件或资料集。与凤阳花鼓相关的各种艺术品、工艺品,如花鼓、小锣等乐器工艺品,既可以作为舞台表演的道具,也可以作为收藏品或装饰品,以及表现凤阳花鼓的场景和人物的绘画与雕塑;基于凤阳花鼓的元素和图案,设计成明信片、书签、纪念品等文创产品。

(5) 其他实物资料(图 4.5):包括与凤阳花鼓相关的历史文献、书籍、海报、传单、节目单、邀请函等。

图 4.5　1986 年,在文化部、广播电影电视部举办的全国民间音乐舞蹈比赛中,陆中和编导的《凤凰又落花鼓乡》荣获创作三等奖[①]

---

[①] 滁州市文化广电新闻出版(版权)局.国家级非物质文化遗产代表性传承人推荐表(陆中和)[Z].2011:15.

# 第三节　确定凤阳花鼓非物质文化遗产档案分类方案

建档是一个组织化和系统化的过程,它涉及收集、整理、记录和存储各种信息。在这个过程中,科学的分类方案起到关键作用,能够确保档案的逻辑组织和易于检索。没有科学的分类方案,可能导致出现一些问题:随意堆放,信息混乱;检索时,增加时间成本;同一份信息被多次存储在不同的档案中,形成存储冗余,造成存储空间浪费;无法系统地进行档案的添加、删除和修改,难以有效管理;无法方便地整合相关信息,进行综合分析和决策,不利于信息整合与分析;可能导致敏感信息与非敏感信息混在一起,增加信息泄露的风险,存在安全隐患。

从现有凤阳花鼓非物质文化遗产档案看,有的建档单位明确了归档范围,但分类方案不是很明确。当然,有的建档单位在实际工作中认识到制定分类方案的重要性,但是没有形成制度。

## 一、制定分类方案的理论基础

档案学理论研究档案的性质、特点、规律等,为档案分类提供了基本的理论依据。全宗内档案分类理论认为,全宗内的档案分类应该遵循全宗的内在联系和形成规律,保持全宗的完整性和系统性。全宗内档案分类的科学性要求,体现在客观性、逻辑性、一致性、可扩展性和易用性等方面。客观性要求全宗内档案分类应该基于档案的实际内容和背景客观反映档案的形成特点和规律,不受主观因素的影响。逻辑性要求分类体系应具备严谨的逻辑关系,分类层次应清晰,上下级类别之间应具备明确的从属关系,各类别之间应相互独立且互斥,确保每个档案只能归属于一个类别。一致性要求全宗内相同性质、特点和形成规律的档案应归类于同一类别。可扩展性要求全宗内档案分类方案应具备一定的灵活性和可扩展性,能方便地添加新类别或调整现有类别,以适应未来档案内容和形式的变化。易用性要求分类方案应简洁明了,易于归类和检索。

## 二、凤阳花鼓非物质文化遗产保护单位档案分类方案

凤阳花鼓非物质文化遗产保护单位档案分类方案建议如下（其他单位可参考制定分类方案）：建立凤阳花鼓非物质文化遗产保护档案，采用年度-问题分类法。年度-问题分类法既具有时间线索，又能针对具体问题进行分类，具有很强的实用性和适应性（表4.4）。

表4.4 凤阳花鼓档案归档范围和保管期限表

| 序号 | 文 件 材 料 归 档 范 围 | 保管期限 |
| --- | --- | --- |
| 1 | 综合类 | |
| 1.1 | 上级关于凤阳花鼓管理的文件材料：标准、政策、法律法规、制度 | 30年 |
| 1.2 | 本单位机构设置、人事任免文件材料 | 永久 |
| 1.3 | 会议材料：重要会议形成的决定、意见、方案、会议纪要、会议记录、讲话 | 永久 |
| 1.4 | 相关领导重要指示、批示等 | 10年 |
| 1.5 | 工作计划、总结 | 30年 |
| 1.5.1 | 年度和年度以上的工作计划、总结，重要职能活动的总结 | 永久 |
| 1.5.2 | 年度以下的工作计划、总结，一般活动的总结 | 10年 |
| 1.6 | 工作报告，典型材料，请示与批复，规章制度等 | 30年 |
| 1.6.1 | 重要的 | 永久 |
| 1.6.2 | 一般的 | 30年 |
| 1.7 | 预算方案、决算 | 30年 |
| 1.8 | 领导视察、考察、访问材料（包括题词、录音、录像、照片等） | 30年 |
| 2 | 业务类 | |
| 2.1 | 对外交流材料：活动发文、邀请函、讲话稿、嘉宾名单、活动记录等 | 30年 |
| 2.2 | 宣传材料：凤阳花鼓简介、媒体报道、宣传照片、志愿服务等材料 | 30年 |
| 2.3 | 节庆活动材料：领导致辞、展览、演出、传承等材料 | 30年 |
| 3 | 项目类 | |
| 3.1 | 申报申报、获批等材料 | 永久 |
| 3.2 | 项目评审材料 | 永久 |

续表

| 序　号 | 文　件　材　料　归　档　范　围 | 保管期限 |
|---|---|---|
| 3.3 | 项目分布情况 | 永久 |
| 3.4 | 历史文献 | 永久 |
| 3.5 | 图书、期刊、报纸,论文,家谱,日记,笔记、书信、手稿等现代文献 | 永久 |
| 3.6 | 曲谱、剧本等文件材料 | 永久 |
| 3.7 | 照片、音频、视频、数字化文件等 | 永久 |
| 3.8 | 项目研究:研究机构、人员,论文、专著等文献资料 | 永久 |
| 3.9 | 项目保护:规范性保护计划、措施、会议、协议书等材料 | 永久 |
| 3.10 | 项目传承基地、研究基地、生产性保护示范基地等传承材料 | 永久 |
| 3.11 | 其他具有保存价值的材料 | 永久 |
| 4 | 传承人类 | |
| 4.1 | 代表性传承人申报书、批准文件材料:国家级、省级、市级、县级 | 永久 |
| 4.2 | 评审材料 | 永久 |
| 4.3 | 传承人家史家谱,户籍、婚姻状况等材料 | 永久 |
| 4.4 | 传承人从业登记表,学历、学位、职称等材料 | 永久 |
| 4.5 | 历代传承人生平材料 | 永久 |
| 4.6 | 口述有关的资料、照片、录音、录像、光盘、硬盘 | 永久 |
| 4.7 | 传承人培训,展陈、观摩记录、授课记录等 | 永久 |
| 5 | 实物类 | |
| 5.1 | 奖章、奖杯等各种荣誉实物等 | 永久 |
| 5.2 | 文化交流中获赠的锦旗、题词、字画等 | 永久 |
| 5.3 | 词曲唱本、美术绘画、贺卡信封等 | 永久 |
| 5.4 | 石刻、木雕、瓦当等 | 永久 |
| 5.5 | 舞台剧照、戏单等 | 永久 |
| 6 | 普查类 | |
| 6.1 | 调查计划、调查大纲、普查表、口述记录等 | 永久 |
| 6.2 | 工作日志、公众反馈等 | 30 年 |
| 6.3 | 普查人员与组织架构 | 30 年 |

续表

| 序 号 | 文 件 材 料 归 档 范 围 | 保管期限 |
|---|---|---|
| 6.4 | 普查数据,资料汇编、资源线索汇编、传承人资料汇编等汇编材料 | 永久 |
| 6.5 | 普查质量评估、普查总结 | 永久 |
| 6.6 | 普查过程中形成的照片、录音、录像等 | 永久 |
| 6.7 | 其他普查过程中形成的具有保存价值的文件材料 | 永久 |
| 6.7.1 | 重要的 | 永久 |
| 6.7.2 | 一般的 | 10年 |

按年度-问题分类,使凤阳花鼓非物质文化遗产档案资料呈现一个清晰的时间线索,同一类问题的档案资料集中在一起,具有很强的体系性,方便管理和查找。年度-问题分类法既可以按照年度进行大范围的划分,也可以在每个年度内按照问题进行细分,分类的灵活性较高,能够很好适应凤阳花鼓非物质文化遗产各种不同类型的档案资料。随着时间和事件的发展,新凤阳花鼓非物质文化遗产档案资料需要不断添加到分类体系中,年度-问题分类法能够很方便地进行扩充和修改,适应档案资料的不断变化。

以上分类方案可以根据实际情况进行调整和完善。在分类过程中,应注意保持各类别之间的内在联系和逻辑性,以便于档案的查找和利用。对于不同形式和载体的档案资料,也要进行归类和整理,保持其完整性和系统性。

## 三、凤阳花鼓非物质文化遗产纸质档案整理技术规范

凤阳花鼓非物质文化遗产保护单位在凤阳花鼓保护过程中形成的纸质档案可参照以下技术规范进行整理,以确保档案安全和有效利用。

### (一) 整理原则

遵循凤阳花鼓非物质文化遗产档案形成规律和特点,确保文件材料之间的有机联系,区分不同价值,便于保管和利用。尽可能收集与凤阳花鼓相关的所有纸质档案,包括历史文献、演出记录、传承谱系、曲目剧本等,确保所收集的凤阳花鼓纸质档案的完整性,确保内容真实可靠,无篡改、伪造等现象。按照凤阳花鼓的分类和特点,遵循相关的档案管理规范和标准,对纸质档案进行有序整理。

## (二) 分类

根据凤阳花鼓非物质文化遗产档案的内容和形式,结合凤阳花鼓的特点和保护需求,分为行政综合类、各项活动类、项目类、传承人类、实物类、项目普查类。

## (三) 归档

(1) 文书档案归档:综合类、业务类、项目类、传承人类、普查类档案按照《归档文件整理规则》有关规定执行,依照"年度-保管期限"进行整理,归入综合类。

(2) 声像档案归档:项目类中的照片、音频、视频等档案,传承人类中的口述有关的资料、照片、录音、录像、光盘、硬盘,项目普查类中的普查过程中形成的照片、录音、录像等按照《照片档案管理规范》《数码照片归档与管理规范》《录音录像档案管理规范》《档案数据硬磁盘离线存储管理规范》规定执行,依照"年度-保管期限"进行整理,归入声像档案。

(3) 实物档案归档:参照《实物档案数字化规范》《博物馆档案管理规范》规定执行,依照"年度-保管期限"进行整理,归入实物档案。

(4) 编制档号

档号编制应遵循以下原则:

① 唯一性原则:档号应指代单一。不同编号对象应赋予不同代码,一个代码只表示一个编号对象。

② 合理性原则:档号结构必须与馆藏档案的整理分类体系相适应。

③ 稳定性原则:档号一经确定,一般不应随意改变。

④ 扩充性原则:档号必须留有适当的递增容量,以便适应不断扩充档案的需要。

⑤ 简单性原则:档号力求简短明了,以减少代码差错,节省存储空间,提高处理效率。

档号的结构宜为:全宗号-档案门类代码-年度-文件类别代码-案卷号,具体式样如图4.6所示。

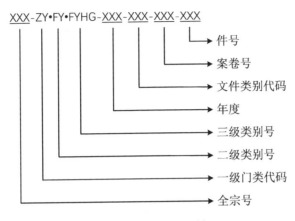

图 4.6 档号编制式样

填写说明：

① 全宗号：档案馆给立档单位编制的代号，用4位数字或者3位数字加1位标识符号"0"表示。

② 门类代码：一级门类代码（专业档案），由"专业"2位汉语拼音首字母"ZY"标识；二级类别代码（非物质文化遗产档案），由"非物质文化遗产"2位汉语拼音首字母"FY"标识；三级类别代码由"凤阳花鼓"4位汉语拼音首字母"FYHG"标识。

③ 年度：文件形成年度的代号，以4位阿拉伯数字标注公元纪年，如"2023"。

④ 文件类别代码：001.综合；002.业务；003.项目；004.传承人；005.实物；006.普查。

⑤ 案卷号：案卷排列的顺序号，由数字或者字母与数字的结合标识，用于标识档案在整理分类体系中的位置。一般以3位数为宜，用阿拉伯数字顺序编列，如"001"。

⑥ 件号：最低一级类目，按归档文件排列顺序用阿拉伯数字从"001"开始标注。

（5）文件排列

归档文件材料按照《凤阳花鼓档案归档范围和保管期限表》的顺序进行排列。案卷内材料应按照案卷封面、卷内文件目录、卷内文件材料、卷内备考表、案卷封底的顺序依次排列。

（6）案卷封面

案卷封面式样如图4.7所示。

| 全宗名称 | |
|---|---|
| 非物质文化遗产档案-文件类别<br>（项目类别-项目名称） | |

| | | | | | |
|---|---|---|---|---|---|
| 案卷档号 | | XXX-ZY·FY·FYHG-XXX-XXX-XXX-XXX | | | |
| 自　　年　　月　　日至　　年　　月　　日 | | | 保管期限 | | |
| 本卷共　　件　　页 | | | | | |

图 4.7　案卷封面

（7）编页

以卷为单位逐页编制页码，标注在文件正面右上角或背面左上角的空白位置，无内容的空白页不编页。卷内文件目录、备考表不编写页码。

（8）编目

依据排列顺序编制卷内文件目录和案卷目录。编目应准确、详细，便于检索。具体式样见表 4.5、表 4.6。

表 4.5　卷内文件目录表

| 顺序号 | 文件编号 | 责任者 | 题　　名 | 日　期 | 页　码 | 备　注 |
|---|---|---|---|---|---|---|
| | | | | | | |
| | | | | | | |
| | | | | | | |
| | | | | | | |
| | | | | | | |

表 4.6 案卷目录表

| 序号 | 档号 | 案卷题名 | 批次 | 级别 | 总页数 | 备注 |
|---|---|---|---|---|---|---|
|  |  |  |  |  |  |  |
|  |  |  |  |  |  |  |
|  |  |  |  |  |  |  |
|  |  |  |  |  |  |  |
|  |  |  |  |  |  |  |
|  |  |  |  |  |  |  |
|  |  |  |  |  |  |  |

说明：

批次：项目公布批次的顺序号，以3位阿拉伯数字标注，如"001"。

级别：项目列入代表性项目名录的级别，填写"入选国家级、省级、市级或县级"。

通过遵循以上整理技术规范，可以确保凤阳花鼓非物质文化遗产纸质档案的整理工作符合专业要求，有助于提高档案管理的效率和质量，为凤阳花鼓的保护和传承提供有力支持，促进其可持续发展。

# 第四节　加强凤阳花鼓非物质文化遗产档案收集工作

凤阳花鼓非物质文化遗产档案收集是保护工作中的重要环节，旨在全面、系统地收集和整理与凤阳花鼓相关的各种资料和信息，以建立完整、准确的档案。周耀林认为："非物质文化遗产档案的收集是指按照法律法规的要求，通过专门的征集与接受途径，把分散在民间的自发传承的非物质文化遗产资料、各组织已收集整理的有关非物质文化遗产的档案以及其他有关档案，集中到档案馆、文化馆、博物馆等文化事业机构进行保存的过程。"[①] 这一观点对凤阳花鼓非物质文化遗产档案收

---

① 周耀林,等.非物质文化遗产档案管理理论与实践[M].武汉:武汉大学出版社,2013:78.

集工作具有参考意义。由于非物质文化遗产档案来源于社会各个层面,涵盖了传承人的口述历史、表演技艺、相关物件、文献资料等多个方面,这决定了收集方式的多样化。凤阳花鼓非物质文化遗产档案应当以政府为主导,社会共同参与档案收集工作,拓宽多样化的收集方式,提高档案收集的数量和质量。

## 一、民间征集

民间征集是向广大民众、传承人、民间组织等社会各界征集与凤阳花鼓相关的资料、物件、信息。凤阳花鼓档案有很多是民间自发形成的,散在各处,没有专门整理和归档,所以在收集工作中应特别重视征集工作。通常需要专门人员深入民间走访收集,通过登门拜访传承人,征集曲本、道具、照片、磁带、光盘、视频等形式的凤阳花鼓档案材料。通过民间征集工作,可以让更多人了解和认识这一艺术形式,促进文化交流与传播,进一步弘扬中华优秀传统文化,增强民族认同感和文化自信。

可以采取下列措施进行征集:一是制定征集政策。明确民间征集的目标、范围、方式和程序,制定相关政策和规定,确保征集工作的规范化和制度化。二是宣传与发动。通过各类媒体和社交平台,宣传凤阳花鼓档案的重要性和征集工作的意义,提高公众的参与意识和积极性。三是建立征集网络。与各地的文化机构、民间组织、传承人等建立联系,形成广泛的征集网络,以便及时获取各类资料和线索。四是开展专题活动。举办各类专题活动,如凤阳花鼓资料捐赠仪式、传承人交流活动等,吸引更多公众参与征集工作。五是采取激励措施。设立奖励制度,对提供重要资料和信息的个人或组织给予一定的荣誉和奖励,激发社会各界的参与热情。六是确保权益保护。在征集过程中,要尊重和保护提供者的知识产权和隐私权,确保他们的合法权益不受侵害。

以征集数量丰富的凤阳花鼓表演剧照为例,征集范围包括各个时期传统剧目和现代创新剧目的演出剧照(图4.8),征集对象可以面向凤阳花鼓的传承人、演出团体、研究机构、私人收藏者等。制订多渠道的宣传计划,通过官方网站、社交媒体、文化机构等途径发布征集公告,对收集到的剧照进行筛选、分类和存档。

对于凤阳花鼓传承人手中的珍贵档案(图4.9),更可以加大征集力度,避免可能因保管条件不善而造成损毁。

第四章 凤阳花鼓非物质文化遗产建档保护措施

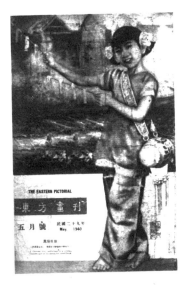

图 4.8 许盈盈《凤阳花鼓》(《东方画刊》1940 年 5 月号封面图片)

图 4.9 1989 年,陆中和在首届中国民间艺术节中做出突出贡献,获得荣誉①

---

① 滁州市文化广电新闻出版(版权)局.国家级非物质文化遗产代表性传承人推荐表(陆中和)[Z]. 2011:13.

通过民间征集，可以广泛汇聚社会各界的力量，共同参与凤阳花鼓非物质文化遗产档案的收集和保护工作。

## 二、接收档案

档案接收是档案馆、档案室按照国家规定收存档案的过程。对于凤阳花鼓非物质文化遗产档案来说，申报保护单位、保管单位或个人移交报送档案的过程具有明显的被动性特征，并且没有形成专门面向档案馆的接收移交机制。目前，凤阳花鼓非物质文化遗产档案接收移交主要发生在文化行政管理部门这一建档主体，接收了一定数量的传承人档案和项目档案以及日常管理文件材料。

在接收工作中，必须加强跨部门跨地区的合作，建立统一的凤阳花鼓非物质文化遗产档案收集和保存机制，促进不同地区和部门之间的合作；制定统一的管理和整理标准；增加资金和人力投入，确保档案的完整性和安全性；积极采用先进的数字化技术和设备，推动档案的数字化保存和利用，提高工作效率和档案利用率。

## 三、史料挖掘

史料挖掘与档案收集是两个相关但略有区别的概念。史料挖掘主要是对历史事件、人物、文化等方面的资料进行深入研究和发掘。这个过程可能涉及对各种类型的史料进行搜集、整理、分析和解读，以揭示历史事件的真相、历史人物的影响、历史文化的内涵等。史料挖掘的目的是增进对历史的理解和认识，并为学术研究、文化传承等提供有价值的资料。档案收集则是对组织、机构、个人在活动过程中形成的具有保存价值的各种形式的记录进行收集、整理和保存的过程。档案收集的目的是保存历史记忆，为组织或个人的发展提供查考，并为未来的研究和利用提供基础。在实际工作中，史料挖掘和档案收集往往相互交织，在进行史料挖掘时可能需要从档案中收集相关的资料，在进行档案收集时也可能会发现具有历史价值的史料。

对于凤阳花鼓非物质文化遗产而言，在进行史料挖掘时，通过对历史资料中有关凤阳花鼓的论述进行查阅、整理和组合，可以叙述凤阳花鼓的产生、保护、发展历

史,成为凤阳花鼓档案收集的重要方式。如《凤阳花鼓全书》在一定程度上就是史料挖掘取得的成果。在全面阐述凤阳花鼓的产生、流传、发展情况的同时,还对明清以来有关凤阳花鼓的图片、文论、词曲、音像等资料进行了全面、系统的收集整理,形成以资料性、研究性、系统性为一体的大型系列学术研究丛书。

史料挖掘的档案收集方式非常适合高校等机构。高校作为学术研究、文化传承、人才聚集的重要场所,拥有丰富的学术资源和历史积淀,通过史料挖掘的档案收集方式,可以更好地整理、保存和传承凤阳花鼓非物质文化遗产,促进学术研究的深入开展。

### 四、购买档案

购买非物质文化遗产档案是通过经济交易的方式,以保护为目的,获取各种形式和载体的非物质文化遗产档案所有权。购买非物质文化遗产档案通常需要通过专门的渠道,比如图书馆、档案馆、博物馆或非物质文化遗产保护中心等。由于非物质文化遗产档案的特殊性和重要性,购买过程需要非常谨慎,确保合法、真实并有价值。凤阳花鼓曲本、道具、照片、视频、音频等都属于传承人的个人知识产权,多数传承人不愿意轻易示人,购买成为收集凤阳花鼓档案的方式之一。在购买时,需要明确购买的目的和预算,寻找可靠的卖家,对档案进行鉴定和评估,在购买非物质文化遗产档案后办理合法的所有权转移手续。

### 五、数字化档案

数字化是档案收集的重要方式之一。随着信息技术的快速发展,数字化已经成为档案管理领域的重要趋势。通过数字化方式收集档案,可以大大提高档案收集、整理和保管的效率,同时也增强了档案的可检索性和可利用性。各建档主体应当主动开展凤阳花鼓非物质文化遗产资料数字化工作,将凤阳花鼓的保护、传承、表演活动通过录音、录像、拍照等方式记录下来,形成新的数字档案。一些传承人还会很好地利用移动互联网,通过社交平台发布各种内容,如文章、图片、视频、音频等,在进行整理、归档后形成自媒体数字档案的重要组成部分。这些数字档案对于传承人来说具有极高的价值,不仅是他们创作成果的记录,也是他们影响力和成

长轨迹的见证。

以上收集方式适用于各建档主体。需要指出的是,在收集过程中还应充分发挥共建共享平台的作用。各建档主体应注重通过共建共享平台收集和了解其他建档主体上传和共享的档案资源,引导社会参与,尤其是传承人的广泛参与。

# 第五节　建设凤阳花鼓非物质文化遗产档案数据库

非物质文化遗产档案数据库是一个专门用于存储、管理、保护和利用非物质文化遗产档案的数据库系统。该系统采用先进的数字技术和信息技术,对非物质文化遗产档案进行全面、系统、科学的数字化处理,以实现非物质文化遗产档案的高效管理、永久保存和广泛利用。

## 一、国外非物质文化遗产档案数据库成功案例

国外在非物质文化遗产档案数据库建设方面有一些成功案例,这些案例展示了如何通过科技手段有效地保存、管理和展示非物质文化遗产档案资源。

(1) 日本非物质文化遗产数字档案库:日本在非物质文化遗产保护方面一直走在前列,其建立的非物质文化遗产数字档案库整合了文字、图片、音频、视频等多种形式的档案资料。该数据库不仅提供在线检索和浏览功能,还支持学术研究和教育工作,成为日本乃至全球研究日本非物质文化遗产文化的重要资源。

(2) 法国国家图书馆数字化项目:法国国家图书馆实施了大规模的数字化项目,其中包括对非物质文化遗产档案的数字化处理。该项目利用高清扫描、3D建模等技术,将珍贵的非物质文化遗产文献、手稿、艺术品等转化为数字格式,并通过在线平台向公众开放。

(3) 美国国会图书馆"美国记忆"项目:美国国会图书馆的"美国记忆"项目是一个数字化图书馆集合,其中包含大量与非物质文化遗产相关的历史文献和档案资料。该项目不仅为研究者提供便捷的在线资源,还通过教育推广活动向公众普

及非物质文化遗产知识。

（4）英国非物质文化遗产数字化项目：英国在非物质文化遗产保护方面也有显著成就，多个机构合作开展了非物质文化遗产数字化项目。这些项目包括对传统音乐、舞蹈、民俗活动的录音录像资料的数字化，以及对非物质文化遗产传承人口述历史的采集和整理。数字化后的资料被存储在专门的数据库中，供研究者和公众访问。

（5）联合国教科文组织"世界记忆"项目：联合国教科文组织的"世界记忆"项目旨在抢救和保护世界各地濒危的文献遗产。该项目通过建立国际性的非物质文化遗产档案数据库，促进了各国之间的文化交流与合作。入选"世界记忆"名录的非物质文化遗产档案项目不仅得到了专业的保护和修复，还通过展览、出版等方式向全球公众展示其文化价值。

这些成功案例表明，非物质文化遗产档案数据库建设需要政府、学术机构、图书馆等多方合作，利用先进的科技手段和管理理念，确保非物质文化遗产档案资源的长期保存和广泛传播。同时，这些数据库也为非物质文化遗产的传承、研究和发展提供了有力支持。

## 二、国内非物质文化遗产档案数据库成功案例

国内在非物质文化遗产档案数据库建设方面也取得了显著成果，如"中国非物质文化遗产网·中国非物质文化遗产数字博物馆"[①]，是集非物质文化遗产资源展示、传播、研究和教育于一体的综合性数字平台。该平台整合了丰富的非物质文化遗产档案资源，包括文字、图片、音频、视频等多种形式，实现了非物质文化遗产资源的数字化保存和展示。通过互联网技术和多媒体手段，用户可以随时随地访问该平台，了解和学习非物质文化遗产知识。

（1）"中华剪纸数字空间"平台[②]：这是上海大学和上海美术学院共同承担的国家艺术基金2020年度传播交流推广资助项目"中华剪纸数据库数字化保护及展示平台建设"的具体成果，旨在传承中华优秀传统文化，推动中国民间剪纸艺

---

① 参见"中国非物质文化遗产网·中国非物质文化遗产数字博物馆"网站：https://www.ihchina.cn/。
② 参见"中华剪纸数字空间"平台网站：https://www.papercutspace.cn/。

术精品资源发掘抢救、传承保护工作,并在此基础上进一步探索创新发展的可能性。目前,平台主要包括剪纸作者、剪纸作品、剪纸清单、韵剪之美、云剪展藏、研剪智库、创剪转绎等多个板块。这一项目成功地将中华剪纸艺术进行了数字化保护和展示。

(2) 中国记忆项目[①]:国家图书馆于 2011 年 3 月开始构思和策划,是整理中国现当代重大事件、重要人物专题文献,采集口述史料、影像史料等新类型文献,收集手稿、信件、照片和实物等信息承载物,形成多载体、多种类的专题文献资源集合,并通过在馆借阅、在线浏览、多媒体展览、专题讲座等形式向公众提供服务的文献资源建设与服务项目。中国记忆项目中的档案包括元代西藏官方档案、侨批档案-海外华侨银信、《黄帝内经》、《本草纲目》珍贵版本等。"明代渤海积善堂手卷专题""冯其庸专题"等试点专题的资源建设也取得了丰硕成果。

(3) "世界的记忆——中国传统音乐录音档案"数字平台[②]:2022 年 4 月 23 日,由中国艺术研究院收藏、建设的"世界的记忆——中国传统音乐录音档案"数字平台正式上线试运行。自 1950 年起的半个多世纪,中国艺术研究院音乐研究所学者足迹遍及全国各地,采集了我国 50 多个民族的传统音乐、文人音乐、宗教寺庙音乐、城市大众音乐等录音档案,包括阿炳《二泉映月》在内的大量濒危传统音乐的珍贵资料,许多已成为中国传统音乐的"绝响",具有无可替代的艺术和学术价值。1997 年,这批中国传统音乐录音档案入选联合国教科文组织"世界的记忆"项目,并被列入第一批《世界记忆名录》。经过多年的努力,最终形成目前中国收录传统音乐录音数量最庞大、历史最悠久、珍贵度最高的专业数据库。

## 三、建设凤阳花鼓非物质文化遗产档案数据库的重要性

2021 年 5 月 25 日,文化和旅游部印发《"十四五"非物质文化遗产保护规划》,在"主要任务"部分指出,"加强非物质文化遗产档案和数据库建设。完善档案制度,制定非物质文化遗产档案和数据库建设标准和规范。加大对非物质文化遗产有关文字、图片、音频、视频以及实物资料的搜集、整理和数字化处理,充分运用非

---

① 参见"中国记忆项目"实验网站:https://www.nlc.cn/cmptest/。
② 参见"世界的记忆——中国传统音乐录音档案"网站:https://www.ctmsa-cnaa.com/#/。

物质文化遗产调查记录成果,完善非物质文化遗产档案和数据库体系。加强资源整合共享,推动构建准确权威、开放共享的公共数字平台,推进非物质文化遗产档案和数据资源的社会利用"。以该规划为指导,天津市艺术研究所(天津市非物质文化遗产保护中心)从2022年10月开始,开展了大运河天津段沿线区域非物质文化遗产项目调研,到2023年6月,初步构建天津大运河非物质文化遗产动态档案数据库,根据非物质文化遗产项目本身传承发展活力给予重点强化,推进沿线具有一定市场前景的非物质文化遗产项目保护传承和合理利用。[①] 2023年8月,扬州市档案局、档案馆和文广旅局在加强非物质文化遗产档案管理的必要性、紧迫性上形成共识,围绕建立更加全面系统、特色鲜明的多门类、多层次、多形式的非物质文化遗产档案资源体系,充分发挥档案对非物质文化遗产项目的传承和保护作用,决定启动建设非物质文化遗产档案数据库。[②] 建设非物质文化遗产档案数据库已经越来越受到重视。

凤阳花鼓非物质文化遗产档案数据库的建设对于凤阳花鼓的保护和传承具有重要意义,有助于提高凤阳花鼓非物质文化遗产的管理水平和社会认知度,促进凤阳花鼓非物质文化遗产的全面发展。数字化存储可以提高档案保存的安全性和稳定性,避免传统纸质档案在时间和环境影响下容易受到火灾、水灾、虫害等物理因素的影响而损坏或丢失的风险。数字化存储方便备份和恢复,通过复制、镜像等技术,可以迅速备份大量数据,并在需要时快速恢复,确保档案的安全。数据库系统可以实现高效的检索和管理,通过关键词检索与全文检索实现瞬间定位;根据日期、作者、标题等多种条件进行筛选,进一步精确定位到所需的档案;数字化档案不受物理存储空间的限制,可以存储更多的信息;数字化档案存储在服务器或云端,只要有互联网连接,用户可以实现跨地域随时随地访问和检索。档案数据库方便研究人员和公众快速获取所需的非物质文化遗产信息,促进文化遗产的传播和利用。档案数据库还可以为学术研究和教育提供丰富的素材和资源,推动相关领域的发展和进步。

---

① 构建非物质文化遗产动态档案数据库[EB/OL].[2021-06-21].http://epaper.tianjinwe.com/tjrb/html/2023-06/21/content_156_7848718.htm.
② 扬州启动建设非物质文化遗产档案数据库[EB/OL].[2023-08-09].http://news.yznews.com.cn/2023-08/09/content_7589661.htm.

## 四、建设凤阳花鼓非物质文化遗产档案数据库遵循的原则和规范

凤阳花鼓非物质文化遗产档案数据库是一个用于存储、管理和保护凤阳花鼓非物质文化遗产信息的数据库系统,存储了各类凤阳花鼓非物质文化遗产的档案,包括相关的文字、图片、音频、视频等多媒体资源。

在凤阳花鼓非物质文化遗产档案数据库的建设过程中,需要遵循一定的原则和规范。因为非物质文化遗产档案数据库不完全等同于一般数据库,既要实现档案保护的基本目标,又要实现保护和传承非物质文化遗产的重任,其建设的原则也不完全等同于一般数据库。

建设主体应当规划论证凤阳花鼓非物质文化遗产档案数据库建设的可行性,按照宏观要求统筹规划进行设计,遵循以下原则:首先,要确保凤阳花鼓档案的真实性和完整性,数据库应包含凤阳花鼓非物质文化遗产的完整信息,确保信息的全面性和准确性。其次,要注重数据库系统的设计和开发,确保系统的稳定性、安全性和易用性。数据库应具备必要的安全措施,确保数据的安全性和保密性。同时,还要加强数据库的维护和更新工作,保证数据的时效性和可靠性。凤阳花鼓非物质文化遗产是动态变化的,数据库应具备动态更新和调整的能力,以适应变化的需求和环境。最后,要加强非物质文化遗产档案数据库的宣传和推广工作,提高公众对非物质文化遗产的认知和保护意识。

凤阳花鼓非物质文化遗产档案数据库建设的统一标准是档案信息在采集、处理、交换、用户访问、传输过程中的一种统一规范,是实现档案信息资源共享和档案信息系统得到协调发展的基础。数据库的建设应遵循国家相关标准和规范,如档案分类与号码、档案著录规则等,以确保数据库的质量和可利用性。档案数据库建设主体可以按照《国家档案局关于发布〈纸质档案数字化规范〉等 12 项档案行业标准的通知》要求,参照《纸质档案数字化规范》《口述史料采集与管理规范》《录音录像档案数字化规范》《录音录像类电子档案元数据方案》等推荐性行业标准,开展凤阳花鼓非物质文化遗产档案数据库建设。

凤阳花鼓非物质文化遗产档案数据库可以建成一个拥有艺术表演视频、传承人介绍、传承活动、史料文献查阅、虚拟展示等于一体的凤阳花鼓信息资源管理平台。在这个平台上,可以分成几个子数据库。一是凤阳花鼓图片及文献资料数据

库。依托档案馆、非物质文化中心等机构和个人的藏品,主要收录凤阳花鼓影像和文献资料的电子化文本。二是凤阳花鼓传承人、专家及表演技艺数据库。这一数据库的建立,是对在凤阳花鼓领域中做出突出贡献人群的高度肯定和认可,对于凤阳花鼓的研究能够起到促进作用。可分为两类录入,一类为凤阳花鼓理论研究专家,录入其个人简介、主要学术观点、发表的论文或出版的专著,最终形成凤阳花鼓科研成果体系;另一类是在实践方面做出贡献的凤阳花鼓传承人,录入其主要事迹、代表作品及表演视频。在表演技艺数据库方面,在考虑保护知识产权的基础上,通过传承人的表演过程进行视频档案录入,使公众在浏览数据库的同时,能够进行凤阳花鼓表演动作和说唱的学习,激发和培养公众学习凤阳花鼓的兴趣。三是虚拟展示数据库。利用建模软件等技术,建立起实物或模型数据库,利用虚拟技术更加全面、生动、逼真地展示凤阳花鼓艺术,从而使凤阳花鼓艺术实现资源共享,不再受时空的限制。

## 第六节　注重凤阳花鼓非物质文化遗产档案信息资源开发利用

档案具有"存史"与"利用"的功能。档案的"存史"功能体现在,档案中包含了大量记录过去的事件、决策、社会变迁等重要信息的历史文献、资料和数据,是记录和保存历史信息的重要载体。通过保存和整理这些档案,我们能够保留历史记忆、传承文化遗产。档案的"利用"功能体现在它能够为各种需求和目的提供有价值的信息,如学术研究、法律诉讼、行政管理、文化传承等。通过查阅档案,人们可以获取特定事件、人物、机构等的详细信息,为研究、决策、教育等提供支持和参考。在现代社会,随着数字技术的发展,档案的"存史"与"利用"功能得到了进一步的提升。数字化档案的建设和管理使得档案的存储、检索和利用更加便捷高效。档案数据库系统的设计和开发也为档案的利用提供了强大的支持和保障,可以更好地满足人们的多样化需求。

在做好凤阳花鼓非物质文化遗产档案的收集、整理和保管的基础上,还应当更好地利用这一珍贵的非物质文化遗产档案。利用档案的前提是激活这些静态的资

源。档案作为历史文化的静态资源,如果不进行激活和利用,就无法发挥其应有的价值。激活档案资源需要从多个方面入手,这就要对凤阳花鼓非物质文化遗产档案信息资源进行深层次的开发。

## 一、影响开发的主要因素

影响凤阳花鼓非物质文化遗产档案信息资源开发的主要因素有资源量、社会需求等几个方面。

### (一) 档案信息资源的丰富程度

档案信息资源的丰富程度是开发利用的前提和基础。足够数量和质量的档案信息资源是进行有效开发利用的保障。如果档案信息资源匮乏或质量不高,那么开发利用工作就会受到很大的限制。档案信息资源的丰富程度直接影响着开发利用的深度和广度。如果档案信息资源种类繁多、内容丰富,那么可以开发出更多有价值的档案产品;相反,如果档案信息资源量有限,那么开发利用的深度和广度就会受到很大的限制。此外,合理的档案信息资源结构、档案信息资源量的增长速度也会对开发利用产生影响。

当前,凤阳花鼓非物质文化遗产档案信息资源比较丰富,开发主体要立足已有的优势资源,做好开发保障基础工作。文化行政机构、非物质文化保护中心、博物馆等机构可以立足自身资源独立或联合开发档案信息产品。例如,利用各类档案制作史料汇编,利用各类照片档案制作凤阳花鼓宣传画册,利用节庆活动档案制作凤阳花鼓纪念册,利用文物档案布置凤阳花鼓主题展陈。

### (二) 社会需求

社会需求推动了凤阳花鼓非物质文化遗产档案信息资源的开发利用。随着人们对非物质文化遗产保护意识的提高,对凤阳花鼓等传统艺术的关注也在逐渐增加。为了满足社会对凤阳花鼓的了解、研究和传承的需求,相关机构和部门加强了对凤阳花鼓非物质文化遗产档案信息资源的收集、整理和开发利用工作。

社会需求促进了凤阳花鼓非物质文化遗产档案信息资源的多元化发展。不同的社会群体对凤阳花鼓有着不同的需求和期望,比如学者需要深入研究其历史渊

源和艺术特点,艺术家需要从中汲取创作灵感,普通民众则希望通过欣赏表演来感受传统文化的魅力。这些多元化的需求促使凤阳花鼓非物质文化遗产档案信息资源在内容、形式和载体等方面不断丰富和发展。

社会需求促进了凤阳花鼓非物质文化遗产档案信息资源的共享与交流。为了满足社会对凤阳花鼓等非物质文化遗产的国内外交流与合作的需求,相关机构和部门积极开展对外交流与合作,推动凤阳花鼓走向世界,与世界各地的非物质文化遗产进行互动交流,实现资源共享和互利共赢。

(三) 开发理念

对凤阳花鼓非物质文化遗产档案信息资源的开发,应当以社会主义先进文化为指引。

对凤阳花鼓非物质文化遗产档案信息资源的重视和保护,体现了对中华优秀传统文化的尊重和自信。这种文化自信是社会主义先进文化的重要组成部分,有助于增强国家文化软实力和中华文化影响力。通过对凤阳花鼓的传承与发展,可以弘扬中华民族的优秀传统文化,激发民族自豪感和认同感。

在社会主义先进文化的引领下,凤阳花鼓非物质文化遗产档案信息资源的开发利用注重创新发展的理念。通过运用现代科技手段,对凤阳花鼓的表演形式、音乐曲谱、舞蹈动作等进行数字化处理和再现,推动其与时俱进,满足当代观众的审美需求。

对凤阳花鼓非物质文化遗产档案信息资源的开发,体现社会和谐的价值观。当代凤阳花鼓的唱词内容多涉及人民生活和社会现象,通过幽默诙谐或抒情优美的表达方式,传递出社会和谐、家庭和睦、人际友善等积极向上的价值观。这些价值观与社会主义先进文化所倡导的社会和谐理念相契合,有助于营造良好的社会氛围。

对凤阳花鼓非物质文化遗产档案信息资源的开发,体现以人为本的发展思想。在开发利用凤阳花鼓非物质文化遗产档案信息资源的过程中,注重以人为本的发展思想。通过保护传承人的权益、提供公众参与的平台等方式,尊重人民群众的主体地位和首创精神,满足人民群众日益增长的精神文化需求。

(四) 开发成本

凤阳花鼓非物质文化遗产档案信息资源的开发成本涉及多个方面,包括人力、

物力、财力和时间等资源的投入。

开发成本直接影响凤阳花鼓非物质文化遗产档案信息资源开发的深度与广度、技术应用与创新、可持续性与长期规划、服务质量与公众参与等。在开发深度与广度方面，开发成本直接限制了凤阳花鼓非物质文化遗产档案信息资源的开发深度和广度。成本较高时，可能只能对部分重点或易于获取的档案进行开发，而难以全面深入挖掘所有相关档案资源。这可能导致一些珍贵或具有潜在价值的档案被遗漏。在技术应用与创新方面，开发成本中的技术投入部分决定了能够采用何种先进技术手段进行档案信息资源的开发。如果成本有限，可能无法引入最新的数字化技术、虚拟现实技术、人工智能技术等，从而影响档案信息资源的呈现方式和利用效果。在可持续性与长期规划方面，如果初期投入巨大而后期资金不足，可能导致开发项目中断或无法持续更新维护，从而影响档案资源的长期保存和持续利用。在服务质量与公众参与方面，开发成本也会间接影响到为公众提供的服务质量和公众的参与度。成本限制可能导致服务设施不完善、宣传推广不足等问题，进而降低公众对凤阳花鼓非物质文化遗产档案信息资源的兴趣和参与度。

## 二、正确处理凤阳花鼓非物质文化遗产档案信息资源开发与保护的关系

凤阳花鼓非物质文化遗产档案信息资源开发在文化传承、学术研究、教育普及、旅游推广和社会和谐等方面都具有重要的现实意义。在开发过程中，需要处理好与保护之间的关系，既要让凤阳花鼓档案信息资源得到广泛认可，又要把握开发的程度，不对原生态的凤阳花鼓造成破坏。

在进行开发时，一方面，要做到深入挖掘丰富的凤阳花鼓档案信息资源，使其在开发与传播的过程中得到进一步传承延续，在新的时代背景下焕发新的生命力。另一方面，要强化保护意识，制定科学的开发策略，防止盲目开发和过度开发，避免破坏凤阳花鼓档案实体，更不能任意篡改和歪曲凤阳花鼓档案的内容和特征。

在进行开发时，还应注意信息安全问题。随着档案的数字化和网络化，凤阳花鼓档案信息面临网络攻击的风险，有些信息被未经授权的人员获取或泄露，可能会对文化安全造成威胁。另外，要平衡好凤阳花鼓艺术保密与传承的关系，应当建立

知识产权保护制度,确保原创者和传承者能够享受到合法的权益,激发他们的积极性和创造性,加强传承人的培养和选拔工作,选拔出真正具备传承潜力和资质的传承人,确保技艺的精准传承。

在开发过程中应充分尊重凤阳花鼓的文化内涵,保证曲谱档案内容的纯洁性。凤阳花鼓体现了人类文化的多样性,是人们在长期的历史发展过程中形成的独特精神风貌,体现了人们对生活的热爱,以及对未来的乐观向往。面对商业化的冲击以及外来文化的影响,应尽可能避免丧失原真性,保持凤阳花鼓的独特性和纯洁性。

## 三、凤阳花鼓非物质文化遗产档案信息资源开发策略

非物质文化遗产档案作为文化遗产的物质依托,是珍贵的文化资源。对非物质文化遗产档案进行开发利用是实现其资源价值的重要途径。在进行凤阳花鼓非物质文化遗产档案信息资源开发时,可采取以下策略。

### (一) 公益性为主的开发

凤阳花鼓非物质文化遗产档案的开发和管理应以保护和传承文化遗产、促进社会公益事业为首要目标。凤阳花鼓保护、传承单位多为公益性事业单位或社会团体,如凤阳县文化馆、滁州学院等,理应以公益开发为主。

公益开发的形式主要包括展览、陈列、在线展示等。例如,由贵州省档案局和上海市档案局联合举办的"黔姿百态——贵州省国家级非物质文化遗产档案展",通过采用大量的档案文献、照片和实物,生动形象地展现了贵州省最具代表性的国家级非物质文化遗产,进一步增进了民众对中国非物质文化遗产的了解和认识。随着互联网技术的发展,非物质文化遗产档案的在线展示已经成为一种非常便捷和高效的开发形式。在线展示非物质文化遗产档案可以通过建设专门的非物质文化遗产网站或者在已有的网站上设立非物质文化遗产板块来实现,发布非物质文化遗产项目的图文和视频资料,介绍非物质文化遗产的历史、技艺和传承人的故事,甚至可以进行虚拟展览和互动体验,使得公众可以在线感受非物质文化遗产的魅力。此外,非物质文化遗产档案的在线展示还可以借助现代社交媒体平台进行传播。

滁州市非物质文化遗产展览馆专门设立了凤阳花鼓展示区,展示了大量与凤阳花鼓相关的文物和资料。在展示区中,观众可以欣赏到传统的凤阳花鼓表演道具,如鼓、锣、镲等,还可以看到一些历史悠久的凤阳花鼓曲目,如《凤阳歌》《鲜花调》等。此外,展示区还通过文字、图片和音像资料等形式,介绍了凤阳花鼓的历史渊源、传承发展以及技艺特点等。

2011年,凤阳花鼓永久性入驻成都国际非物质文化遗产博览园,这是国际非物质文化遗产节的永久载体和生产性保护的永久性平台,是在联合国教科文组织的大力促进下,为非物质文化遗产的保护与发展打造的具有创造性、前瞻性、国际性的全新平台。这次入驻的"凤阳花鼓"主要分为文字、图片、音像和歌曲等种类,展示了《王三姐赶集》《凤阳是个好地方》等一批代表性强、流传久远、人们耳熟能详的凤阳花鼓传统曲目和音像图文资料。

## (二)适度的商业开发

在非物质文化遗产档案开发过程中,可以通过商业手段来促进档案的保护和传承。例如,将一些具有较高价值的非物质文化遗产档案进行数字化处理,通过授权使用、版权转让等方式与相关企业、机构合作,实现档案资源的商业化利用。同时,也可以通过举办展览、文化创意产品开发等方式,将非物质文化遗产档案转化为具有市场价值的文化产品,吸引更多社会资源投入(图4.10)。

图4.10 滁州学院凤阳花鼓文创产品(王亚斌摄)

凤阳花鼓档案信息资源的商业开发可以采取多种形式,全面梳理凤阳花鼓档案中的历史、文化、技艺、传承等各个方面的信息,通过提取凤阳花鼓档案内容,进行演艺表演、文化旅游线路打造、花鼓元素商品开发、数字创意产业发展等。商业开发过程中应注重保持其传统特色和文化内涵,结合现代市场需求和创新理念,推动非物质文化遗产与商业的良性结合,实现其经济价值和社会价值的双赢。在商业利用过程中,应充分考虑非物质文化遗产档案的特殊性质和文化价值,避免过度商业化和滥用,确保商业利用符合法律法规和道德规范,尊重知识产权和原创精神,保障各方合法权益。

在《滁州市凤阳县文化和旅游业发展"十四五"规划》中,提出以"一心为引领",即打造凤阳文化休闲县城。实施"凤阳住一晚"计划,以明中都遗址公园为核心载体空间,包括非物质文化遗产展示中心、云霁社区中心、明中都游客中心、钟楼、大明门、洪武门、承天门、七曜桥、明中都博物馆、五凤楼等,联动洪武公园、武英公园、文华公园、体育公园、滨河公园、东安门公园等十大公园,以及奥体中心和凤阳花鼓大剧院常态化演艺,打造"夜游中都"不夜城。凤阳花鼓大剧院常态化演艺将能发挥更大的经济效益和社会效益。在进行凤阳花鼓表演时,要充分利用和参考相关的档案资料。这些档案可包括传统曲目、表演技艺、历史背景、文化内涵等方面的记录和信息。具体来说,以档案为基础的演艺活动可以包括以下几个方面:

(1) 曲目复原与传承:通过查阅档案,可以了解凤阳花鼓的传统曲目和表演方式。基于这些档案资料,可以复原一些已经失传或濒临失传的曲目,并传承给新一代的艺人。

(2) 技艺挖掘与提升:档案中可能记录了凤阳花鼓的独特表演技艺和精髓。通过对这些技艺的深入挖掘和学习,艺人们可以不断提升自己的表演水平,使凤阳花鼓的演艺更加精湛和传神。

(3) 历史再现与情境表演:凤阳花鼓作为一种具有悠久历史的民间艺术,其表演往往与特定的历史背景和文化环境相关联。通过参考档案中的历史记录,可以再现当时的表演场景和情境,使观众更加深入地了解和体验凤阳花鼓的历史韵味。例如,乾隆二十二年(1757年)乾隆皇帝第二次南巡后,徐扬绘成《盛世滋生图》(俗称《姑苏繁华图》)一卷,描绘了在苏州狮山之前表演著名时剧《打花鼓》的场景(图4.11)。在进行情境表演时,可以深度编排,再现这一繁华景象。

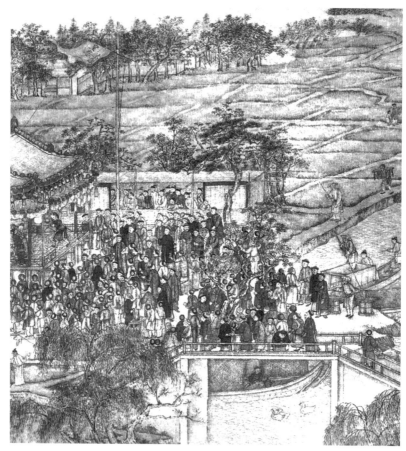

图 4.11　(清)徐扬《盛世滋生图·打花鼓》(现藏于辽宁省博物馆)[①]

（4）文化内涵挖掘与阐释：档案资料可以帮助人们更加深入地了解凤阳花鼓的文化内涵和价值。通过对档案的研究和解读，可以挖掘出凤阳花鼓所蕴含的地方特色、民俗风情、价值观念等，为演艺活动提供更加丰富的文化支撑。

以档案为基础的演艺活动不仅有助于保护和传承凤阳花鼓非物质文化遗产，还能提升演艺的品质和内涵，使观众获得更加深入和全面的艺术体验(图 4.12)。以档案为基础的演艺方式也符合文化遗产保护的原则和要求，有助于推动活态传承和可持续发展。

---

[①] 夏玉润,高寿仙.凤阳花鼓全书:文献卷[M].合肥:黄山书社,2016:5.

图4.12 2020年8月竣工的凤阳花鼓大剧院(王亚斌摄)

(三) 加强编研利用开发

《"十四五"全国档案事业发展规划》指出,要加大档案资源开发力度,通过展览陈列、新媒体传播、编研出版、影视制作、公益讲座等方式,不断推出具有广泛影响力的档案文化精品。非物质文化遗产的档案编研是一个综合性、科学性的研究过程。它涉及档案管理部门对公众信息需求的深入分析,以及对非物质文化遗产馆藏和档案内容的综合考量。非物质文化遗产档案是一种新兴的档案门类,"具有较强的专业性,包括文学、音乐、舞蹈等丰富的内容和纸质、光盘等多样载体。传统的编研方式显然不能与之相适应,而必须运用'大编研'的理念指导编研工作。'大编研'理念突破了档案馆个体及其馆藏量和范围的局限,编纂者多元化,载体、形式、内容多样化,是一种强调和重视理论研究水平的编研形式。在'大编研'的理念下,档案部门应当应势而为,结合新技术创造新的编研方式加强非物质文化遗产档案编研工作,除传统的文字、图片编研,还应通过可视化技术,形成集图文声像于一体的生动形象的精品档案编研成果"。① 通过对凤阳花鼓非物质文化遗产档案的深入研究、编纂和整理,运用虚拟现实技术(VR)、增强现实技术(AR)等可视化技术,全方面多角度展现凤阳花鼓说唱表演艺术和发展流变及不同时代人们的生活状

---

① 王亚斌.滁州市非物质文化遗产档案资源开发策略[J].滁州学院学报,2018,20(3):135.

况,扩大档案工作的社会影响,更好地挖掘和呈现这一非物质文化遗产的价值,促进保护和传承。

多年来,有关凤阳花鼓的图书已出版多部,如《凤阳花鼓全书》《凤阳花鼓歌曲选》《凤阳花鼓的文化人类学探索》《凤阳花鼓的历史渊源与当下音乐审美的价值趋向研究》《原生态凤阳花鼓曲目研究》《凤阳花鼓传天下——孙凤城凤阳花鼓传承图鉴》《凤阳花鼓女传奇》《活页器乐曲(口琴-1)——凤阳花鼓》《〈凤阳花鼓〉调在闽地的流变》等,取得了广泛的社会影响。

目前,利用新技术对凤阳花鼓非物质文化遗产档案进行编研还比较欠缺,一些档案工作者对凤阳花鼓的知识了解还不多,都在一定程度上影响到编研的质量。这在客观上要求档案部门必须加强对档案工作者相关的知识培训,建立人才库,建立激励机制,深化与非物质文化遗产中心、项目所属保护单位乃至代表性传承人的协作。

### (四) 大力开展普及性开发

普及性开发主要是指通过各种手段和方式,将凤阳花鼓非物质文化遗产档案中蕴含的文化信息和价值向更广泛的人群进行传播和推广,以提高公众对凤阳花鼓非物质文化遗产的认知和保护意识(图 4.13)。在普及性开发中,要采取一些群众喜闻乐见的形式,能够满足群众的基本需求(图 4.14)。利用现代技术手段,将凤阳花鼓档案进行数字化处理,制作成多媒体展示内容,让观众能够身临其境地体验凤阳花鼓的魅力和内涵。充分利用社交媒体平台,发布与凤阳花鼓档案相关的内容,如故事、图片、短视频等,可以吸引更多年轻人关注。

近年来,凤阳县开展凤阳花鼓进校园、进社区、进乡村、进景区等系列活动1000 余场,充分发挥了繁荣乡村文化产业、助力乡村振兴的重要作用,群众精神文化生活得以丰富。2023 年,凤阳县文化和旅游局、凤阳县文化馆、凤阳县非物质文化遗产保护中心组织凤阳花鼓传承人和爱好者,共同编创完成了全国首套凤阳花鼓"工间课间操",在全县机关、企事业单位和学校进行推广。凤阳花鼓"工间课间操"巧妙地把凤阳花鼓表演形式与凤阳民歌音乐相结合,将凤阳花鼓舞蹈动作融入"工间课间操",既能强身健体,又能起到宣传推广凤阳花鼓的作用。

第四章　凤阳花鼓非物质文化遗产建档保护措施

图 4.13　1979 年,受到毛主席、周总理接见的欧家林在凤阳县燃灯中学辅导文艺宣传队(朱力、陈铳中摄)①

图 4.14　2023 年 6 月,滁州学院创编的全国首套凤阳花鼓"课桌课间操"亮相安徽省滁州市琅琊路小学(周子翔摄)

① 滁州市文化广电新闻出版(版权)局.国家级非物质文化遗产代表性传承人推荐表(欧家林)[Z].2011:7.

## （五）实施富有特色的专题开发

在进行专题开发前,关注有关凤阳花鼓的大事、要事,明确开发的目标和定位,包括所要展示目标受众、传播渠道等。这有助于在后续开发中保持方向的一致性和有效性。例如,在一些大型节庆活动、文艺演出之后,根据凤阳花鼓活动档案,精选凤阳花鼓的经典曲目和演出录音,制作成音乐专辑,让更多人欣赏到凤阳花鼓的音乐魅力;通过对凤阳花鼓的演出档案进行整理,可以推出演出视频,让人们了解凤阳花鼓的表演形式和精彩曲目,感受凤阳花鼓的独特魅力。

2023年,凤阳县文化馆专家学者编写的凤阳花鼓教材《花鼓传天下》由安徽画报社出版。这是一部根据传承人孙凤城档案资料实施的富有特色的专题开发成果,是一部关于孙凤城的凤阳花鼓传承图鉴,具体介绍了孙凤城的简历,凤阳花鼓拿法、打法、步法、身法等,以及凤阳花鼓进校园活动等。

# 第五章 建立凤阳花鼓非物质文化遗产口述档案

口述档案是非物质文化遗产档案的一种重要形式。非物质文化遗产具有"群体记忆、口传心授"的特点,随时面临着"人走技失""人亡档失"的困境,因而在非物质文化遗产保护的过程中,建立口述档案具有重要意义。

当前,凤阳花鼓非物质文化遗产档案中,多为政府部门工作记录,还缺乏口述档案。通过田野调查的方法,对凤阳花鼓知情者和当事者进行采访,收集和建立凤阳花鼓口述实录,形成口述档案。通过他们的口述,我们可以了解到凤阳花鼓非物质文化遗产的历史渊源、传承脉络、艺术特点、文化内涵等方面的信息,这对于保护、传承和弘扬凤阳花鼓非物质文化遗产具有重要意义。

## 第一节 凤阳花鼓口述档案的价值与作用

谢伦伯格的"文件双重价值理论",也称为"文件双重价值论",是由美国档案学者谢伦伯格在20世纪50年代提出的。这一理论认为,公共文件具有两种不同的价值,一是对原形成机关的第一价值,二是对其他机关和个人利用者的第二价值。第一价值体现了文件对形成机关工作事务的有用性,包括行政管理价值、法律价值、财务价值和科技价值;而第二价值则体现了文件对其他机关和个人利用者的有用性,包括证据价值和情报价值。[①] 这一理论与我国档案学者提出的档案近期查考价值和远期文化价值的鉴定理论基本相同。凤阳花鼓口述档案的价值主要体现

---

① T. R. 谢伦伯格. 现代档案:原则与技术[M]. 黄坤坊,等,译. 北京:中国档案出版社,1983:150.

在证据价值和情报价值。凤阳花鼓口述档案就是专门人员为了保护和传承凤阳花鼓非物质文化遗产的需要,通过对凤阳花鼓传承人、热心凤阳花鼓艺术事业的当事人或知情人的口头访谈而取得的具有原始记录作用和保存价值的经过整理归档的录音、录像、照片及转录文字等口述记录。

## 一、凤阳花鼓口述档案的证据价值和情报价值

### (一)凤阳花鼓口述档案的证据价值

谢伦伯格提出的档案证据价值理论认为,档案作为历史的原始记录,具有独特的证据价值。他强调了档案作为证据的可靠性、客观性和真实性,认为档案是证明历史事实、法律权益和行政决策等方面的重要依据。

凤阳花鼓口述档案具有证据价值,是因为在访谈、采集与整理口述档案的过程中,建档人员对口述人的采访记录是一种原始记录,这些记录未经加工或修改,直接反映了口述人对于凤阳花鼓相关话题的陈述和观点。这些原始记录具有较高的真实性和可信度,多位口述人的口述档案可以相互印证,口述档案与实物证据相互补充。因而,凤阳花鼓口述档案可以作为证明某些事实或观点的证据,体现证据价值。对凤阳花鼓传承人、热心凤阳花鼓艺术事业的当事人或知情人进行采访,将各种记录整理归档后就可以成为后人认识或传承凤阳花鼓的依据。

### (二)凤阳花鼓口述档案的情报价值

谢伦伯格的档案情报价值理论认为,档案作为一种信息资源,具有情报价值,可以为各种决策提供重要的参考和支持。他强调了档案情报价值的独特性、重要性和实用性,认为档案是获取情报、解决问题和推动创新的重要途径。

凤阳花鼓口述档案的情报价值主要是指凤阳花鼓口述档案对社会的价值,这种价值主要是通过参考作用表现出来的。凤阳花鼓口述档案作为一种信息源,其内容在社会活动中的作用是不可忽视的。

由于凤阳花鼓是中国传统文化中的重要组成部分,许多人在成长过程中都会接触到这种艺术形式,从而形成自己的个人记忆。对于一些人来说,凤阳花鼓可能是他们童年时期的美好回忆。他们可能曾经在家庭聚会、庆祝活动或节日庆典中

听到过凤阳花鼓的演奏,那种独特的旋律给他们留下了深刻的印象。随着时间的推移,这些记忆逐渐成为他们成长历程中的宝贵财富,也成为他们对凤阳花鼓这种传统文化形式的深厚感情和认同的来源。对于另一些人来说,凤阳花鼓可能是他们职业生涯中的一部分。这些人可能是凤阳花鼓的传承人、表演者或研究人员,他们通过长期的学习和实践,对凤阳花鼓有着深刻的理解和掌握。他们的个人记忆可能与技艺的磨练、表演的经历以及研究的成果紧密相关,这些记忆成为他们职业生涯中的重要支撑和动力来源。无论是哪种情况,凤阳花鼓的个人记忆都具有独特的价值和意义。

除个体以外,旅游部门在凤阳花鼓口述档案中有可能发现丰富的旅游价值,从而发掘出具有吸引力和文化内涵的新旅游项目。凤阳花鼓作为一种具有独特的文化内涵和艺术魅力的艺术表现形式,文化部门在凤阳花鼓口述档案中发现文化认同价值,有助于增强人们对凤阳花鼓的认同感和归属感,促进文化认同和传承。

## 二、凤阳花鼓口述档案的具体作用

口述档案是微史料的一种。微史料是指那些具体而细致的历史材料,它们可以提供历史的细节和侧面,帮助人们更深入地了解历史事件和人物。口述档案作为人们口述历史的记录,包含了大量的个人信息、亲身经历和见闻,可以提供丰富的历史细节和场景。这些口述记录可以提供对历史事件和人物的不同视角和解释,有助于人们更全面地理解历史,所以凤阳花鼓口述档案具有微史料的作用。

(一)凤阳花鼓口述档案提供了生动而原始的素材

凤阳花鼓口述档案中的个人经历和见闻,往往包含了大量的具体细节和场景描述,可以使历史事件和人物变得更加生动和立体。通过听取口述者的讲述,人们可以感受到历史场景的氛围和情绪,更好地理解历史的真实性和复杂性。凤阳花鼓口述档案中的素材往往是第一人称的叙述,具有直接性和真实性的特点。口述者通过自己的语言表达和情感体验,可以更直接地传达历史事件和人物的信息,避免了传统历史文献中可能存在的客观描述和解释的限制。

凤阳花鼓口述档案是受访者基于亲历亲闻的事实叙述而成的,而不是基于文献或传说进行推测或演绎的,具有较高的真实性和可信度。凤阳花鼓口述档案的录音、文字整理稿也经过访谈双方的签字,在程序上讲也是诚实可信的。受访者通过描述自己的亲身经历,为研究者提供了宝贵的原始素材,使研究者能够更深入地了解凤阳花鼓的历史和文化内涵。

### (二) 凤阳花鼓口述档案能为非物质文化遗产承载活态信息

"活态性"是非物质文化遗产的生命之源。非物质文化遗产是与日常生活紧密相连、以人为本的活态传承,强调实践性和创新性。凤阳花鼓的代代相传就是一种活态传承。凤阳花鼓口述档案记录着传承人的声音、被传承人的声音、访谈者的声音。这些声音在官方文件里或民间文本中没有记录,当有人开启口述档案的这些声音记录时,可以通过口述档案承载的活态信息去学习凤阳花鼓的艺术知识。

### (三) 凤阳花鼓口述档案为学术研究提供民间素材

凤阳花鼓口述档案在官方档案资料有限的情况下,理应成为研究凤阳花鼓的重要史料。正如薛鹤婵所说:"官方对于普通民众的记载是有限的,而口述档案给了我们一个机会:把历史恢复成普通人的历史,并使历史和现实密切地联系起来,增添了几分平民化色彩。历史不再是上层社会和社会精英的历史,也是不同阶层的历史,也是社会边缘人的历史。"[①]由于凤阳花鼓口述档案包括大量的人类学知识,这就为人类学研究提供了有用的资料。正如荷兰莱顿大学艺术史咨学院威尔弗里德·范·丹姆所说:"艺术人类学和美学的基本任务之一,就是记录不同文化中的艺术知识,记录各种人群中的非物质文化遗产,比较民族志数据,以便建立并解释不同民众看待艺术创作和艺术特性及其效果的异同。"[②]

---

① 薛鹤婵.论口述档案发展的合理性[J].大众文艺(理论),2009(19):236.
② 项江涛.非物质文化遗产保护力避忽视潜在价值[EB/OL].[2012-07-27].http://www.artanthropology.com/mshow.aspx?id=1195&cid=10.

## 第二节 凤阳花鼓口述档案的现状

近年来,随着非物质文化遗产保护意识的提高,凤阳花鼓口述档案的收集和整理工作逐渐受到重视。

### 一、收集与整理

一些媒体、文化机构、学者和爱好者开始积极走访凤阳花鼓的传承人,通过录音、录像、文字记录等方式,将他们的口述资料保存下来。这些口述档案不仅记录了凤阳花鼓的历史渊源、表演技艺和传承经历,还反映了传承人的生活状态和情感世界,为后人提供了宝贵的学习和研究资料。

2018年,安徽省非物质文化遗产中心按照文化和旅游部对非物质文化遗产保护的有关要求,为切实做好对国家级非物质文化遗产传承工作的全面性保护和抢救工程,对凤阳花鼓国家级传承人孙凤城进行抢救性采录口述历史,搜集资料,走访见证人。安徽省非物质文化遗产中心赴滁州学院、安徽科技学院、滁州城市职业学院、凤舞艺术培训中心等孙凤城经常传承凤阳花鼓的地方,实地采访、拍摄、记录,完成抢救性口述历史的拍摄工作。这次拍摄采录数据将永久存入文化和旅游部数据库。

2018年,"中国妇女报·中国女网"记者王蓓采访安徽凤阳三代"花鼓女",记录她们绵延数十年的"花鼓"故事,追寻个人命运与国家发展之间紧密相连的轨迹。王蓓采写完成《三代"花鼓女"见证小岗四十年变迁》一文,通过"花鼓老艺人"邓凡兰、"花鼓疯子"肖庆红和让花鼓艺术走进学校的吴晓彤,展现了改革开放40年来小岗村的发展变迁。

### 二、保存与传承

凤阳花鼓口述档案主要以数字化形式保存在各类文化机构和研究单位中。这

些机构通过建立数据库、整理出版书籍和音像制品等方式,使口述档案得以长期保存和广泛传播。同时,一些传承人也积极参与到口述档案的传承工作中,他们通过开设培训课程、举办讲座和展览等方式,将凤阳花鼓的表演技艺和文化内涵传授给年轻一代。

### 三、利用与开发

随着科技的发展,凤阳花鼓口述档案的利用和开发方式也越来越多样化。一些文化机构和研究单位将口述档案与互联网、虚拟现实等技术相结合,打造出具有交互性和沉浸感的数字化展示平台,使观众能够更直观地了解凤阳花鼓的历史和文化。此外,口述档案还为教学、文艺创作、影视制作和学术研究提供了丰富的素材。

凤阳花鼓口述档案也存在一些问题。首先,由于历史原因和传承人的老龄化,一些珍贵的口述资料可能面临失传的风险。其次,口述档案的整理和保存工作需要大量的人力、物力和财力支持,目前仍存在资金不足、人才匮乏等困难。最后,口述档案的开发和利用还需要进一步拓展思路和创新方法,以更好地满足公众的需求和期待。

## 第三节　凤阳花鼓口述档案的访谈准备与流程

质性研究是在自然情境下,采用访谈、观察、实物分析等多种资料收集方法,对研究现象进行深入的整体性探究,从原始资料中形成结论和理论,通过与研究对象互动,对其行为和意义建构获得解释性理解的一种活动。凤阳花鼓口述访谈属于这种质性研究方法。"如果我们借助于社会学、社会科学有关质性研究的方法讨论,并且把口述史研究的口述访谈方法转化为具有质性研究特征的访谈方法,就不难发现口述史研究所依赖的口述访谈方法,实际上就是一种质性研究……其中,最具代表性的质性研究方法就是深度访谈。它着眼于研究者和被研究者在日常生活

中对意义的描述及诠释。"①

在建立凤阳花鼓口述档案的过程中,要严格遵守质性研究规程,通过广泛、深入的访谈搜集与凤阳花鼓非物质文化遗产相关的民间经历。

## 一、凤阳花鼓口述档案的访谈准备

### (一) 凤阳花鼓知识的准备

凤阳花鼓口述档案主要访谈普通民众对凤阳花鼓在民间的保护、传承情况,以及民间的认同程度等。因此,参与建档或访谈的研究人员必须对凤阳花鼓非物质文化遗产知识有充分的了解。

访谈者必须掌握凤阳花鼓的基础知识,如凤阳花鼓产生的文化背景及原因。夏玉润认为:"凤阳花鼓就诞生、成长于这块民风淳厚的土地上。这里的古之遗风——以道家文化为主体的凤阳文化便是它成长的乳汁。正是在这种文化的哺育下,凤阳花鼓成为中华民族文化艺术大花园中的一株历经数百年历史风雨而百折不挠、坚韧不拔、随机应变、乐天知命的奇葩,并在贫困与苦难中不断成长壮大,最终闻名于中国、瞩目于世界。"②凤阳帝乡的崛起、衰落与苦难,明代凤阳大移民等,都促进了凤阳花鼓的产生。访谈者还要拓展凤阳花鼓专门知识,如凤阳花鼓中蕴含的曲艺知识、舞蹈知识等。

### (二) 保持开放心态

在凤阳花鼓访谈过程中,要保持开放心态,愿意倾听并尊重他人的观点,以帮助我们更好地理解别人的想法,促进有效的沟通和解决问题。不要过于固执己见或立即否定他人的意见。例如,对于凤阳花鼓的产生,每个人因为不同的背景、经历和观念可能会形成不同的观点,那么应当尊重这些差异。通过尊重他人、倾听、引导和保持专注,与被访谈者建立积极的互动关系,获取有用的信息,并展现出专业和负责任的态度。

---

① 李向平,魏扬波. 口述史研究方法[M]. 上海:上海人民出版社,2010:50-51.
② 夏玉润. 凤阳花鼓全书:史论卷(上)[M]. 合肥:黄山书社,2016:35.

### (三)确定受访人员

在选择受访人员时,要充分考虑凤阳花鼓非物质文化遗产的特点,选择关联度比较高的人员。

受访人员应当具有代表性、独特性、可靠性。受访人员口述凤阳花鼓内容、主要面貌应具有代表性。例如,以"凤阳歌"为主题进行访谈,受访人员能够全面口述"凤阳歌"的主要概况及其流传和流变情况。受访人员在其熟悉的领域也要具有代表性。例如,在选择凤阳花鼓非物质文化遗产传承人时,优先选择国家级传承人,其次是省级、市级传承人,再次是其他民间凤阳花鼓艺人。受访人员口述凤阳花鼓内容应当体现出独特性。凤阳花鼓具有独特的表演形式和技巧,表演时,通常由一人或二人自击小鼓和小锣伴奏,边舞边歌,展现出独特的艺术魅力和浓郁的地方特色。受访人员的可靠性体现在受访人员应当是传唱凤阳花鼓的亲历者、直接形成者。李扬新认为,口述档案是否符合"直接形成"这一规定,取决于口述者是否为直接参与当时历史活动的主体,档案信息是否由当时活动内容而产生。如果是非当事人的追忆,只能是历史活动的间接反映,因为他并非参与活动的主体。如果是当事人受其他人受其他资料影响而进行的叙述,也只是对社会活动的间接反映。因此,口述档案的产生应进行严格、谨慎的组织与规划。①

各级凤阳花鼓非物质文化遗产代表性传承人作为受访者的可靠性已被各级政府认可。另外,研究凤阳花鼓的权威人士,如夏玉润等,也应纳入访谈对象,他们不仅拥有凤阳花鼓专业知识,往往还是凤阳花鼓的重要知情者。

### (四)掌握受访人员的背景资料

在访谈过程中,掌握受访人员的背景资料是非常重要的,这将有助于访谈者更好地理解受访人员的观点、经历和动机,从而提出更有深度、更贴切的问题。在采访之前,尽可能多地了解受访人员的相关信息,包括他们的职业、教育背景、工作经历、成就、家庭情况等。这些信息可以通过搜索引擎、社交媒体、新闻报道、专业网站等途径获取。

---

① 李扬新."口述档案"争议的实质及启示[J]. 档案,2000(3):7-9.

### (五)拟定访谈提纲

访谈提纲是口述档案采集过程中的重要环节,直接关系到口述档案内容的价值。访谈提纲可以引导受访人员按照一个清晰、有条理的叙述方向进行讲述,避免跳跃、重复或无关紧要的信息。通过合理的问题设置,提纲能够促使受访人员深入思考和回忆,从而提供更有价值的信息。一个好的访谈提纲可以确保口述档案内容涵盖重要事件、人物、时间节点等方面,从而避免遗漏关键信息,确保信息的完整性,提高口述档案的历史价值和研究价值。当然,访谈提纲中的问题应当适度体现深度和针对性,能够引导受访人员分享他们的观点、感受、经历等,这将有助于揭示凤阳花鼓形成和传播的深层次原因和影响,提升口述档案的学术价值。总之,凤阳花鼓口述档案访谈计划的主题和总体目的是体现凤阳花鼓非物质文化遗产的多样化和独特性,要善于根据受访人员的特点有针对性地提出问题。凤阳花鼓口述档案访谈提纲见表5.1。

表 5.1 凤阳花鼓口述档案访谈提纲

| | |
|---|---|
| 访谈时间 | |
| 访谈地点 | |
| 受访人员 | |
| 访谈目的 | |
| 问题提纲 | 1. 开场与介绍<br>  1.1 访谈者自我介绍<br>  1.2 介绍访谈目的和内容<br>  1.3 询问受访者是否愿意参与访谈并签署知情同意书<br>2. 访谈内容<br>  2.1<br>  ……<br>3. 结束语与感谢<br>  3.1 对受访人员的参与表示感谢并请他们观看访谈记录<br>  3.2 介绍访谈内容的后续处理方式与使用权限<br>  3.3 希望受访人员继续关注和支持凤阳花鼓非物质文化遗产的保护工作 |

### （六）准备访谈物资

为了确保凤阳花鼓口述档案访谈的顺利进行,需要准备以下物资:

(1) 录音设备:包括录音机、话筒等,确保音质清晰,方便后续整理和分析。准备备用电池或充电器。

(2) 摄像设备:使用摄像机或手机进行拍摄,可同时记录访谈过程中的非语言信息,如受访者的表情、动作等。准备备用电池或充电器。

(3) 笔记本和笔:用于记录访谈过程中的要点、关键词和临时想法,以备后用。

(4) 知情同意书:提前准备好知情同意书,明确告知受访者访谈的目的、内容、处理方式等,并征得他们的同意。

(5) 道具或示范用品:准备一些与凤阳花鼓相关的道具或示范用品,如双条鼓、小锣、服装等,方便受访者在介绍时进行演示。

(6) 舒适的座椅和环境:为受访者提供一个舒适的座椅和环境,确保他们在访谈过程中放松、自在地分享掌握的凤阳花鼓信息。

## 附　凤阳花鼓口述档案访谈知情同意书

访谈时间:＿＿＿＿＿＿＿　　访谈地点:＿＿＿＿＿＿＿

**访谈目的:**

本次访谈旨在收集关于凤阳花鼓的口述档案,了解其历史、传承、表演形式等方面的信息,为保护和传承凤阳花鼓这一非物质文化遗产提供依据。为了确保访谈的顺利进行并保护受访者的权益,特制定本知情同意书。

**访谈内容:**

访谈将涉及凤阳花鼓的历史背景、传承与保护、表演形式与艺术特点、社会价值与文化意义等方面的内容。访谈过程中,可能需要受访者进行演示或分享个人经历和观点。

**访谈方式:**

访谈以面对面的方式进行,并全程录音和/或摄像。

**隐私权保护:**

访谈内容将严格保密,仅用于凤阳花鼓口述档案的采集和学术研究,不会用于

其他用途。

访谈录音和/或录像将妥善保存,并仅在必要时向相关人员展示,以确保信息的准确性和完整性。

受访者的姓名和个人信息将被保密,除非受访者同意公开。

受访者在访谈过程中可以随时要求暂停或终止录音和/或录像。

**使用权限:**

受访者同意访谈录音和/或录像被用于凤阳花鼓口述档案的保存和研究,并同意相关成果的发布与传播。

受访者有权在合理范围内使用访谈录音和/或录像的摘录或引用,但需注明来源。

受访者同意访谈内容的后续处理方式与使用权限,包括但不限于转录、整理、编辑和分析等。同意使用个人肖像。

**自愿参与:**

受访者是自愿参与本次访谈的,并已经充分了解访谈的目的、内容、方式和使用权限。受访者有权随时退出访谈,无需提供任何理由。

授权书中未授权的事项,需由访谈双方另行约定。授权书一式两份,受访者和访谈者各执一份。

受访者签名: 年 月 日
访谈者签名: 年 月 日

## 二、凤阳花鼓口述档案访谈流程

一个清晰的访谈流程可以确保访谈者在整个访谈过程中保持系统性,不会偏离主题或者遗漏重要信息。同时,它也可以确保访谈的有效性,即所获取的信息是准确和有用的。

### (一)预约访谈阶段

一旦确定了潜在的受访者,就要及时向他们发送一封预约邀请函。这封邀请函应该包括访谈者的姓名、联系方式、访谈目的、主题、预计访谈时间以及选择他们

作为受访者的原因。确保邀请言辞礼貌、专业且简洁明了。在发送预约邀请后,如果他们没有及时回复,访谈者可以通过电话或电子邮件等方式进行跟进,以确保他们已经收到邀请并考虑提出的请求。

（二）实施访谈阶段

访谈的实施是凤阳花鼓非物质文化遗产口述档案的核心。

实施访谈的步骤主要有见面问候,建立信任和尊重;准备录音(摄像)、记录材料;倾听和记录;追问和澄清;结束访谈。在整个访谈过程中,要注意保持专业和礼貌。

在访谈时,应注意掌握访谈技巧。首先应制造轻松愉悦的氛围,让受访者尽快打开记忆的阀门。入题的方法可以是受访者最近参加的有关凤阳花鼓保护、传承的活动,也可以是曾经参与的重要活动。在提问技巧方面,使用开放式问题,鼓励受访者提供详细和具体的回答,例如,"能谈谈你的具体经验吗?"对有疑问的问题,还应善于追问细节,获取深入而确定的信息。访谈过程中,还应控制访谈节奏,根据受访者的反应和回答,适当调整节奏,以保持流畅的对话。需要注意的是,有的凤阳花鼓传承人长期使用方言进行交流,作为访谈者应当能够接受方言,因为这也是活态传承的一种方式。

（三）结束访谈阶段

在访谈结束时,总结主要观点和发现,并与受访者分享理解和分析。向受访者对于凤阳花鼓口述档案的支持表示感谢,增强与受访者之间的关系,并为未来的合作打下基础。感谢的方式可以依情况而定,如酬金或酬礼,或宴请采访对象。同时向受访者提出,如果可能的话,是否愿意在未来保持联系。

访谈结束后与受访者在访谈地点留影,可以为口述访谈增添现场感,提高口述档案的可信度。这种做法有助于记录访谈的真实环境,展示受访者与访谈者之间的互动,从而增强对访谈过程的感知。结合访谈录音、访谈记录以及访谈照片,可以形成一份完整而丰富的口述档案。这种综合性的记录方式可以提供多个层面的信息,使读者或观众更全面地了解访谈的背景、内容。

结束访谈后提供反馈。在结束访谈后,整理笔记、录音或录像等,送交受访者进行确认和授权。

## 三、凤阳花鼓口述档案归档保存

访谈记录归档保存是确保访谈内容能够被长期保存、易于检索和利用的重要环节。凤阳花鼓口述档案应当包括口述访谈产生的所有记录,主要有口述访谈文字转录稿、录音、录像、访谈提纲等。对收集到的口述资料进行分类、编目和整理,建立专门的凤阳花鼓口述档案数据库。

凤阳花鼓口述档案归档保存工作主要有转录、整理和保存三个部分。转录的原则是忠实和完整。口述历史"一问一答,原话照录"的转录方式值得借鉴,"这具有三个优点,首先,保留了访谈时比较多的口语形式,因此,比较容易回溯到实际访问的互动情景,同时也便于日后重新查询录音带的内容;其次,对于日后进行话语分析、文本分析或内容分析,提供了必要的方便"。[①] 在凤阳花鼓口述档案整理工作中,可以将其设置成一个单独的全宗,采用年度-类别-受访者复式分类法,按建档年度区分为凤阳花鼓传承人口述、权威人士口述、民间艺人口述等大类,再进行排列、装盒等工作。在保存工作方面,除妥善保管好纸质口述档案外,还应将数字化录音文件保存在可靠的存储介质上,如硬盘或云存储平台。这些物理媒介应存储在安全、干燥和防火的环境中,以确保其长期保存和可用性。同时,创建录音、录像文件的备份和复制,以防止原始录音的丢失或损坏。

做好凤阳花鼓口述档案工作,应建立口述档案收集机制,通过定期组织对凤阳花鼓传承人、专家、学者、艺人的访谈,利用录音、录像、文字记录等方式,全面、系统地收集他们的口述资料,确保收集过程的合法性和规范性,尊重他们的意愿和权益,确保凤阳花鼓口述资料得到有效保护和传承,为后人留下宝贵的文化遗产。

---

① 李向平,魏扬波.口述史研究方法[M].上海:上海人民出版社,2010:212.

# 附 录

## 滁州市国家级非物质文化遗产代表性项目名录

| 序号 | 项目名称 | 项目类别 | 公布时间 | 申报地区或单位 |
|---|---|---|---|---|
| 1 | 凤阳花鼓 | 曲艺 | 2006(第一批) | 滁州市凤阳县 |
| 2 | 凤阳民歌 | 传统音乐 | 2011(第三批) | 滁州市 |

注:统计截至2024年3月,下同。

## 滁州市国家级非物质文化遗产代表性项目代表性传承人名录

| 序号 | 姓 名 | 性别 | 申报地区或单位 | 项目名称 | 类 别 | 批 次 |
|---|---|---|---|---|---|---|
| 1 | 孙凤城 | 女 | 滁州市凤阳县 | 凤阳花鼓 | 曲艺 | 第二批 |
| 2 | 欧家林 | 女 | 滁州市 | 凤阳民歌 | 传统音乐 | 第五批 |

# 滁州市省级非物质文化遗产代表性项目名录

| 序号 | 项目名称 | 项目类别 | 申报地区或单位 | 批次 | 公布时间 |
|---|---|---|---|---|---|
| 1 | 丰收锣鼓 | 传统音乐 | 滁州市明光市 | 第二批 | 2008年12月 |
| 2 | 凤阳民歌 | 传统音乐 | 滁州市凤阳县 | 第二批 | 2008年12月 |
| 3 | 凉亭锣鼓 | 传统音乐 | 滁州市定远县 | 第三批 | 2010年7月 |
| 4 | 全椒民歌 | 传统音乐 | 滁州市全椒县 | 第四批 | 2014年5月 |
| 5 | 楼西回民锣鼓 | 传统音乐 | 滁州市凤阳县 | 第五批 | 2017年11月 |
| 6 | 凤阳唢呐 | 传统音乐 | 滁州市凤阳县 | 第六批 | 2022年5月 |
| 7 | 南谯民歌 | 传统音乐 | 滁州市南谯区 | 第六批 | 2022年5月 |
| 8 | 卫调花鼓（凤阳花鼓戏） | 传统舞蹈 | 滁州市凤阳县 | 第一批省级扩展项目 | 2008年12月 |
| 9 | 秧歌灯 | 传统舞蹈 | 滁州市来安县 | 第一批 | 2006年12月 |
| 10 | 手狮灯 | 传统舞蹈 | 滁州市来安县 | 第二批 | 2008年12月 |
| 11 | 手狮灯 | 传统舞蹈 | 滁州市全椒县 | 第五批（扩展项目） | 2017年11月 |
| 12 | 二龙戏蛛 | 传统舞蹈 | 滁州市定远县 | 第三批 | 2010年7月 |
| 13 | 流星赶月 | 传统舞蹈 | 滁州市明光市 | 第三批 | 2010年7月 |
| 14 | 八朵云 | 传统舞蹈 | 滁州市全椒县 | 第五批 | 2017年11月 |
| 15 | 雷官戏曲马灯 | 传统舞蹈 | 滁州市来安县 | 第六批 | 2022年5月 |
| 16 | 洪山戏 | 传统戏剧 | 滁州市来安县 | 第一批 | 2006年12月 |
| 17 | 凤阳花鼓 | 曲艺 | 滁州市凤阳县 | 第一批 | 2006年12月 |
| 18 | 端鼓 | 曲艺 | 滁州市明光市 | 第二批 | 2008年12月 |
| 19 | 白曲 | 曲艺 | 滁州市来安县 | 第二批 | 2008年12月 |
| 20 | 凤画 | 传统美术 | 滁州市凤阳县 | 第一批 | 2006年12月 |

续表

| 序号 | 项目名称 | 项目类别 | 申报地区或单位 | 批　次 | 公布时间 |
|---|---|---|---|---|---|
| 21 | 天官画 | 传统美术 | 滁州市天长市 | 第二批 | 2008年12月 |
| 22 | 剪纸（滁州剪纸） | 传统美术 | 滁州市 | 第六批（扩展项目） | 2022年5月 |
| 23 | 滁菊制作技艺 | 传统技艺 | 滁州市 | 第二批 | 2008年12月 |
| 24 | 甘露饼制作技艺 | 传统技艺 | 滁州市天长市 | 第五批 | 2017年11月 |
| 25 | 老明光酒酿造技艺 | 传统技艺 | 滁州市明光市 | 第六批 | 2022年5月 |
| 26 | 马厂羊肉面制作技艺 | 传统技艺 | 滁州市全椒县 | 第六批 | 2022年5月 |
| 27 | 马岗烧伤疗法 | 传统医药 | 滁州市明光市 | 第六批 | 2022年5月 |
| 28 | 走太平 | 民俗 | 滁州市全椒县 | 第一批 | 2006年12月 |
| 29 | 天长孝文化 | 民俗 | 滁州市天长市 | 第二批 | 2008年12月 |
| 30 | 琅琊山初九庙会 | 民俗 | 滁州市琅琊区 | 第二批 | 2008年12月 |
| 31 | 南谯二郎庙会 | 民俗 | 滁州市南谯区 | 第五批 | 2017年11月 |

# 滁州市省级非物质文化遗产代表性项目代表性传承人名录

| 序号 | 姓　名 | 性别 | 申报地区或单位 | 项目名称 | 类　别 | 备　注 |
|---|---|---|---|---|---|---|
| 1 | 程文林 | 男 | 滁州市明光市 | 丰收锣鼓 | 传统音乐 | 第四批 |
| 2 | 欧家林 | 女 | 滁州市凤阳县 | 凤阳民歌 | 传统音乐 | 第四批 |
| 3 | 李教泰 | 男 | 滁州市定远县 | 凉亭锣鼓 | 传统音乐 | 第四批 |
| 4 | 茆帮霞 | 女 | 滁州市全椒县 | 全椒民歌 | 传统音乐 | 第五批 |
| 5 | 常贞玉 | 男 | 滁州市凤阳县 | 楼西回民锣鼓 | 传统音乐 | 第六批 |

续表

| 序号 | 姓　名 | 性别 | 申报地区或单位 | 项目名称 | 类　别 | 备　注 |
|---|---|---|---|---|---|---|
| 6 | 焦天珍 | 女 | 滁州市凤阳县 | 凤阳民歌 | 传统音乐 | 第六批 |
| 7 | 谭　建 | 男 | 滁州市明光市 | 流星赶月 | 传统舞蹈 | 第四批 |
| 8 | 章思林 | 男 | 滁州市来安县 | 秧歌灯 | 传统舞蹈 | 第四批 |
| 9 | 傅国先 | 男 | 滁州市来安县 | 手狮灯 | 传统舞蹈 | 第四批 |
| 10 | 张传英 | 女 | 滁州市凤阳县 | 卫调花鼓（凤阳花鼓戏） | 传统舞蹈 | 第四批 |
| 11 | 王再善 | 男 | 滁州市定远县 | 二龙戏蛛 | 传统舞蹈 | 第四批 |
| 12 | 韩正平 | 男 | 滁州市全椒县 | 手狮灯 | 传统舞蹈 | 第六批 |
| 13 | 吴德才 | 男 | 滁州市来安县 | 洪山戏 | 传统戏剧 | 第四批 |
| 14 | 顾红霞 | 女 | 滁州市来安县 | 洪山戏 | 传统戏剧 | 第四批 |
| 15 | 徐秀山 | 男 | 滁州市来安县 | 白曲 | 曲艺 | 第四批 |
| 16 | 李奋勤 | 女 | 滁州市来安县 | 白曲 | 曲艺 | 第四批 |
| 17 | 陆中和 | 女 | 滁州市凤阳县 | 凤阳花鼓 | 曲艺 | 第四批 |
| 18 | 史元林 | 女 | 滁州市凤阳县 | 凤阳花鼓 | 曲艺 | 第六批 |
| 19 | 肖庆红 | 女 | 滁州市凤阳县 | 凤阳花鼓 | 曲艺 | 第六批 |
| 20 | 吴文军 | 男 | 滁州市凤阳县 | 凤画 | 传统美术 | 第四批 |
| 21 | 吴德椿 | 男 | 滁州市凤阳县 | 凤画 | 传统美术 | 第四批 |
| 22 | 涂维良 | 男 | 滁州市凤阳县 | 凤画 | 传统美术 | 第五批 |
| 23 | 王金生 | 男 | 滁州市凤阳县 | 凤画 | 传统美术 | 第五批 |
| 24 | 王永龙 | 男 | 滁州市天长市 | 天官画 | 传统美术 | 第六批 |
| 25 | 张维武 | 男 | 滁州市凤阳县 | 凤画 | 传统美术 | 第六批 |
| 26 | 龚建国 | 男 | 滁州市 | 滁菊加工技艺 | 传统技艺 | 第四批 |
| 27 | 王立成 | 男 | 滁州市天长市 | 天官画 | 传统技艺 | 第四批 |

# 滁州市省级非物质文化遗产工坊名单

| 序号 | 经营主体、生产加工点名称 | 项目类别 | 依托非物质文化遗产项目名称及级别 |
|---|---|---|---|
| 1 | 滁州市金玉滁菊生态科技有限公司 | 传统技艺 | 滁菊制作技艺(省级) |

# 国家级中华优秀传统文化传承基地

2007年以来,滁州学院在深入发掘、整理、研究的基础上,先后成立凤阳花鼓研究所、花鼓艺术团,开设特色课程向学生传授花鼓技艺,在校内外交流演出,逐渐形成校园文化品牌,成为学校对外的一张名片。自2016年起,滁州学院先后获批滁州市非物质文化遗产传习基地、安徽省非物质文化遗产教育传习基地。2019年11月1日,滁州学院(凤阳花鼓项目)获批教育部2019年全国普通高校中华优秀传统文化传承基地。基地规划建设面积为800 $m^2$,已完成凤阳花鼓展厅和凤阳花鼓剧目创编排练厅建设,目前正在推进凤阳花鼓大师工作坊和凤阳花鼓数字媒体艺术保护库的建设。依托教育部、省、市、校四级传承平台建设,非物质文化遗产传承工作在滁州市、安徽省乃至全国都产生了较大影响,有力传承和传播了凤阳花鼓艺术。

# 滁州市省级非物质文化遗产传习基地名单

1. 滁州机电工程学校(凤阳凤画)
2. 滁州市小岗村旅游投资管理股份有限公司(凤阳民歌)

3. 凤阳花鼓艺术团（凤阳花鼓）
4. 全椒县江海小学（全椒民歌）
5. 滁菊生态科技有限公司（滁菊制作技艺）
6. 来安县德才洪扬戏剧团（洪山戏）

# 滁州市获批曲艺之乡、文化艺术之乡名单

| 序号 | 时间 | 地区 | 类别 | 评选单位 | 级别 |
|---|---|---|---|---|---|
| 1 | 2007 | 凤阳县 | 凤阳花鼓 | 中国文联、中国曲艺家协会 | 中国曲艺之乡 |
| 2 | 2009 | 凤阳县 | 凤阳花鼓 | 国家文化部 | 中国民间文化艺术之乡 |
| 3 | 2011 | 凤阳县 | 凤阳花鼓 | 安徽省文化厅 | 安徽民间文化艺术之乡 |
| 4 | 2011 | 全椒县 | 正月十六走太平 | 安徽省文化厅 | 安徽民间文化艺术之乡 |
| 5 | 2014 | 全椒县 | 正月十六走太平 | 国家文化部 | 中国民间文化艺术之乡 |
| 6 | 2014 | 南谯区 | 民歌 | 安徽省文化厅 | 安徽民间文化艺术之乡 |

# 2022—2023年度滁州市省级非物质文化遗产传承基地名单

| 序号 | 类别 | 传习单位 | 传习项目 | 级别 | 备注 |
|---|---|---|---|---|---|
| 1 | 曲艺 | 凤阳县花鼓艺术团 | 凤阳花鼓 | 省级 | 非物质文化遗产传习基地 |
| 2 | 曲艺 | 滁州学院 | 凤阳花鼓 | 省级 | 非物质文化遗产教育传习基地 |
| 3 | 曲艺 | 安徽科技学院 | 凤阳花鼓 | 省级 | 非物质文化遗产教育传习基地 |

# 2020—2023年滁州市文化和旅游局开展凤阳花鼓等非物质文化遗产保护活动情况

| 时间 | 项目 | 保护活动内容 |
| --- | --- | --- |
| 2020年 | 传承保护 | 以"非物质文化遗产传承 健康生活"为主题,开展非物质文化遗产进景区、进社区、进场馆、进校园及线上展览等27项宣传展示活动,向游客展示100余件产品、40多个曲艺和传统戏剧等,吸引游客30万人次,直接带动旅游收入逾100万元 |
| | 文创产品 | 推荐凤画工艺品、凤阳花鼓实木挂件等4件非物质文化遗产文创产品参加2020年长三角民间艺术文创产品邀请展 |
| | 人才 | 建立和完善滁州市非物质文化遗产专家库,新增人员9类71人 |
| | 项目普查 | 开展第二次全市非物质文化遗产项目普查,新增项目231项。完成《滁州市第二次非物质文化遗产普查田野调查汇编》编撰出版 |
| | 项目评选 | 开展第五批市级非物质文化遗产项目申报评选工作,初评入选27项 |
| 2021年 | 保护传承与文艺创演 | 组织推荐《新花鼓赞凤阳》参加"欢乐过大年·迈向新征程"安徽省乡村村晚示范展示活动 |
| | | 举办非物质文化遗产进校园、"大手拉小手凤画传承"等特色活动20场,线上开展"文化和自然遗产日"主题活动,观看人数达25.6万人次 |
| | 项目申报 | 新评市级非物质文化遗产项目24项、市级非物质文化遗产传承人9人 |
| | 资金支持 | 安排非物质文化遗产专项资金189万元,补助市级非物质文化遗产传承人43人,开展13个重点非物质文化遗产项目保护 |
| | 数据库建设 | 建成滁州市网上非物质文化遗产项目申报平台和非物质文化遗产数据库 |

续表

| 时间 | 项目 | 保护活动内容 |
|---|---|---|
| 2022年 | 保护传承与文艺创演 | 推荐《花鼓敲响新时代》等作品参加第十九届群星奖广场舞决赛和全省广场舞展演 |
| | | 凤阳花鼓广场舞《花鼓敲响新时代》代表安徽省参加全国第十九届群星奖广场舞大赛 |
| | | "淮河畔边花鼓响　花鼓声声唱凤阳"入选文旅部"中国民间文化艺术之乡"建设典型案例 |
| | | 加强非物质文化遗产调查记录和研究,启动《滁州非物质文化遗产志》编纂工作,规范市级非物质文化遗产项目档案资料和数据库 |
| | | 举办"文化和自然遗产日""长三角非物质文化遗产保护剧种现代小戏展演""跟着非物质文化遗产游滁州""非物质文化遗产进校园"等20场主题活动 |
| | 公共文化服务 | 凤阳花鼓文化艺术推广获评安徽省公共文化服务高质量发展案例,并被推荐至国家评选 |
| | 传承人 | 孙凤城获评安徽省十大非物质文化遗产人物 |
| | 项目评选 | 《滁州剪纸》等7个项目入选第六批省级非物质文化遗产代表性项目名录,建成1个省级非物质文化遗产工坊 |
| | 线上推介 | 开展"2022文化和自然遗产日"线上直播推介活动,观看人数达116万人次,助力非物质文化遗产产品销售28.47万元 |
| | | 建设滁州非物质文化遗产直播基地,每季度开展线上直播活动,展示非物质文化遗产保护成果 |
| | 数字化保护 | "滁州数字非遗"平台正式上线 |
| | | 提高文化遗产资源数字化保护、展示和利用水平,结合VR、AR等技术手段,让文化遗产动起来、活起来 |
| 2023年 | 保护传承与文艺创演 | 《花鼓敲响新时代》入围"大地欢歌"长三角地区新人新作优秀作品云端展演;舞蹈《我的小花鼓》入选"大地欢歌"长三角地区少儿文艺优秀作品云端展演 |

注:根据滁州市文化和旅游局工作总结整理。

# 2020—2023年凤阳县文化和旅游局开展凤阳花鼓保护活动情况

| 时间 | 项 目 | 保 护 活 动 内 容 |
|---|---|---|
| 2020年 | 传承和文艺创演 | 创作完成凤阳花鼓第二套健身操（舞） |
| | | 开展非物质文化遗产项目进校园活动，在凤阳县辅仁学校建立花鼓和凤画传习基地 |
| | | 组织文艺志愿者走进刘府镇官沟小学，开展非物质文化遗产及曲艺传统文化传承活动 |
| | | 开展非物质文化遗产进景区宣传展示活动，在狼巷迷谷、明皇陵等景区展演展示了凤阳花鼓、凤阳民歌、凤画、濠州剪纸、凤阳糖画等非物质文化遗产项目 |
| | 人才队伍建设 | 开展导游队伍专业培训，导游员组织学习了明文化知识、礼仪知识、花鼓表演等才艺知识，提升了专业知识水平和接待服务能力 |
| 2021年 | 文艺创作 | 在教育部组织的全国展演中，编排的《百变花鼓》荣获二等奖 |
| | | 县文化和旅游局与县卫健委创作拍摄音乐视频《健康花鼓》 |
| | 保护传承与文艺创演 | 开展"三凤"（凤阳花鼓、凤阳民歌、凤阳凤画）进校园活动 |
| | 品牌营销推广 | 对城市旅游形象进行整体策划包装，旅游产品设计宣传突出"凤凰""阳阳""朱元璋""明文化""凤阳花鼓""小岗村"等凤阳元素，设计制作凤阳五感文创产品，开发具有鲜明凤阳特色又方便携带的必购旅游商品 |
| 2022年 | 公共服务 | 《"花鼓声声传万家 敲响幸福时代音"凤阳花鼓艺术推广普及》入选全省公共文化高质量发展案例 |
| | 文化惠民 | 凤阳花鼓《花鼓敲响新时代》参加文旅部主办的全国第十九届群星奖广场舞决赛，这是滁州首次代表安徽赴宁夏参赛 |

续表

| 时 间 | 项 目 | 保 护 活 动 内 容 |
|---|---|---|
| 2022年 | 艺术创作 | 花鼓说唱《美好家庭咱来唱》获得安徽省第三届群星奖入围奖 |
| | | 编排创作花鼓说唱《花鼓变迁》,参加中国曲艺家协会举办的2022年第十二届中国曲艺牡丹奖评选,并入围"喜迎二十大 说唱新时代"全国优秀曲艺线上展演 |
| | 保护传承利用 | 《淮河畔边花鼓响　花鼓声声唱凤阳》获评"中国民间文化艺术之乡"建设典型案例 |
| | | 小岗旅投公司、安徽科技学院、安徽凤阳花鼓艺术团被省文旅厅正式授牌为省级非物质文化传习基地 |
| | | 凤阳花鼓传承人孙凤城获评2022年"安徽省十佳非物质文化遗产传承人",凤阳花鼓市级传承人熊冠霞、凤阳凤画县级传承人谢冬梅荣获省文旅厅表彰的"最美文化志愿者"称号 |
| | | 组织凤阳花鼓、凤阳唢呐等非物质文化遗产项目参加黄山黟县"国潮节"活动 |
| | | 组织凤阳花鼓节目赴合肥参加"安徽人游淮河——风清淮河"非物质文化遗产戏曲展演活动 |
| | | 配合安徽电视台《新闻联播》栏目拍摄凤阳花鼓、凤画等非物质文化遗产项目,扩大了凤阳非物质文化遗产的知名度和影响力 |
| | 旅游产品 | 凤阳县文创商品在"休闲皖中　皖中有礼"旅游文创产品大赛中分获一、二、三等奖(凤阳花鼓挂件、凤阳文创书签礼盒获一等奖,蓝牙花鼓音箱、小岗瓷器三件套获二等奖,"凤阳是个好地方"文创礼盒、鸵鸟蛋工艺品获三等奖) |
| 2023年 | 公共服务 | 《推广凤阳花鼓艺术　传承优秀传统文化》案例入选基层公共文化服务高质量发展典型案例;《凤阳县:淮河畔边花鼓乡　花鼓声声唱凤阳》入选"中国民间文化艺术之乡"建设典型案例 |
| | 保护传承利用 | 凤阳花鼓受邀参加中国民间文化艺术之乡精品节目交流展演活动,并多次代表安徽参加文旅部举办的展示展演活动,如"大地情深"——全国优秀群众文艺作品巡演(中部地区)、2023全国非物质文化遗产曲艺周活动、首届中国广场舞大赛等 |
| | | 组织凤阳花鼓、权拉机等参加2023年安徽电视台农民春晚录制、全国长三角(小岗)绿色加工业大会文艺演出等活动 |
| | | 组织《花鼓敲响新时代》、戏曲《梅竹樵策反计》等小型剧(节)目和艺术人才培养项目申报国家艺术基金项目 |

续表

| 时间 | 项目 | 保护活动内容 |
|---|---|---|
| 2023年 | 保护传承利用 | 出版凤阳花鼓图书教材《花鼓传天下》 |
| | | 组织凤阳花鼓等非物质文化遗产项目参加各类展示展演活动 |
| | 艺术创作 | 编排《凤阳花鼓健身舞》并在全省范围内广泛流传普及,编排《凤阳花鼓工间操》在全县各机关、企事业单位进行传承推广 |
| | 资金支持 | 完成2024年凤阳花鼓国家级、省级非物质文化遗产专项资金申报工作 |

注:根据凤阳县文化和旅游局工作总结整理。

# 参 考 文 献

## 一、著作

［1］ 周朝俊.玉茗堂批评红梅记［M］.明末刻本.
［2］ 凤阳花鼓全书编纂委员会.凤阳花鼓全书［M］.合肥:黄山书社,2016.
［3］ 刘青弋.中国舞蹈通史［M］.上海:上海音乐出版社,2010.
［4］ 王文章.非物质文化遗产概论［M］.北京:教育科学出版社,2008.
［5］ 曹万玲,等.凤阳花鼓的历史渊源与当下音乐审美的价值趋向研究［M］.长春:吉林出版集团,2020.
［6］ 张宪.玉笥集［M］.上海:商务印书馆,1935.
［7］ 董康.曲海总目提要［M］.北京:人民文学出版社,1959.
［8］ 金堡.遍行堂集［M］.清乾隆五年刻本.
［9］ 赵翼.陔余丛考［M］.清乾隆五十五年湛贻堂刻本.
［10］ 郝玉麟.清稗类钞［M］.清乾隆刻本.
［11］ 陈子龙.明经世文编［M］.北京:中华书局,1962.
［12］ 吴贵芳.上海风物志［M］.上海:上海文化出版社,1982.
［13］ 王英玮.档案文化论［M］.北京:中国人民大学出版社,1998.
［14］ 苑利,顾军.非物质文化遗产学［M］.北京:高等教育出版社,2009.
［15］ 徐拥军.档案记忆观的理论与实践［M］.北京:中国人民大学出版社,2017.
［16］ 周耀林,等.非物质文化遗产档案管理理论与实践［M］.武汉:武汉大学出版社,2013.
［17］ 陈祖芬.妈祖信俗非物质文化遗产档案研究［M］.北京:世界图书出版社,2015.
［18］ T.R.谢伦伯格.现代档案:原则与技术［M］.黄坤坊,等,译.北京:中国档案出版社,1983.
［19］ 李向平,魏扬波.口述史研究方法［M］.上海:上海人民出版社,2010.

[20] 周耀林,赵跃,等.非物质文化遗产档案资源建设"群体智慧模式"研究[M].武汉:武汉大学出版社,2019.

## 二、学位论文

[1] 徐用高.羌族非物质文化遗产静态保护和活态传承结合模式构建研究[D].重庆:西南大学,2011.
[2] 卜星宇.新媒体语境下中国少数民族非物质文化遗产的数字化传承[D].北京:北京印刷学院,2015.
[3] 史星辰.我国非物质文化遗产档案管理研究[D].合肥:安徽大学,2013.
[4] 储蕾.非物质文化遗产档案式保护研究[D].苏州:苏州大学,2012.
[5] 李峰.非物质文化遗产展示叙事研究[D].北京:中国艺术研究院,2021.

## 三、期刊论文

[1] 吴红,王天泉.为流逝的文明建档:访冯骥才[J].中国档案,2007(2):24-27.
[2] 王云庆,赵林林.论非物质文化遗产档案及其保护原则[J].档案学通讯,2008(1):71-74.
[3] 苏兆龙.凤阳花鼓非物质文化遗产属性探究[J].民族艺术,2011(1):120-123.
[4] 吴凡.民歌的流传变异性刍议:以民歌《打花鼓》与《凤阳花鼓》为例[J].星海音乐学院学报,2006(3):35-36.
[5] 丁思文.凤阳花鼓舞蹈中的传统元素分析[J].北方音乐,2020(1):45-49.
[6] 庄虹子.凤阳花鼓代表性传承人的传承实践研究[J].皖西学院学报,2022,38(1):118-122.
[7] 朱春悦,朱自超,安江峰.非物质文化遗产视野下凤阳花鼓的保护、传承与创新研究[J].山东农业工程学院学报,2019,36(7):144-146.
[8] 张聪.新时代背景下凤阳花鼓的传播与传承[J].艺术评鉴,2019(21):25-26.
[9] 王亚斌.滁州市非物质文化遗产档案资源开发策略[J].滁州学院学报,2018,20(3):134-136.
[10] 覃兆刿.论档案的旅游文化价值[J].档案学研究,1997(1):23-25.
[11] 孙发成.非物质文化遗产"活态保护"理念的产生与发展[J].文化遗产,2020(3):35-41.

[12] 黄永林.非物质文化遗产传承人保护模式研究:以湖北宜昌民间故事讲述家孙家香、刘德培和刘德方为例[J].中国地质大学学报(社会科学版),2013,13(2):95-102.

[13] 王丽.论档案在边疆多民族地区社会秩序建构中的文化功能:基于档案多元论的阐释[J].档案学通讯,2016(4):100-103.

[14] 周悦,崔炜.社会参与理论下的农村社区建设现状分析与机制构建[J].前沿,2012(17):116-119.

[15] 王巧玲,孙爱萍,陈考考.档案部门参与非物质文化遗产保护工作的现状及对策研究[J].北京档案,2015(1):28-30.

[16] 薛鹤婵.论口述档案发展的合理性[J].大众文艺(理论),2009(19):236.

[17] 李扬新.口述档案争议的实质及启示[J].档案,2000(3):7-9.

[18] 夏熔静.苏州非物质文化遗产档案化保护的实践与思考[J].档案与建设,2017(7):80-83.

## 四、报纸

[1] 何如.花鼓戏的起源[N].申报,1933-06-11.

[2] 马顺龙,王蓓.孙凤城:敲起花鼓40年[N].中国妇女报,2010-08-06.

[3] 王鹤云.非物质文化遗产的多元价值分析[N].中国文化报,2008-07-23.

## 五、网络资源

[1] 凤阳花鼓[EB/OL].[2023-10-25].https://www.ihchina.cn/project_details/13651/.

[2] 中国影像方志:凤阳篇·鼓韵记[EB/OL].[2023-10-30].http://m.app.cctv.com/video/detail/c4ba646a24c1452c8b7affd7a749667b/index.shtml#0.

[3] 孙凤城表演《王三姐赶集》[EB/OL].[2023-10-30].https://v.youku.com/v_show/id_XMzY1NjI3NTg0OA==.html.

[4] 《一起传承吧》:肖庆红老师介绍凤阳花鼓道具,鼓与鼓槌的变化很大![EB/OL].[2023-10-30].https://v.qq.com/x/page/p3058fb9lzg.html.

[5] 2022年度凤阳花鼓国家级非物质文化遗产专项资金使用情况[EB/OL].[2023-02-27].https://www.fengyang.gov.cn/public/161055504/1110523684.html.

[6] "十四五"全国档案事业发展规划[EB/OL].[2021-06-09].https://www.saac.gov.cn/daj/toutiao/202106/ecca2de5bce44a0eb55c890762868683.shtml.

［7］ 构建非物质文化遗产动态档案数据库[EB/OL].[2021-06-21].http://epaper.tianjinwe.com/tjrb/html/2023-06/21/content_156_7848718.htm.

［8］ 扬州启动建设非物质文化遗产档案数据库[EB/OL].[2023-08-09].http://news.yznews.com.cn/2023-08/09/content_7589661.htm.

## 六、外文资源

［1］ Gilliland A, Mckemmish S. Building an infrastructure for archival research[J]. Archival Science,2004,4:3-4.

［2］ Andersen K, et al. The archival education and research institute and pluralizing the archival curriculum group. educating for the archival multiverse[J]. American Archivist,2011,1:69-101.

［3］ Gilliland A, Mckemmish S. Pluralising the archives in the multiverse: a report on work in progress[J]. Atlanti: Review for Modern Archival Theory and Practice, 2011(21):177-185.